何修传　马梦媛　编著

交互装置设计
概念、方法与应用

清华大学出版社

北京

图书在版编目（CIP）数据

交互装置设计：概念、方法与应用 / 何修传，马梦嫒编著. — 北京：清华大学出版社，2023.12（2025.6重印）
ISBN 978-7-302-64988-5

Ⅰ.①交… Ⅱ.①何… ②马… Ⅲ.①数字技术—多媒体技术—应用—艺术—设计 Ⅳ.①J06-39

中国国家版本馆CIP数据核字（2023）第231223号

责任编辑：孙墨青
封面设计：常雪影
责任校对：王荣静
责任印制：丛怀宇

出版发行：清华大学出版社
 网 址：https://www.tup.com.cn，https://www.wqxuetang.com
 地 址：北京清华大学学研大厦A座 邮 编：100084
 社 总 机：010-83470000 邮 购：010-62786544
 投稿与读者服务：010-62776969，c-service@tup.tsinghua.edu.cn
 质量反馈：010-62772015，zhiliang@tup.tsinghua.edu.cn
印 装 者：三河市龙大印装有限公司
经 销：全国新华书店
开 本：185mm×260mm 印 张：15.75 字 数：367千字
版 次：2023年12月第1版 印 次：2025年6月第3次印刷
定 价：59.80元

产品编号：103362-01

前　言

　　进入 21 世纪后，随着学科交叉发展和艺术与科技的融合，逐渐形成了一个结合交互设计和装置艺术的新形式——"交互装置"。从字面构成上看，交互装置既可以理解为具有"交互"特征的装置，是装置艺术的一种类型；也可以看作一种以"装置"为载体的交互设计，是交互设计的一个应用领域。换言之，交互装置既不是单纯的装置艺术，也不只是单纯的交互产品，而是一种人、艺术与技术的巧妙联合。目前，这种整合了媒介、样式、技术、内容和观念等因素的交互装置越来越多地出现在各种主题活动和应用场景中，如文化艺术、展示设计、教育宣传、广告营销、娱乐游戏、数据可视化、情景模拟等，具有典型的艺术与科学交叉融合特点。对于教学而言，交互装置具有的这种交叉性设计特点，能培养学生解决复杂问题的综合能力和高级思维，所以国内外院校纷纷在艺术与科技、工业设计、数字媒体艺术、视觉传达等专业中开设了此门课程。

　　但是，因为交互装置出现的时间较短和其具有的交叉性特点，目前为止，大家对于交互装置设计这门课的教学要求和内容设置有较大差异。主要表现在：一方面，该课程的名称混杂，如互动装置、装置艺术、媒介交互、互动艺术、数字装置等，名称的不一使教学内容和方法存在着极大的差异性；另一方面，由于交互装置设计是一门新兴的课程，在教学资源和教材方面也存在较大的不足，许多学校在开设该课程时因为缺乏相应的教学资源和教材体系，只能参考一些传统的交互设计或者装置艺术的教材，导致很多时候没有达到该课程应有的教学要求，名不符实。有鉴于此，编者结合了社会发展的需求，响应党的二十大报告中指出的"加强基础学科、新兴学科、交叉学科建设，加快建设中国特色、世界一流的大学和优势学科"，顺应艺术与科学融合的学科发展趋势，基于对该专业教学的认知和经验，编写了本教材。意在第一，明确该课程的名称，一门课程的健康发展，需要有一个公认的术语称谓，编者认为"交互装置"这个术语，更有利于该课程的教学、建设和可持续发展；第二，对于交互装置这个术语有了一个更清晰的学术性梳理和解释，这有助于大家对于该课程更精准地认知和

把握；第三，对于交互装置的设计方法做了全流程的讲解，从选题、调研、故事板、效果图到技术实现，具有较强的完整性和实操性；第四，编者精选了五种类型的相关作品进行了详细的分析：国家重大项目案例、学生作业、特殊场景（展示空间中）的商业案例、学术性案例、国外的代表性案例，多维度差异化来分析交互装置设计的交叉性和跨学科性，以此来扩展读者的设计意识，提高对于相关专业知识的了解。

本书分为三个部分共五章。第一部分为第一章，主要对交互设计和装置艺术的概念进行梳理和比较，在此基础上明确了交互装置设计的特点和主要构成要素，是概念解析部分。第二部分为第二、第三、第四章，依次对交互装置设计的调研和选题、主题策划和故事板绘制、细化设计和技术实现进行了讲解，是设计方法部分；第三部分为第五章，通过对精选的五种类型案例进行全景式深度讲解和分析，多层次认知交互装置的具体设计思路和方法，通过案例进一步把抽象的概念进行可视化的展示，是设计应用部分。

综合来看，交互装置设计的重点在于通过调研、策划和设计赋予对象内涵意义，核心在于讲故事：一是把交互装置看作讲故事的媒介，比如电视、游戏；二是把交互装置看作一个叙述者、一个主体。所以本书重点讲解了主题立意和故事板的策划表达，意在通过叙事，避免对技术和材料等的迷思而把设计简单化为没有灵魂的形式游戏，并通过意义构建和解释，为交互装置本身的艺术观念性和产品功用性融合设计提供一种柔性的手法。总之，交互装置设计具有跨专业和多元化的复杂性，对于以解决问题为导向的设计思维方法提出了一定的挑战，需要用更加开放的视野和态度来进行探讨和研究。

本书实现了从概念、方法到应用的闭环，可操作性突出。作为新形态教材，本书除了在各节末尾配有习题外，在全书末尾附有完整教学大纲及全程 PPT，授课教师可扫二维码免费获取。综上，本书适宜作为高等院校本科及高职高专和数字媒体艺术自修自考教材，可为面向实践的设计提供借鉴和参考。

由于编者学力、时间、精力有限，本书难免有疏漏之处，敬请各位专家、同行和读者批评指正。另外，书中所引图片较多，未能全部标注出处，在此对贡献知识的相关作者一并表示衷心的感谢。

<div style="text-align:right">

编者

2023 年 6 月

</div>

目　录

第三部分

第一部分

第一章 交互装置设计的基本概念

学者一般认为，现代狭义上的"装置"始于 1917 年，标志性作品是法国艺术家马塞尔·杜尚（Marcel Duchamp）基于小便器创作的作品《泉》，那是一种强调观念的艺术品。装置作为一种艺术品形式，具有多元阐释、现成品挪用、空间性、综合性、观念性等特点，强调以令人感兴趣或令人着迷的方式来吸引和打动观众，而非强调由传统的审美来吸引观众。进入 21 世纪，随着新媒介（特别是以信息技术为特征的数字媒介）在装置中的广泛应用，很多装置都具有了交互的特征属性，逐渐形成了一个融合交互技术和装置艺术的新形式——"交互装置"。从字面构成上看，交互装置既可以理解为具有"交互"特征的装置，是装置艺术的一种类型；也可以看作一种以"装置"为载体的交互设计，是交互设计的一大应用领域。

第一节 交 互

一、交互的概念和特点

"交互"是现代语言发展中产生的词汇，20 世纪 80 年代以后频繁在现代汉语中出现。"交互"一词来源于英文"interactive"，主要含义是指人与人在社会生活各个方面的相互作用。随着信息技术的不断发展，"交互"逐渐特指人与机器的互动。随着新媒体艺术的不断发展和对艺术边界的不断突破，交互已成为新媒体艺术设计的重要组成部分。回顾"交互"行为本身，可总结出以下四个特点。[1]

（一）社会学的特点

"交互"最早属于社会学研究的范围，社会学中关于"社会互动"（social interaction）的概念能够帮助我们更好地理解"交互"这一行

1　吕珍妮 . 论当代装置艺术的交互性 [D]. 湖北美术学院，2018.

为。1908 年，德国社会学家、哲学家格奥尔格·齐美尔（Georg Simmel）在《社会学》中首次提出了"社会互动"一词，社会互动也称社会相互作用或社会交往，它是个体对他人采取社会行动和对方作出反应性社会行动的动态过程。社会互动以信息传播为基础。构成社会互动一般要具备三个因素：①必须有两个或两个以上的互动主体；②互动主体之间必须发生某种形式的接触；③参与互动的各方有意识地考虑到行动"符号"所代表的"意义"。

（二）控制论的特点

"控制论"（cybernetics）由美国应用数学家诺伯特·维纳（Norbert Wiener）提出，用于控制和通信系统的研究。控制论的方法涉及四个方面：①确定输入输出变量；②黑箱方法，根据系统的输入输出变量找出函数关系；③模型化方法，通过引入仅与系统有关的状态变量，用两组方程来建立系统模型；④统计方法，引入如最小方差、自相关函数、相关分析等统计学概念。任何具有产生和研究不断反馈能力的特定系统，都在使用控制论的方法，使其能够适应不可预测的变化。

如图 1-1 所示，该装置是由北欧博物馆、极地地区研究人员、专家与展览设计者合作完成的。气候变化是一个关系到所有人的重大问题，冰川出现裂缝会导致严重的冰山崩裂、房屋损毁淹没、动物觅食困难等问题。裂缝的产生也同时象征着人与自然、与历史传统的割裂。在展览现场，每隔一段时间就会有巨型冰块融化的声音，观众可以跟随裂缝融化的水流进入展览。

图 1-1　索菲亚·海德曼（Sofia Hedman），塞尔日·马丁诺夫（Serge Martynov），《冰的裂缝》（Cracks in the Ice）

（三）计算机科学与新媒体艺术的特点

利用计算机科学、新媒体艺术是交互显著的特征。数字技术的广泛使用在一定程度上使人们对于交互更感兴趣。交互成为一种文化趋势，这种趋势在艺术领域表现尤盛。从人的感官角度进行多媒体的设计，便引申出"人机交互"的概念。人机交互（HCI）是关于人（用户）和系统之间的交互关系的学问，它处于计算机科学、行为科学、设计、媒体研究和一些其他研究领域的交叉点。

如图 1-2 所示，该装置的两面幕布呈直角相交，结合音乐投影出长达14 分钟的 4 部图形化影像。装置的原理十分简单，但是其实现的空间和感官体验别开生面。法国艺术家奥利维尔·拉西通过投影简单的几何元素制造"幻觉"，实现并定义了新的空间，为人们打造了全新的视觉感知体验。而 5.1 环绕声[1] 的设置更是加深了空间深度的错觉。

图 1-2　奥利维尔·拉西（Olivier Ratsi），《洋葱皮》（*Onion Skin*）

如图 1-3 所示，该装置由 28500 根灵活柔韧的茎秆组成，茎秆结构顶部附有白色反光膜，从而可以捕捉环境变化，不断移动变幻。当观众走到装置的中心位置时，各个茎秆相互结合形成巨大的幕布。幕布表面来回波动重现了加拿大魁北克的麦田在风中的起伏，在灯光和音乐的搭配下，试图让魁北克的农业历史与当代城市背景进行对话，为人们带来了美妙的感官体验。

1　5.1 环绕声是使用六声道环绕技术的多通道音频技术。这种技术使用 3～20000赫兹的频率操作五个全带宽信道：前左、右、中心、左、右环绕，以及一个副低音声道低频效果。

图 1-3 甘华（Kanva）建筑事务所，《麦田之间》（*Entre les Rangs*）

（四）多学科交叉的特点

除了上述范畴外，交互还体现出认知心理学、行为科学、视觉设计、工业设计、媒体研究等多学科交叉的特点，如图 1-4 所示。

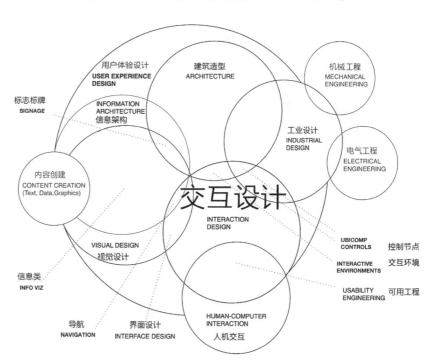

图 1-4 交互设计与其他学科的关系

二、"交互设计"与"互动设计"

交互设计（interaction design，缩写为 IxD 或 IaD）和互动设计

（interactive design）是两个不同的概念，但国内在很长一段时间内并没有对这两个名词进行明确的区分与解释。随着设计行业的不断细分，交互设计和互动设计在实际的应用中产生了一些区别。

互动设计，是有效地对其他人产生强制而有趣的体验的艺术（Shedroff，1999）。互动设计是一个新的领域，互动设计师擅长将创意概念转化为有视觉冲击力的互动作品，是美学与文化、技术、科学的融合，其所关心的问题是这些技术能否给予服务，以及互动体验的质量如何。

交互设计，是设计师比尔·摩格理吉（Bill Moggridge）在20世纪80年代后期提出的概念，是定义、设计人造系统的行为的设计领域。交互设计在于定义人造物在特定场景下的反应方式，所指向的人造物包括软件、移动设备、人造环境、可佩戴装置以及系统的组织结构等。它定义了两个或多个交互的个体之间交流的内容和结构，并使之互相配合，共同达成某种目的。交互设计努力去创造和建立的是人与产品及服务之间有意义的关系。

交互系统设计的目标可以从"可用性"和"用户体验"两个层面进行分析，关注用户需求。交互设计师首先需要从用户研究相关领域设计人造物的"行为"，其次需要从有用性、可用性和情感因素（usefulness, usability and emotional）等方面来评估设计质量。[1]

三、交互设计的模型

一般来说，交互模型有各种各样的跨学科案例，每个案例都有自己的一套逻辑。在交互设计中，交互模型为产品或系统根据已知的用户行为提供底层结构或蓝图，如图1-5所示。它为产品的结构、一致性、方向和反馈提供了一种模式，旨在帮助用户达到心流状态[2]。简言之，它是用户和系统之间行动的蓝图，为出色的用户体验奠定基础。

1 陈珏．互动装置设计 [M]．北京：中国轻工业出版社，2014.
2 心流是米哈里·契克森米哈赖提出的概念，是指个体将注意力完全投注在某活动上的感觉：全神贯注投入其中，忘记时间以及对周围环境的感知，产生高度的兴奋及充实感。

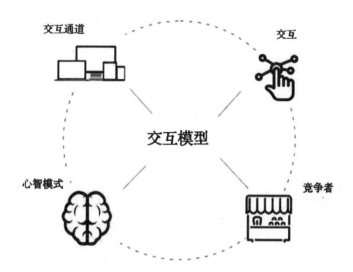

图 1-5　交互设计流程模型

（一）交互设计流程模型

艾伦·迪克斯（Alan J. Dix）等研究者提出交互设计流程模型，如图 1-6 所示，包括以下 5 个元素。

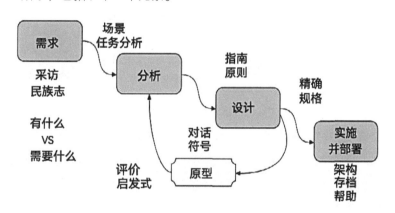

图 1-6　交互设计流程模型

1. 需求：找到用户的需求，可通过观察、采访、检查现有的解决方案、问卷等方式来发现用户真正的需求。

2. 分析：分析收集的数据，对分析过程中的发现进行排序，并分析和构思下一阶段的设计。

3. 设计：交互设计需要遵循一些设计指南、基本设计原则和规则，也需要使用数据分析的结果。

4. 原型：迭代和原型设计，根据预期和第一次设计结果不断调整，不断讨论原型、提升原型，让用户了解原型并进行测试，也可将其提供给专家以使用启发式方法评估其有效性，确保交互设计满足了用户的需求并使用户满意。

5.实施并部署：部署已经构建的内容，并将最终产品发布给委托方。

（二）人机交互（HCI）中的交互设计模型

约翰·齐默尔曼（John Zimmerman）、乔迪·福里齐（Jodi Forlizzi）等研究者提出人机交互中的交互设计模型，能够帮助我们了解交互设计与人机交互研究之间的关系，如图 1-7 所示。

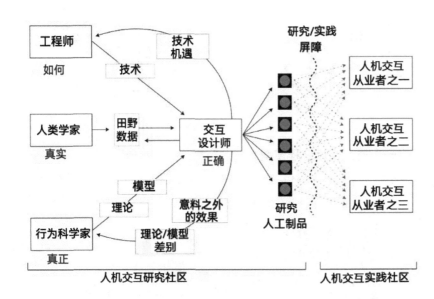

图 1-7　人机交互中交互设计模型

该模型允许交互设计师将行为科学家的模型和理论形式的"真正"（true）知识与工程师所展示的技术机会[1]形式的"如何"（how）知识结合起来，然后设计研究人员可以像人类学家一样为设计项目进行前期研究，产生"真实"（real）知识，并在此基础上不断探索。在构思、批评和迭代潜在解决方案的过程中，设计研究人员不断地重新构建问题，做出"正确"（right）的事情：提出一个具体的问题框架，能够对偏好状态（preferred state）进行清晰的阐述，以及产生一系列的模型、原型、产品和设计过程的文件。

这种方法能够带来技术机遇，让工程师产生灵感和动力。同时，也能够帮助设计师识别理论与模型的差别，进而提供一个关于理论与模型之间差别的模板，将具有普遍性的理论和具有特殊性的空间、使用环境和目标用户联系起来。

1　技术机会是管理科学技术的术语，指受技术范式和技术轨迹支配的技术演化过程中出现的各种发展可能性。

（三）以用户为中心的参与性设计模型

2014 年，克里斯托弗·R.威尔金森（Christopher R. Wilkinson）等人在他们的论文中提出了一个扩展的以用户为中心的设计模型（user centered design，UCD）。该模型加入了"参与性设计小组"这一元素，允许用户对设计过程完全知情，如图 1-8 所示。

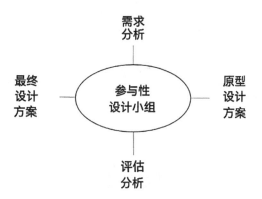

图 1-8　以用户为中心的参与性设计模型

（四）三角设计模型

阿哈迈德·穆罕默德·米通（Ahamed Mohammad Mithun）等研究者提出三角模型理论（triangle model theory，TMT）。TMT 模型有三个主要阶段，连续性的评估活动贯穿项目始终，如图 1-9 所示。

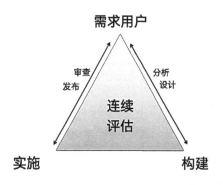

图 1-9　三角设计模型

1. 用户需求：这个阶段是 TMT 模型的初始阶段，是项目调研的过程。此阶段需要收集用户对系统和产品的需求，可以通过问卷调查、访谈等方式来进行。

2. 构建：这是 TMT 模型中的第二个阶段，是项目建构的过程。在此阶段之前，需要先进行分析和设计工作。此阶段将不断地进行评估活动，以保证研发向着正确的方向前进。

3. 实施：这是 TMT 的最后一个阶段，是项目实施的过程。此阶段也需要进行持续的评估，以保证产品在最终发布之前通过审查标准。

"持续评估"在 TMT 的三个阶段中都是最需要关注的事情，它是人机交互项目成功的保障，对于项目开发而言具有重要意义。

（五）UCD 扩展设计模型

伊什拉特·贝古姆（Ishrat Begum）在传统的 UCD 过程中加入了"了解"阶段。该模型提供了一个设计和研究的框架指南，有助于在设计过程中关注用户、环境和文化，如图 1-10 所示。

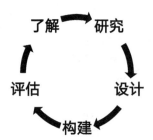

图 1-10 UCD 扩展设计模型

本节习题

1. 请简述交互的概念和特点。

2. "交互设计"和"互动设计"之间有何不同？请分别进行解释。

3. 请简述交互设计模型中用户中心设计原则的含义以及如何运用。

4. 交互设计需要考虑哪些因素才能提升用户体验？请列举至少三个方面。

5. 交互设计中，如何平衡技术和用户需求之间的矛盾？请提出你的建议。

第二节　装置艺术

一、装置艺术的概念和发展

（一）装置艺术的概念

"装置艺术"是从英语"installation art"翻译而来。"install"有安装、装置之意，它暗示了一个过程，这个过程中要有物、空间、完成者三个要素。当我们看一个装置艺术作品时，可以从这三个方面去考虑：要把"物"，由"谁"，安置到"什么地方"。

装置艺术家在特定的时空环境里，将人类日常生活中的已消费或未消

费过的物质文化实体进行艺术性地选择、利用、改造、组合，以使其演绎出展示个体或群体丰富的精神文化意蕴的新的艺术形态。简单地讲，就是"场地＋材料＋情感"的综合展示艺术。

装置艺术是一种通过物件来展现时间性与事件性、空间性与参与性、"场域"性与"存在性"的三维空间艺术。它的特点在于将物件呈现在现实关系中，通过物件自身所包含的意义以及物件与物件之间的相互关系所引发的联想，来阐述新的概念和表达某种美学意义与社会意义。它不同于一般雕塑的特点就在于它的视觉连续性，装置艺术拥有更开放的多维空间，带给观众更强烈的空间感，也更具参与性和交流性。这种空间已不是单纯的自然空间，而是包含社会学和心理学的空间。观众在这个空间之中，感受着作品"场域"的作用。装置艺术的展现，通常在真实空间和虚拟空间的关系中，借助连续的视觉形象呈现某种观念。[1]

如图 1-11 所示，这是一件结合了光线、声音和运动的沉浸式装置。艺术家利用物理和数字技术，将"曲线"转换为空间仪器，在整个画廊中添加了一系列钟摆状的元素，以创建不断变化的光线和声音的组合。

图 1-11 联合视觉艺术家（United Visual Artists，注：系工作室名称），《动力》（*Momentum*）

（二）装置艺术的发展

装置艺术是一个相对较新的术语，在术语诞生之前，就已经出现了很多相关的作品。装置艺术史的起点有待商榷，目前尚无共识。有人认为装

1　刘旭光．新媒体艺术概论 [M]．石家庄：河北美术出版社，2012．

置艺术最早可以从杜尚1913年《现成的自行车轮》（*Bicycle Wheel Ready-made*）开始算起，也有人认为可以追溯到毕加索1912年的一些实验拼贴作品。不过多数学者认为"装置艺术"起源于1917年艺术家马塞尔·杜尚基于小便器创作的作品《泉》（*Fountain*），如图1-12所示。

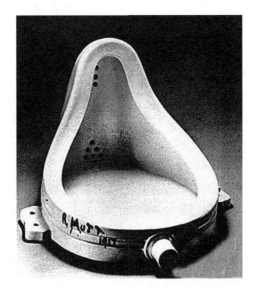

图1-12 马塞尔·杜尚，《泉》（*Fountain*）

1923年，俄国艺术家、建筑师埃尔·利西茨基（El Lissitsky）首次用他举世闻名的《普朗房间》（*Proun Room*）探索了绘画与建筑之间的互动。在这里，二维和三维的几何碎片在空间中相互影响，如图1-13所示。1933年，德国达达艺术家库尔特·施威特斯（Kurt Schwitters）开始制作他的一系列名为《梅尔兹堡》（*Merzbau*）的建筑，由木材、石膏和碎石块构成。1942年，杜尚创作《长线》（*Mile of String*），这是在画廊空间中为观众固定路线进行引导的先驱作品之一。

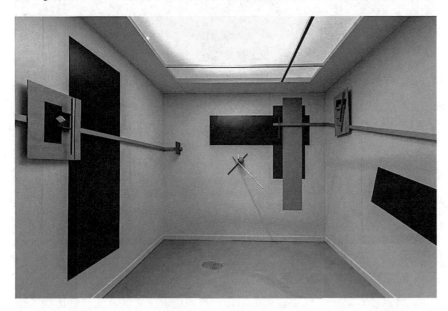

图1-13 埃尔·利西茨基，《普朗房间》（*Proun Room*）

在20世纪50年代，"偶发艺术"（happenings art）在美国风靡一时，包括克拉斯·奥尔登堡（Claes Oldenberg）和阿伦·卡普罗（Allan Kaprow）在内的艺术家将实验表演艺术与物品结合在一起，他们的作品往

往还带有政治化的表达。与此同时,"环境艺术"兴起,该词的诞生是源于卡普罗在1958年对一个房间大小的多媒体作品的描述。这个词汇被批评家们接受,并在随后的近20年里被用来描述一系列的作品,到20世纪70年代被"项目艺术"(project art)、"临时艺术"(temporary art)等一系列术语取代。术语的转变并非直接由"装置"取代"环境",而是由"展览"渐渐转向"装置"。所有的"环境"都可以被描述为"展览",反之则不然。人们缓慢地建立起了对"环境"艺术实践的认可,"展览"与"环境"概念进一步区分,随后"环境艺术"又渐渐地从"展览"中抽离,并表述为"装置"。[1]

20世纪60年代,"装置艺术"一词被包括《艺术论坛》(*Artforum*)、《艺术杂志》(*Arts Magazine*)和《国际画廊》(*Studio International*)在内的主要出版物频繁使用。它用来描述一系列几乎无法在市场出售、不得不在展览结束时拆掉的艺术品集合体。装置艺术家用创造的环境来模仿当代人的生活,为观众提供社会生活的多样化视角。

20世纪70年代初,装置艺术成为一种对传统美术馆进行抗议的手段,作品的社会意识强烈、政治倾向明显,女权运动题材受到了格外的关注。70年代中期以后,该词汇被广泛使用。

20世纪80年代,人们强烈的环保意识影响了装置艺术家。90年代装置艺术题材更为广泛,它涉及当代人生活和思想的很多方面,尤其是热点话题,如世界和平、多元文化、种族矛盾等。

《牛津艺术词典》(1988)将"装置"定义为:"1970年开始流行的术语,指的是在画廊中专门为某个特定展览而搭建的集合体或环境。"《1945年以来的艺术、建筑和设计词汇》(*Glossary of Art, Architecture and Design Since* 1945,1992年出版)同意该定义,写道"'装置'这个词有了更强烈的含义,即根据画廊空间的具体特点而制作的一次性展览……在20世纪80年代末,一些艺术家开始专门从事装置艺术的创作,一个特定的流派'装置艺术'诞生了"。但是时至今日,"装置艺术"的边界仍不清晰。它指向的艺术实践十分广泛,有时会与其他相互关联的艺术领域重叠,包括激浪派、大地艺术、极简主义、录像艺术、行为艺术、概念艺术和过程艺术,它们所共有的特征包括场地的特殊性、机构的批判性和短暂性。装置艺术最初主要是在另类艺术空间展示,自20世纪90年代初以来,美术

1 LESSO R. What Is Installation Art? 10 Artworks That Made History[EB/OL].
(2022-08-10).https://www.thecollector.com/what-is-installation-art/.

馆和画廊经常委托艺术家进行创作。装置艺术从艺术世界的边缘走向中心，对艺术形式和博物馆实践产生了深远的影响。在更广泛的意义上，装置艺术可以作为前卫艺术和博物馆之间历史关系的晴雨表。

如图1-14所示，蘑菇屋充斥着童话的神奇奥秘感，带来感官享受。霍勒特意选择了红白相间的蘑菇，将它们的尺寸、颜色和质地夸张化，带来戏剧性影响和精神意味。霍勒将它们从天花板上倒挂起来，迫使观众挤过、躲过它们，这种互动体验让观众整个身心都参与其中。

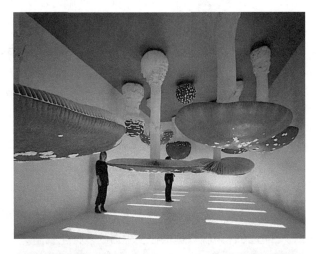

图1-14 卡斯滕－霍勒（Carsten-Höller），《蘑菇屋》（Mushroom Room）

如图1-15所示，幻觉大师埃利亚松营造了巨大的"太阳"从细雾中出现的效果。他制作了一个半圆形的发光球体，经由天花板上的镜面反射形成完整的圆，从而使"太阳"的上半部分具有真实太阳的朦胧、闪烁的感觉。人造太阳周围

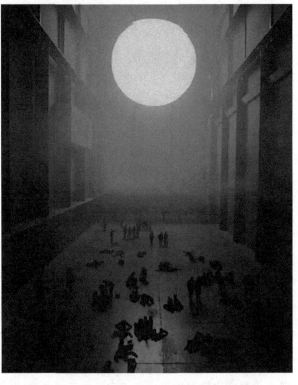

图1-15 奥拉维尔·埃利亚松（Olafur Eliasson），《天气项目》（The Weather Project）

的低频灯将其周围的所有颜色都还原为金色和黑色的阴影。镜面贯穿整个天花板，参观者的身影也仿佛飘浮在他们上方的天空中，营造出失重悬停的感觉。

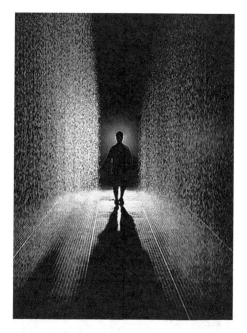

图 1-16　兰登国际（Random International），《雨屋》（*Rain Room*）

如图 1-16 所示，兰登国际将艺术与科技融为一体。观众穿过倾盆大雨却能保持干燥，因为传感器能检测到他们的运动并让雨停在他们四周。该装置只有当观众接近时才能会被激活，这个看似简单的想法精妙地体现了艺术和观众之间的自然共生关系。

二、装置艺术的特性

要理解装置艺术的特性，首先我们要了解它与其他艺术形式的区别。装置艺术的特性主要表现为以下几个方面。

（一）时空性

时空性，也称时空场所，指装置艺术在三维的基础上加入时间概念，通过四维空间进行艺术展示，它可以让时间"变形"，让运动和声音成为焦点。而在空间方面，装置艺术首先是一个能使观众置身其中的三维空间的"环境"，这种"环境"包括室内和室外，但主要是室内。此外，装置的整体性要求相应独立的空间，在视觉、听觉等方面不受其他作品的影响和干扰。

日本艺术家草间弥生在一个封闭小空间的墙壁、天花板和地板上安装镜面，然后用彩色灯光或物体对房间中折射的微小网络进行填充，创造出空间无尽、无限的效果。进入房间的观众看到自己的身影经镜面反射散布在房间中，被彩色灯光萦绕。仿佛进入繁星宇宙之中，如图1-17所示。

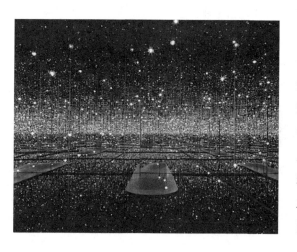

图 1-17　草间弥生，《无限镜屋——百万光年之外的灵魂》

（二）交互性

交互性，也称为共振性、参与性与介入性。在 20 世纪 90 年代中后期的装置艺术作品中，观众的直接参与在其中扮演了重要的角色。观众不仅通过参与来理解和阅读艺术，也成为艺术创造和设定中不可或缺的一部分。也就是说，观众与艺术家共同成为艺术作品的创造者，艺术作品在相当程度上因观众定义而存在。

如图 1-18 所示，《飞飞灯》(Flylight) 是一件特定场域的照明装置，以流线型的灯管组件去模拟鸟群的飞翔轨迹，并在灯管中安置感应器，使灯光可与周围环境及移动的人群进行互动。鸟通常象征自由，但该作品表达的是一种"受束缚的自由"，象征着人类之间的冲突、群体安全和个人自由之间的复杂关系。

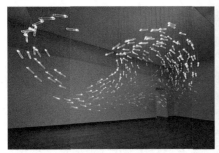

图 1-18　漂流工作者（Studio Drift），《飞飞灯》(Flylight)

（三）多元性

多元性，也称为多样性、综合性、多媒体性，主要指装置艺术采用开放的艺术手段进行创作。传统的艺术形态主要通过造型和材质吸引观众，而交互装置艺术除了静态造型之外，还可以通过光线、声音、动作来形成独特的效果。由于装置艺术的实验性和前卫的观念，它自由地综合使用绘画、雕塑、建筑、音乐、戏剧、诗歌、散文、电影、电视、录音、录像、摄影等任何能够使用的手段去表达艺术家的创作思想和主题，这些多样手法形式的呈现，共同塑造了装置作品的形态。

如图 1-19 所示，该装置包括实时摄像头、液晶显示器、钢琴和打字机的改装部件、绝缘管、双向镜子、鸟头骨等组件。

图 1-19　安德利亚·德菲利切（Andréa DeFelice），《哪也不去》(Not Going Anywhere)

（四）多感官

装置艺术创造的环境，试图让观众在界定的空间内由被动观赏转为主动感受，这要求观众除了积极思考外，还要调动所有感官，包括视觉、听觉、触觉、嗅觉甚至味觉，如图1-20所示。

图1-20　安东尼·豪（Anthony Howe），风动力雕塑《迪-奥克托》（*Di-Octo*）

（五）复杂性

图1-21　Onformative工作室，《对/错》（*true/false*）

相比普通的艺术形式，交互装置艺术更为复杂，包括多种传感器、计算机软硬件、投影设备等，其中还需要用到编程。

如图1-21所示，这是一台在机械阵列设置圆形黑色金属段的动力学雕塑，根据算法不断生成指令以呈现指定图案。它让计算过程可视化，当作品转变成指定的图案时，就完成了这一程序并继续执行下一个任务。

（六）虚拟性

虚拟性，主要是指超越现实时空。它是凭借数码技术营造的一种虚拟效果。计算机数字影像技术产生之后，新媒体艺术的图像几乎都采用了数字合成影像技术和数字的二维、三维虚拟影像。数字影像是一种非物质化的图像，它既不是物质实体，也不是用物质材料表现的想象性现实，是真正属于虚拟的影像，如图1-22、图1-23所示。[1]

1　邓博. 新媒体互动装置艺术的研究 [D]. 江南大学，2008.

图 1-22 左、右：香
河机器人产业园，幻影
成像

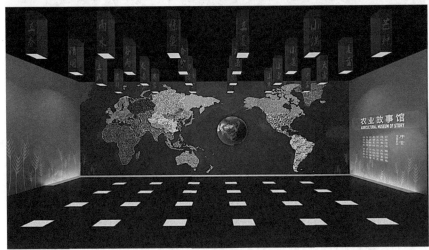

图 1-23 固安规划馆，
农业故事馆

本节习题

1. 装置艺术是什么？请结合实例进行解释。

2. 装置艺术与其他传统艺术形式有何不同？请列举至少两点。

3. 装置艺术作品通常具有哪些主要特点？请简要说明。

4. 装置艺术如何通过空间、环境和观念等方面来影响人们的感官体验？请提供一个具体的案例。

5. 装置艺术与社会和文化背景有着密切的关系，这对于艺术家和观众分别有何意义？请阐述你的看法。

6. 请列举至少两位著名的装置艺术家，并分析他们的作品风格和主题。

7. 装置艺术在当今的艺术界有着怎样的地位和影响？请简要说明。

第三节　交互装置

一、交互装置的概念和发展

从学术上定义，狭义上的交互装置，是基于计算机图形、信息采集和处理，并且通过运算将各种数据输入输出，是装置艺术与科技相结合下的一种新的表现形式。交互装置既不是单纯的装置艺术，也不只是单纯的交互产品，而是一种人、艺术与技术的巧妙联合。它是一种人与装置联系性很强的媒介，可以使人参与其中并获得真实的亲身感受，如图1-24所示。

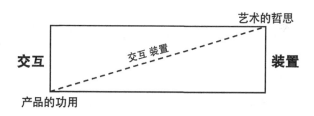

图1-24　交互装置的概念图

交互装置是一种多元的设计表达形式，可以体现设计师对主题的研究和感悟，对用户心理的思考，对大型装置形态的把控。交互装置的本质并不局限于人与装置的互动，而是通过作品去展现或改善人与人之间、人与社会之间、人与自然之间的关系，展示或改变我们生活与思考的方式。如图1-25所示，阿尔卡拉门是马德里最具标志性的古迹之一，工作室用LED制作了圣诞场景装饰了三个中央门廊，形成了"三联画"的效果。

图1-25　BRUT DELUXE工作室，马德里阿尔卡拉门的"三联画"

最早的交互装置，可以追溯到1920年杜尚设计的《旋转玻璃板》（*Rotary Glass Plates*）。该装置需要观众打开机器，当观众站在距离1m外

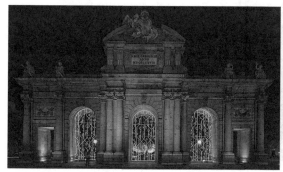
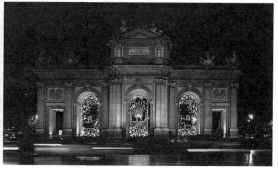

时，会形成视错觉。如图 1-26 所示，5 个围绕金属轴旋转的涂漆玻璃板，在 1m 外看起来是一个圆圈。

图 1-26 杜尚，《旋转玻璃板》（*Rotary Glass Plates*）

在 20 世纪 60 年代，交互艺术的兴起源于两种因素：一种是参与式艺术形式；另一种是技术的发展与应用。约瑟夫·利克莱德（J. C. R. Licklider）提出了"人机共生"（man-computer symbiosis）的概念，作为人和电子机器之间的合作互动，在这种系统中，机器只是人的机械延伸。卡普罗将"偶发艺术"定义为一种在街道、车库和商店的艺术形式。与此同时，"回应动态艺术"（reactive kinetic art）也在发展，它用编程来代替"偶发艺术"人为给出的指示。尼古拉斯·舍弗（Nicolas Schoffer）创作了一系列"CYSP"——控制论的动态空间（Cybernetic-Spatiodynamic）雕塑，如图 1-27 所示，能够对声音、光线强度、颜色和动作的变化作出反应。舍弗不仅能够对雕塑进行编程，还表现出要对整个城市区域进行编程的倾向，提供了技术和环境之间对话的可能性。

交互艺术除了视觉层面的交互，也包含听觉层面的交互。1966 年，先锋音乐艺术家约翰·凯奇（John Cage）和先锋舞蹈艺术家默斯·坎宁汉（Merce Cunningham）设计了一种对声音和动作作

图 1-27 尼古拉斯·舍弗，《控制论的动态空间》（*CYSP*）

出反应的音响系统。在《变奏曲七》（*Variations VII*）中，凯奇使用了接触式麦克风，使观众能够听到正常情况下不容易听到的身体声音，如心跳、胃和肺的声音。

1968 年，艺术和技术运动（art and technology movement）的关键人物罗伯特·劳森伯格（Robert Rauschenberg）开发了一种视觉反应环境（visual reactive environment），名为《声音》（*Soundings*），如图 1-28 所示。该装置由三层有机玻璃组成，最前面的玻璃是半镜像的，后面两层玻璃展示木头椅子的图像，并能够根据音量而改变图片的光照度。如果观众不发出声音，他们面前就只是一面镜子。如果发声，灯光就会被激活，观众能够看到椅子的不同视图。同时，劳森伯格对可识别的音频进行处理，低音与高音会激发出不同颜色的光照，这意味着儿童和成年人可能会解锁不同的体验。

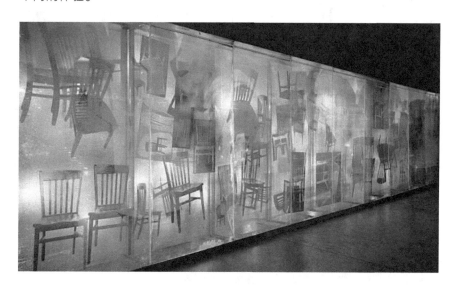

图 1-28　罗伯特·劳森伯格，《声音》

1969 年，影像艺术家白南准的《参与式电视》（*Participation TV*）是反应性环境项目的又一次尝试。在《参与式电视 I》中，观众使用两个麦克风发出声音，声波在显示器上呈现出相应的效果，如图 1-29 所示。在

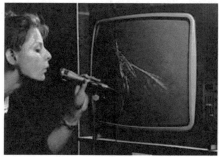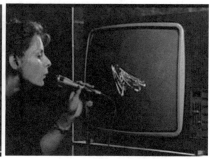

图 1-29　白南准，《参与式电视 I》

《参与式电视Ⅱ》中，显示器和摄像机相互对准产生了无尽的视觉反馈。如果观众在摄像机和显示器之间走动，他们的身影也会参与到这无尽的反馈之中。

计算机科学家、艺术家迈伦·克鲁格（Myron Krueger）也是交互装置的先驱，他的交互艺术展览"光线跟踪"（glowflow）、"元播放"（metaplay）、"物理空间"（physic space）、"录像场域"（videoplace）对空间交互艺术而言是里程碑式的。在克鲁格的设计中，计算机算法尤为关键且观众必须参与，共同创造独特体验，如图1-30所示。

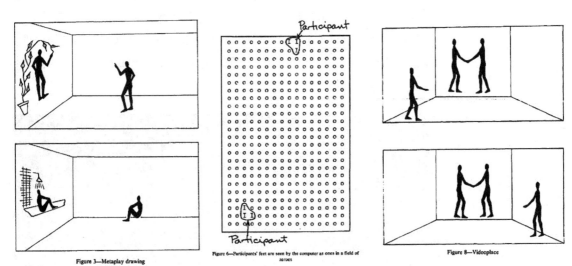

Figure 3—Metaplay drawing

Figure 6—Participants' feet are seen by the computer as ones in a field of zeroes

Figure 8—Videoplace

图1-30　克鲁格的交互设计草图

20世纪70年代，随着卫星应用的普及以及数字化的发展，体验的重要性一再被强调，艺术家们开始通过视频和音频的直播来实现与观众的交互。感觉、身体体验成为潮流，艺术家倾向于以观众为中心进行创作，在选材上声、光、电、磁等都成为被考虑的因素。

科学家马克·维瑟（Mark Weiser）于1988年创造了"普适计算"（ubiquitous computing）一词。普适计算无处不在，它嵌入我们的生活中，不仅指代信息网络的架构方式，还考虑了社会层面的结构。学者马尔科姆·麦卡洛（Malcolm McCullough）认为微处理器、用于检测动作的传感器、设备之间的通信连接、识别和反馈回路的执行器等是构成普适计算的核心要素，此外还需要控制器、显示装置、位置跟踪装置和软件组件等一系列配套设施。

20世纪90年代，随着计算机交互的出现，交互艺术更加普及。随之而来的是一种新的艺术体验：机器能够为每个观者创造独特的艺术作品。20世纪90年代后期，博物馆和画廊开始越来越多地将交互装置融入展览

中，甚至出现交互式展览。[1]

交互的重要意义在于观众的参与性。交互装置的重要性和特殊性就在于观众能够与装置作品结合、碰撞、回响。交互经过了3个技术阶段：首先是用摄像头追踪交互（如"参与式电视"），然后是借助物理媒介构建虚拟的现实空间（如克鲁格的系列展览），进而是对人的行为进行检测交互。交互装置已超越感官交互，向更尖锐的社会问题发出挑战。[2]

二、交互装置的类型

交互装置可以看作交互设计的一部分，可分为四类：空间体验类、影像表现类、游戏逻辑类、实体装置类。交互装置设计通过视觉、听觉、触觉等途径去展现设计师对主题的研究和感悟，常见的表现形式是灯光、声音、图像，从而创造出装置的交互性。

（一）空间体验类

空间体验类装置主要是在封闭物理空间中将光、声音、行为融为一体，打造"身体沉浸式艺术空间"。它探索人对自然、对世界的新的认知。在空间中体验者与他人一起创造作品，身体与作品融为一体，并且通过交互重新定义自我与世界之间的界限。

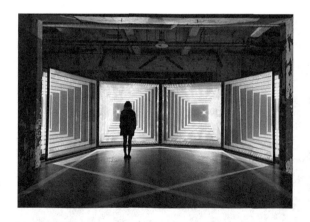

图 1-31　NONOTAK
工作室，《白日梦》
（*Daydream*）

如图 1-31 所示，作品"白日梦"将光波与声波结合，通过电子节拍和灯光，营造出丰富的视听效果。周围的空间及时间产生"加速""收缩""错位"等变形效果，带来空间扭曲的观感。

1　MEHRVARZ M, BIZEH P. Where did this interaction come from? — a brief history of interaction design[EB/OL].[2021-07-04](2022-10-31). https://uxdesign.cc/where-did-this-interaction-come-from-a-brief-history-of-interaction-design-ebcc8c278ae7.
2　刘旭光 . 新媒体艺术概论 [M]. 石家庄：河北美术出版社，2012.

（二）影像表现类

影像表现类装置是现在比较主流的交互模式。技术难度较低，同时有着很好的视觉表现力。声音影像装置尤为常见，影像会随着声音变化而变化。

使用玻璃棱镜，牛顿解构了光束，发现白光是不同颜色（即不同波长）的光的融合。

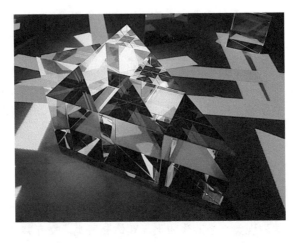

图 1-32 超自然设计研究室（Super Nature Design）等，《棱镜 1666》（*PRISMA 1666*）

如图 1-32 所示，《棱镜 1666》由 15 个透明三棱镜组成，观众可以控制投射光线，从而创造出不同的色散现象。

（三）游戏逻辑类

游戏逻辑类装置往往需要有一定的流程关卡，需要自拟一套规则，让体验者在流程中寻找主题，明白其所表达的宗旨。这类交互装置有助于体验者在趣味中理解略微枯燥的信息流程。如图 1-33 所示，手捧球形传感器，在做游戏的同时完成各类体检项目。

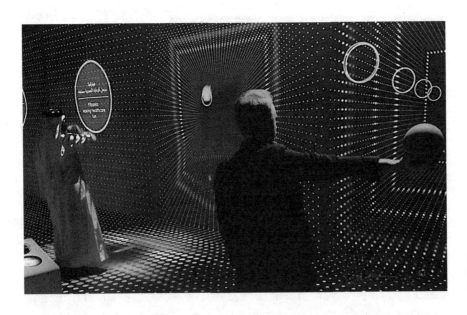

图 1-33 迪拜未来博物馆，手捧球形传感器医疗互动项目

（四）实体装置类

实体装置类装置以空间中的硬件传感器为主，影像为辅，进行直观的感官呈现。创作周期相对较短，且有着良好的视觉效果。

如图 1-34 所示，Strøm 是一个位于商店橱窗内的交互灯光装置。摄像头捕捉和跟踪路过的顾客，并将他们的动作和行为反映到窗户内的光柱上。顾客和装置之间不断的交互创造了一个反馈循环。它象征着顾客参与塑造商店橱窗景观的同时也被其所操纵。

图 1-34　Bildspur
工作室，*Strøm*

三、交互装置的基本构成

（一）输入设备：传感器

传感器，是互动装置中主要的输入设备，用来感知、检查周围环境或装置本身的变化，并将变化信息按一定规律转变为电信号或其他所需信号模式，以满足信息的传递、处理、存储、显示、记录和控制等要求。

我们常见的鼠标、键盘、触控屏幕就属于传感器。传感器的种类还包括运动传感器、红外传感器、声音传感器、触摸传感器、温度传感器、霍尔传感器、光线传感器、接近度传感器等。下面就几类常见的传感器进行介绍[1]：

1. 红外传感器。这是一种非常常见的传感器，应用广泛，例如全自动感应冲便器和全自动感应水龙头、自动门等。红外传感器可以测量人体表面散发的电磁辐射，根据电磁辐射的变化、距离的远近，出现灯光、声效的变化，如图 1-35、图 1-36 所示。

1　艺力国际出版有限公司．互动装置艺术 [M]．武汉：华中科技大学出版社，2019．

图 1-35　红外传感器
图 1-36　非接触式红外
传感器

2. 触摸传感器（图 1-37）。触摸
传感器是一种接触式传感器，几乎所
有触屏设备都用到了它，如智能手
机、平板电脑等。它可以与不同媒
介组合产生不一样的效果。触摸传
感器有助于拉近交互装置与体验者
的距离，让体验者直接感受到装置
的趣味性。

图 1-37　触摸传感器

3. 温度传感器（图 1-38）。温度
传感器一般是指将温度转化为电子数
据的电子元件，可以分为接触式和非
接触式。常见的接触式温度传感器就
是体温计。非接触式测温仪表可用来
测量运动物体的表面温度。

4. 运动传感器（图 1-39）。运动
传感器可以检测用户的运动状态，例
如倾斜、旋转、抖动等，常见的种类
有三轴加速度传感器、旋转矢量传感
器和重力传感器。

图 1-38　温度传感器

5. 深度传感器（图 1-40）。深
度传感器也可以看作一种"深度摄像
头"，除了获取拍摄对象的平面信息
外，还可以获得拍摄对象的深度信息，
即拍摄对象的三维信息：位置和尺寸。

图 1-39　运动传感器

深度传感器能够测量视野范围内每个点的深度数据，从而获得拍摄对象完整的三维坐标信息。深度传感器能够精准地识别用户的手势、身体骨骼的动作，实现体感交互。

6. 脉搏传感器（图 1-41）。脉搏传感器常见于医疗设备，是用于检测与脉搏相关信号的传感器。脉搏传感器根据脉搏跳动时产生的压力变化，将其转化为更直观的、可检测的电信号。

图 1-40　左：深度传感器
图 1-41　右：脉搏传感器

（二）处理硬件与软件

处理器是交互装置的核心部分，分为处理硬件和软件。通俗地讲，交互装置作品中除去传感器和执行器之外的所有互动技术都属于控制器，主要负责接收、转换和分析传感器输出的信号，并控制和驱动执行。[1]其中处理硬件首先是 Arduino。交互设计需要编写控制程序，涉及 C 语言、Java 等代码编写语言，其中创意编程的首选为 openFrameworks 和 Processing。

1. Arduino。Arduino 是一款为交互装置设计师量身打造的处理器。传统艺术家缺少硬件以及软件的处理经验，设计装置互动会很棘手。Arduino 的出现让交互作品的设计更为简单方便。它同时是一款操作灵活，易于初学者使用的开发平台。它具有兼容多种传感器和控制器的特点，为众多艺术家和设计师所青睐。对于普通人来说，Arduino 可以让交互装置更平民化，其网站如图 1-42 所示。

Arduino 的创始人之一马西莫·班兹（Massimo Banzi）开发此项目的初衷就是为学生提供一个合适的学习工具。即使是不熟悉计算机编程的学生也能用 Arduino 做出酷炫的交互作品。Arduino 支持多种互动程序，如 Flash、Max/MSP、Pure Data、C 语言、Processing 等实现的程序。[2]

1　曹倩 . 实验互动装置艺术 [M]. 北京：中国建筑工业出版社，2011.
2　赵杰 . 新媒体跨界交互设计 [M]. 北京：清华大学出版社，2017.

图 1-42　Arduino 官网

2. openFrameworks。openFrameworks 是一个为创意编程而开发的、基于 C++ 语言的工具，适合开发抽象动画和交互设计原型，是新媒体艺术家们首选的一款开发工具，其网站如图 1-43 所示。

图 1-43　openFrameworks 官网

3. Processing。Processing 是一款开源编程软件，由 MIT 媒体实验室的 Casey Reas 和 Benjamin Fry 于 2001 年开发，是专门为电子艺术和视觉交互设计而创建的软件，其网站如图 1-44 所示。

Processing 是一种具有革命前瞻性的新兴计算机语言，它是 Java 语言的延伸，并支持许多现有的 Java 语言架构，不过在语法（Syntax）上简易许多，具有许多贴心的人性化设计。Processing 可以在 Windows、MAC OS X、MAC OS 9、Linux 等操作系统上使用。

openFrameworks 和 Processing 对初学者非常友好，在各自的网站中，

都有教程（tutorials）和参考（reference）板块，为初学者提供学习数据库，也可在论坛（forum）中与世界各地的艺术家进行交流沟通。

　　一般的数字艺术家或设计师会以现有的设计软件（例如 Photoshop、Flash、Unity 等）从事创作，但这些工具往往在不知不觉中限制了创意以及创意的表现形式。艺术家也可以着手学习计算机语言从而专门设计一个程序。

图 1-44　Processing 官网

（三）输出形式：多感官体验

　　交互装置的输出形式主要依靠灯光、影像、声音以及装置本身的形状变化。一般流程是传感器感知体验者的动作之后，经过控制器的处理，输出设备（执行器）作出反应。设备的选择与装置所预设的体验方式有关，交互装置除了同时运用多种传感器外，还会同时采用不同的执行器达到多感官的体验。多感官体验主要分为 5 种：视觉体验类、听觉体验类、嗅觉体验类、触觉体验类和动作体验类。

　　1. 视觉体验类。视觉体验是交互装置输出形式的首选。它的重点主要在于光影对人物、环境的塑造，共同组成一幅相互呼应的画卷。如图 1-45 所示，艺术家们选择白炽灯、LED 灯、荧光灯管以及手电筒等打造变化万千的灯光交互装置，与体验者的交互反馈也更加直观。

　　Light Maze 是一件 24 小时户外灯光装置作品，在原始设计中加入了彩虹色的宇宙设计。该装置在布鲁塞尔和塞维利亚首次现身，由一个基于几何形状的迷宫组成，由 2.20m 高的丙烯酸玻璃面板构成。粘在丙烯酸玻璃一侧的二向色膜将面板转换为半透明，并在观众移动时沿彩虹的整个颜色范围反射或移动光线。

2. 听觉体验类。扬声器是实现听觉体验最常用的装置。除了播放既定的音乐，声音交互装置还可以给体验者提供创作乐曲的机会。

例如 ATOMIC3 设计公司的《冰山》（图 1-46）。冰山交互设施是一系列能发出独特声音的金属照明景观装置，它跨越了位于蒙特利尔市中心的艺术广场。当观众走进拱门，内部的运动传感器检测到他们的动作，触发灯光和声音，从而使冰山交互景观设施有了

图 1-45 Brut Deluxe 工作室，《光迷宫》（*Light Maze*）

"灵性"，呈现出听觉和视觉的交响乐。设计的灵感来自冰山融化过程中所产生的真实声音，当水渗入冰山的缝隙时，会发出像巨型管风琴一样的共鸣，然后冰山会变为冰块慢慢融化。

图 1-46 ATOMIC3 设计公司，《冰山》

3. 嗅觉体验类。嗅觉体验类装置因其特殊性，数量不如前两者多。大部分装置会通过安装喷雾或香气囊来实现嗅觉体验。例如 VIVINEVO 香氛艺术馆交互体验区（图 1-47），是一个结合影像、气味、声音的三感体验空间。参观者拿起听筒，听到音乐的同时触发感应，画面便会切换到相应的

主题。观众挤压香氛瓶，便会闻到与主题相对应的气味。通过这样的方式，将嗅觉与听觉、视觉联通，留下更为深刻的印象。

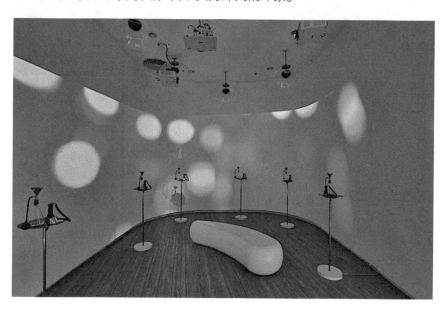

图 1-47 VIVINEVO 香氛艺术馆交互体验区

4. 触觉体验类。主要指在观众与装置互动时产生动态效果的装置，往往会根据观众的动作变化而改变自身形态。导电油墨互动墙糅合了绘画和影像，利用电容式感应、接近感应技术实现新型多媒体互动，通过近距离触控识别，触发影像系统，让观众和装置产生交互，如图 1-48 所示。

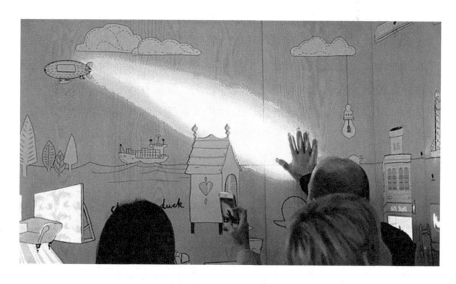

图 1-48 Meerkats 工作室，《协同作用：未来的家庭体验》（*Synergy: Future Home Experience*）

5. 动作体验类。观众与此类装置互动时会产生动态效果。它往往会根据观众的动作变化而改变自身形态，如图 1-49 所示。

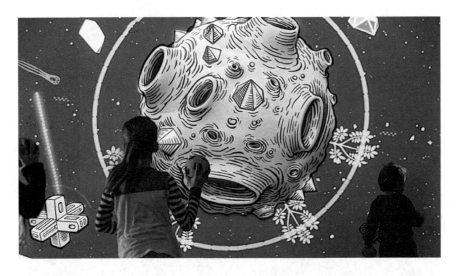

图 1-49 INITI Playgr-
ound 工作室，《拯救
星球！》(*Save the
planet!*)

　　这款游戏是太空侵略者和小行星游戏的翻版，玩家们需要互相合作
"拯救地球"。玩家们拾取地上的泡沫球，击杀画面中出现的外星入侵者，
保卫家园。

四、交互装置设计的特点

（一）交互装置和交互设计的区别

　　交互装置和交互设计都是当代数字艺术的重要领域，两者在表现形
式、创作方法和审美价值等方面存在共性和差异。

　　首先，在表现形式上，交互装置和交互设计都具有高度的视觉冲击力
和艺术性。二者都强调对空间和环境的感知和创造，以此来引导受众的情
感体验和认知反应。交互装置注重材料、形态和空间的转换，通过构建独
特的环境和场景来营造一种身临其境的感受；而交互设计则更加注重人机
交互的过程，通过设计交互界面、动效和声音等元素来为受众提供丰富的
使用体验。

　　其次，在创作方法上，交互装置和交互设计存在明显差异。交互装置
更加强调手工制作和个人风格的表达，需要设计师投入大量时间和精力来
制作和搭建实体的艺术作品，并且往往是一次性展示。而交互设计则更加
依赖于技术和软件的支持，需要设计师具备一定的编程技能和受众行为分
析能力，以实现受众与产品之间的交互。

　　最后，在审美价值上，交互装置和交互设计也存在差异。交互装置更
加注重思想性、创新性和深度感受，通过设计师个人的表达和受众的理解
来实现意义的传递；而交互设计则更加注重实用性、易用性和可操作性，

通过产品功能和受众体验来实现商业价值和社会效益。

（二）用户和受众、观众的区别

1. 用户和受众的区别

产品设计中的用户和交互装置设计中的受众都是设计师关注的人群，二者在具体设计过程中存在一些区别。

首先，在产品设计中，用户通常是购买和使用该产品的人群，而在交互装置设计中，受众通常是欣赏、参与和体验作品的人群。因此，产品设计中的用户更加注重实用性、功能性和操作便捷性，而交互装置设计中的受众更加注重观感、参与度和情感共鸣。其次，在设计目标方面，产品设计的主要目标是满足用户需求，提供有用的功能和良好的用户体验，以增强用户忠诚度和市场竞争力。而交互装置的主要目标则是创造独特的艺术体验，引领观众进入作品世界，激发他们的情感共鸣和思考。

2. 受众和观众的区别

受众是一个更加广义的概念，可以包括所有可能受到影响或者接触到产品、作品、信息或服务的人群。观众则特指在某一特定场合、活动或演出中，来到现场（如美术馆、博物馆、音乐厅、剧院、电影院等）欣赏艺术作品或观看表演等的人群。

总之，用户、观众、受众都是设计过程中需要关注的人群，在本书不同语境中使用相应的概念。

本节习题

1. 交互装置是什么？请结合实例进行解释。

2. 交互装置与其他交互形式相比，有哪些独特之处？请列举至少两点。

3. 交互装置有哪些常见的类型？请分别进行介绍。

4. 在不同的交互装置类型中，一般采取哪些手段来呈现作品？请举例说明。

5. 交互装置中，哪些因素会影响受众的互动体验？

6. 交互装置中，作品的构成要素有哪些？请简要说明各个要素的作用。

7. 在设计交互装置时，应该考虑哪些因素？

8. 交互装置设计中，如何确定作品的交互方式？

第二部分

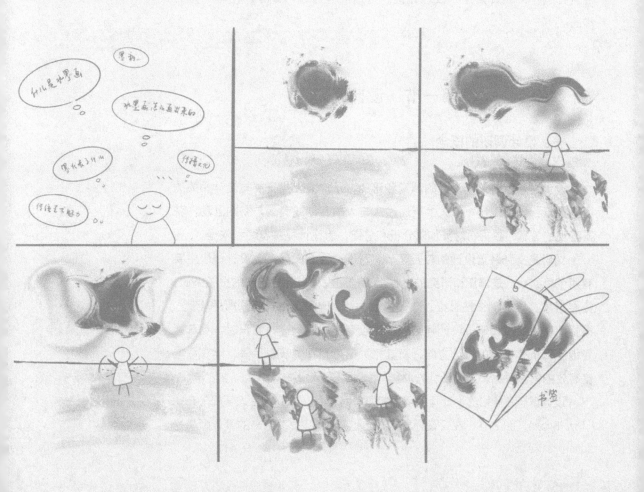

第二章　交互装置设计调研与选题

交互装置设计调研和选题是确保作品新颖性和实用性的关键环节。在进行设计调研时，需要对相关领域的现有技术和相关产品进行深入了解，以此来确定创作方向和设计思路。在设计调研中，应该对交互装置领域的发展历程、创作风格和审美趋势进行综合考虑，以此来建立自己的创意理念和美学观念。例如，可以通过分析前沿的互动设计案例、参加相关行业会议和展览等方式来获取最新的设计动态和创意灵感。在选题过程中，应该注重社会需求和问题意识，以此来确定作品的主题和创作方向。另外，还应该注意考虑技术可行性和实用性，以此来确保作品的实际应用价值。可以通过了解最新的互动技术、软件和硬件设备等方面的信息，来确定适合自己创作的设计方向和技术方案，打造具有深刻内涵和广泛影响力的作品。

第一节　设计调研

一、设计调研的概念

设计调研就是关于设计的调查和研究，从广义上指开展与设计相关的所有调查和研究工作，狭义上指通过人与人的互动或者人与物的互动，获得客观的信息、数据，对其加以分析和总结，为设计提供思路和依据。

调研是交互装置设计的首要环节。对于交互装置而言，设计调研主要有两个目的：一是调查和研究的过程可以帮助设计者寻找到新的灵感来源，拓展想象，培养创造性思维；二是从过去相关的信息中学习知识和经验。概括而言，通过调研，设计师可以在还没有形成明确设计意识时，尽可能多地了解所有可能的设计方向，及其相关信息和视觉表现手法，能获取丰富有效的信息数据，定位设计方向。

设计调研还能培养设计师的洞察能力与同理心。IDEO 创始人蒂姆·布朗（Tim Brown，图 2-1）在《设计思考改造世界》中说："未来的设计师将扮

"So much of my life has been wasted prostrating myself before the false religion of design-thinking...I should have been *thinking* so much less, and *feeling* so much more...I have Chase Buckley to thank for showing me the light." - Tim Brown CEO, IDEO

图 2-1 蒂姆·布朗
（Tim Brown）

演科技的诠释者（洞察能力）、人性的引领者（观察能力）、感性的创造者与品位的营造者（同理心）的角色。"设计师不仅仅是做设计，还需要观察、洞察周围的一切，用同理心去设计，才可能有更多更好的设计诞生。但是设计洞察力不是一天两天就可以获得的，设计调研和设计洞察有着密切的关系，设计调研能为设计洞察提供大量丰富的资料信息，设计洞察把设计调研的结论成果转化成设计方案的桥梁。从设计调研到设计洞察，既有感性的洞悉知察，又是理性研究的结果；设计师需要在大量长期设计研究及实践中积累经验，重视设计调研，并从设计调研的目的、方法、流程、内容等方面注重培养设计洞察能力，发掘设计创新切入点。

从流程上来看，设计调研是产品设计展开之前相关信息的收集与处理，是产品设计流程中一个非常重要的步骤，并对后面的设计步骤产生重大影响。

二、设计调研的原则

（一）科学性原则

设计调研必须遵循科学性原则，这是毋庸置疑的。这和如何使用调查数据与采集这些数据的方法密切相关。例如，如果希望用调查数据对总体的有关参数进行统计，就要采用概率抽样设计，并有概率抽样实施的具体措施；否则，设计就是不科学、不完善的。又如，确定样本量是方案设计的一项重要内容，样本量的确定方式有多种，有些情况下需要计算，有些情况下可以根据经验或常规人为确定。如果调查结果要说明总体参数的"置信区间"[1]，样本量的确定就必须有理论依据，即根据方案设计中具体的抽样方式和精度要求，采用正确的样本量计算方式。再如，在因果关系的调研中，为了验证事先的假设，有些调查需要采用实验法收集数据。基于

1 置信区间是统计学术语，可以给出一个真实参数可能存在的范围，而不仅仅是一个单点估计值，也可以提供更丰富的统计信息。

设计学科的调查与实验室里的试验毕竟有很大差异，因为它不可能像实验室中那样把其他影响因素完全控制住。如果确实需要采用实验法，就必须有控制因素的具体实施措施，选择的控制因素是合理的，符合假设中的理论框架，这样才能说明调查结果的有效性。

（二）可行性原则

设计调查方案必须依据实际情况，不仅要科学，而且要具有可行性。只有操作性强的调查方案才能真正成为调查工作的行动纲领。例如，进行概率抽样，要具备抽样框[1]。没有合适的抽样框，就难以实施真正的概率抽样。又如，对调查中的敏感性问题，受访者的拒访率通常是比较高的，如果这些敏感性问题不是特别必要，在调查设计中就可以删去，以便为调查营造一个宽松的环境。如果这些问题十分必要，不能删除，就要从可行性的角度想一些措施，降低问题的敏感性，使调查不会受到影响。再有前面提到的实验法，需要在调查中控制其他影响因素，以便观察研究变量之间的相互关系。如何控制其他影响因素？有没有操作性强的实施措施？如果调查设计的要求在实施中难以达到，调查的最终目标就无法实现。所以，调查方案中各项内容的设计，都必须从实际出发，具有可行性。尤其对一些复杂群体、复杂内容的调查，可行性是评价调查方案优劣的重要标准，有时甚至是决定性标准。

（三）有效性原则

调研方案设计不仅要科学、可行，而且要有效。对于有效性，不同的人可能给出不同的定义。这里的有效性是指在一定的经费约束下，调研结果的精度可以满足研究的需要。实质上，这是一个费用和精度的关系问题。人们都知道，在费用相同条件下精度越高，或在精度相同条件下费用越少的调研设计是更好的。但是，实践中的问题可能要更复杂一些。可以说设计是在费用与精度之间寻求某种平衡，而有效性则是进行这种平衡的依据。在调研中追求科学、可行的同时，还要考虑到调研的效率。科学、可行、有效侧重于不同的方面，但又相互联系、相互影响。能够很好地兼顾这些方面的调研方案就是较好的方案。

1　抽样框又称抽样范畴，是抽取样本的所有单位的名单，若没有抽样框，则不能计算样本单位的概率，从而也就无法进行概率选样，如学生花名册、城市黄页里的电话列等。

三、设计调研的方法

设计调研方法有很多种。定性的设计调研方法主要有情境法、访谈法、焦点小组法、可用性测试法、问卷法、视觉调研法等，如图 2-2 所示。以下介绍几种常用方法的使用场景与方法组合。

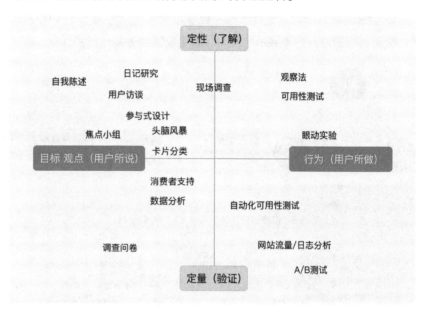

图 2-2　调研方法象限图

（一）情境法

情境法不仅可用来在回顾中找到问题并予以解决，也可以用来构建出可推测性的未来场景，进而发现问题并寻找解决方案。[1] 情境法适合用于产品开发最开始的时候，找到目标用户，研究并了解他们的需求；也用于开发周期之前，了解用户用产品来做什么、何时使用产品及如何使用产品，作为对初步假设的检验，或进一步挖掘用户需求，以便重新设计产品。如图 2-3、图 2-4 所示。情境法的主要优点是它能帮助设计师更好地理解用户的真实需求和使用场景，从而提高设计的可用性和满意度。同时，情境法也有助于发现潜在问题，为产品或服务的持续改进提供依据。然而，构建情境需要大量的时间和精力，并且设计师可能会受到自身经验和认知的限制，后者导致所构建的情境不够全面和准确。因此，在使用情境法时，需要密切关注用户反馈，以确保设计持续改进。

情境法的核心是：

1　王梓涵，傅金辉 . 基于情境法的卧室柜类家具适老化设计研究 [J]. 包装工程，2020，41（18）:189-198+206.

①构建情境：主要是根据收集到的信息，构建一系列具体、生动、详细的情境剧本。这些剧本应涵盖用户在使用产品或服务时可能遇到的各种场景和挑战。

②分析情境：分析情境剧本，以便从中提取关键需求、行为和限制条件。此外，还可以识别潜在的问题和改进空间，指导后续设计迭代。

③验证情境：对设计进行修改和调整，使其更符合用户在情境中的需求。然后将新的设计方案展示给用户，收集反馈并进行进一步优化。

图 2-3　情境法设计调研要素（a）和流程（b）[1]

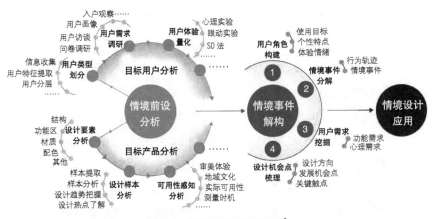

图 2-4　情境法设计调研图示 [2]

（二）单人访谈法

设计调研的单人访谈法是一种常用的研究方法，适用于需要深入了解受访者对某个话题或产品的观点、需求和态度时。相比于问卷法等其他调研方法，单人访谈具有更为灵活、开放、深入的优势，可以让研究者更全

1　王梓涵，傅金辉.基于情境法的卧室柜类家具适老化设计研究 [J].包装工程，2020，41（18）：189-198+206.

2　贺雪梅，张元纯，宋宁.基于情境法的中端酒店衣柜设计研究 [J].家具与室内装饰，2022，29（05）：22-25.

面地了解受访者的心理和行为模式。一般而言，该方法包含五个主要步骤。

①提前准备：在进行单人访谈之前，需要明确研究目的、制订问题列表，并准备好调研工具，例如录音设备、笔记本等。②受访者选择：根据研究目标，选择符合条件的受访者，并向其发出邀约和安排时间。③面谈：研究者需要以开放的姿态与受访者交流，遵循已准备好的问题列表，但也应根据受访者的回答来进一步探索，确保信息的丰富性和深度。④录音或记录笔记：通常建议使用录音设备来记录整个面谈过程，这样可以保证后期分析时有准确的资料。同时，也可以记录笔记用于备查。⑤数据分析：在完成面谈后，需要对采集到的数据进行整理、分类、综合和分析，以获得有意义的结论和建议。

单人访谈法在设计领域中，是一种非常重要的调研工具。它可以帮助研究者深入了解用户需求和期望，明确设计方向并根据用户反馈作出相应的改进，从而提高产品的质量和用户体验。

（三）焦点小组法

设计调研的焦点小组法是一种常用的定性研究方法，适用于需要了解用户对某个产品的需求、态度和使用体验时。与单人访谈法相比，焦点小组法具有更丰富的互动性和多方参与的优势，可以有效地收集各种不同的意见和观点。一般而言，该方法包含五个主要步骤。

①研究目的确定：在进行焦点小组讨论之前，需要明确研究目的，并确定要讨论的主题或问题。②受访者招募：根据目标受众和研究对象，选择相应的受访者，并向他们发出邀请。③小组设立和会议准备：安排好焦点小组的时间、地点和参会人员，并准备好讨论所需的材料和工具。④讨论实施：在焦点小组会议上，研究者需要以开放的姿态引导受访者共同讨论话题，在保持控制力和秩序的同时，留出足够的时间供参与者自由表达和交流。⑤数据整理和分析：在完成焦点小组讨论后，需要对采集到的数据进行整理和分析，提炼出有用的结论和建议，以改进设计方案。

焦点小组法是一种非常有效、深入的设计调研方法，在产品设计、市场营销、改善用户体验等方面均得到广泛应用。通过这种方法，可以帮助研究者更全面地了解用户需求和想法，发现问题并作出改进，从而提升产品的竞争力和市场影响力。主要优势是短时间内获取大量可靠的信息，且成本不高，用于在产品开发早期、重新设计/周期迭代中，了解用户需求、识别和安排特性优先级、了解竞品情况等，如图2-5所示。

图 2-5　焦点小组设计调研

（四）可用性测试法

可用性测试法能快速发现用户如何执行具体任务，适用于凸显用户潜在误解或展现用户操作与预期之间的相关矛盾，是发现问题最快最简单的方式，一般用于开发早期和中期。通过对功能原型特性进行定义，对功能点进行测试，还有产品上线前的检查，如 AB 测试等来执行可用性测试，如图 2-6 所示。

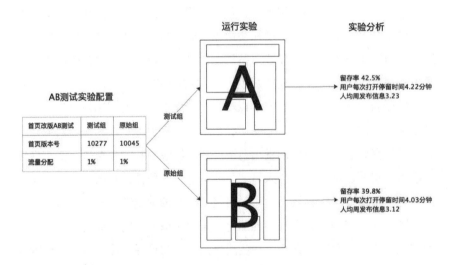

图 2-6　AB 测试图示

（五）问卷法

焦点小组法、可用性测试法和情境法等定性方法能表明人们使用产品时为什么会有特定的行为，但不能准确地从用户人口属性中区分出用户的特点。问卷法是发现用户是谁和知道他们有哪些意见的快捷方法之一。设计调研的问卷法是一种广泛应用的研究方法，适用于需要大量数据采集和统计分析时。这种方法通过在一定数量的受访者（样本）中获取数据，并通过分析这些数据来回答研究问题。除了在工业设计和产品开发中被广泛

使用之外，问卷法还在社会科学、医学健康等领域得到广泛应用。从问卷设计角度来看，在确定研究问题和目标受众后，需要根据已有研究文献，以相关理论为指导，制订合理的问题列表和评分量表，并对问卷进行预测性、效度和信度等方面的验证和测试，确保其可靠性和有效性。此外，在数据处理和分析阶段，需要运用适当的统计方法和软件，如 SPSS 统计软件等进行数据的统计描述和推断性分析。总之，问卷法是设计调研中一种重要的方法，在研究设计问题、理解用户需求、评价产品性能等方面都扮演着不可或缺的角色。在进行问卷研究时，需要从学术角度出发，考虑其科研背景和研究质量，以达到更好的结果。

（六）卡片分类法

卡片分类法是一种质性研究方法，用于对收集到的资料进行分类和分析，适用于设计还未确定前，设计的中间环节。因为卡片分类法比较容易实施，所以应用广泛。通常，卡片分类法包含五个主要步骤。

①收集材料：将需要整理的信息写在卡片上，例如文献摘录、采访笔记等。②定义主题：根据研究需求，定义卡片分类的主题，例如研究对象、主题关键词等。③分类卡片：按照主题将卡片分门别类。④标注卡片：在每张卡片上标注分类主题和简要内容描述，方便以后查阅。⑤排序归纳：将分类好的卡片排序并进行总结、提取、归纳，得出有价值的信息。

概括而言，使用卡片分类法可以帮助研究者更好地控制研究进程，系统地整理信息，发现问题和机会，对下一步的研究方向作出更有针对性的决策，如图 2-7 所示。

图 2-7 卡片分类法

图 2-7 （续）

（七）视觉调研法

视觉调研法（visual research）是国外平面设计中非常重要的一部分，在国内却很少被人提及。许多人会误以为视觉调研就是找视觉风格参考，其实它只是第一步，如何对找到的视觉风格参考进行分析、解读、拆解、重组、总结、赋能，才是这个方法的核心所在，如图 2-8 所示。

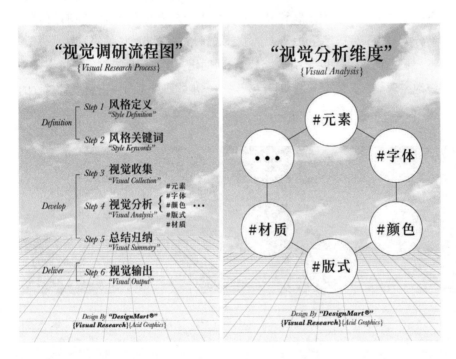

图 2-8 视觉调研法

除了上述常用的设计调研方法，在实际中往往将多种方法结合起来使用。

①可用性测试法结合访谈：可用性测试法能够发现可用性问题，却忽视访谈用户能够带来的更大价值，例如：有哪些地方吸引用户？产品的哪些特性对用户是有价值的？他们对产品的用途有多深的了解？把可用性测试和深层的态度问题结合在一起，有助于发现更丰富的数据。②问卷法结合焦点小组法：定性＋定量的方法结合使用。定量的问卷法发现用户行为中的模式，定性的焦点小组法对用户行为原因进行研究，又通过定量的问卷法来验证这种解释，交替使用，不断深入。

调研方法发挥着理论指导交互装置设计和步骤规划的作用。选用恰当的调研方法能够协助设计者尽可能了解信息，明晰设计意义，拓宽设计思路。然而，当前对调研方法的选择与运用常常流于表面，缺乏有针对性的思考，因此有必要加深调研方法在设计调研活动中的应用研究。

四、设计调研的流程

在实际应用中，由于考虑到资源（包括时间、人力、财力）限制，应该选择最佳调研方法或方法组合完成调研目标。这部分主要介绍设计调研的通用流程，以及如何在不同的设计阶段，基于不同的调研目标，选择合适的调研方法，如图 2-9 所示。

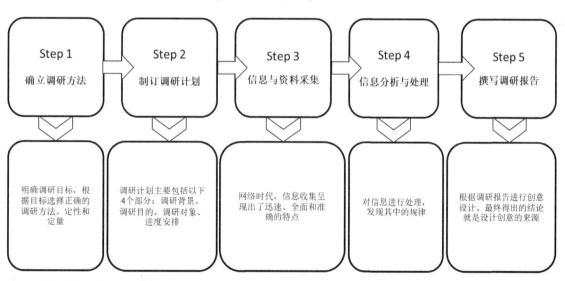

图 2-9 设计调研流程示意图

Step 1 确立调研方法 — 明确调研目标，根据目标选择正确的调研方法。定性和定量

Step 2 制订调研计划 — 调研计划主要包括以下4个部分：调研背景、调研目的、调研对象、进度安排

Step 3 信息与资料采集 — 网络时代，信息收集呈现出了迅速、全面和准确的特点

Step 4 信息分析与处理 — 对信息进行处理，发现其中的规律

Step 5 撰写调研报告 — 根据调研报告进行创意设计。最终得出的结论就是设计创意的来源

（一）确立调研方法

明确调研目标，根据目标选择正确的调研方法。定性和定量：定性的方法帮助设计者发掘问题、理解现象、分析用户行为与观点，主要解决的是"为什么"的问题；而定量的方法通常是对定性发现问题的验证，主要

解决"是什么"的问题。

（二）制订调研计划

在明确调研目标和方法之后，需要制订详细的调研计划。调研计划主要包括以下 4 个部分：①调研背景：这部分主要描述设计调研的背景，以及希望通过调研解决的问题。②调研目的：为了解决所发现的问题。③调研对象：调研涉及的具体人物。④进度安排：安排调研项目的时间计划表。调研的计划要涵盖时间、地点、内容、对象、记录形式、分工明细及预期效果等要素。调研计划的详细和可行，决定了信息获取的客观有效性和全面真实性。

（三）信息与资料采集

信息收集方面，在工业时代，信息的收集及处理相对缓慢、片面和模糊。在网络时代，这一过程呈现出了迅速、全面和准确的特点，这主要体现在以下两个方面：首先，随着网络的普及，设计调研人员只要进入相关网站，就可以非常方便地获取必要的信息。其次，随着"虚拟社区"的成熟，设计师通过网络便能够迅速查询到消费群体的相关信息。此外，网络时代的设计问卷调查，可以通过网络链接或电子邮件的方式进行，非常高效和便捷。

（四）信息处理与分析

信息处理方面，设计调研人员收集到大量资料后，需要对这些信息进行处理，发现其中的规律。以往这一工作需要调研人员亲自去做，烦琐且效率低下。在数智化的今天，由于应用软件的发展，这一工作部分内容可以用计算机来做，继而可以把设计师从烦琐、繁重的重复性工作中解脱出来。同时，还能大大地提高信息处理的速度，缩短设计调研的周期。掌握必要的软件和工具能极大提高设计调研的效率，有时甚至是设计成功的决定性因素。

信息分析与处理方法，可以依据调研的内容进行周密的设计。例如，采访类的调研需要设计问题，并尽可能做到视频或者音频的现场采集。如果条件不具备，至少要及时记录采访内容，以便后期的整理。数据调研可以运用问卷和查阅资料等形式，后期也可以借助统计软件实现信息的数据化。

另外，调研信息的记录应客观准确，分析调研数据是信息编辑设计的

重要环节，信息处理和分析的结果会提示交互装置设计应突出的亮点和创新点所在，对后续设计创意有很大的启发作用。

（五）撰写调研报告

通常，设计调研需要提交正式的调研报告，并根据调研报告进行创意设计。报告的形式可以灵活多样，往往最终得出的结论就是设计创意的主要来源。图2-10就是图文结合的调研报告的例子。

■ 前期调研

■背景调研

全球每年粮产**1/3**被浪费 **VS** 全球每天约**8.7亿**人挨饿
全球每年浪费**13亿**吨食物 **VS** 相当于**3600万**辆18轮巨型货车重量
我国每年浪费**2亿**多人一年的口粮 **VS** 我国尚有**1亿**多农村困难群众
我国一年浪费蛋白质**800万**吨、脂肪300万吨**VS** 可以养活**2.5亿～3亿**人

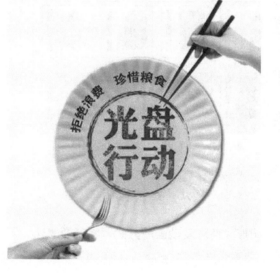

图2-10　光盘行动
交互装置的设计调研

1.图示化

设计艺术专业的学生往往注重创意，但是天马行空的想法缺乏现实依托则无法实现。设计调研的目的就要明确任何设计都是来源于需求并解决问题，创意不是无源之水也不是脱缰的野马，出发点和落脚点都来自生活。只有通过设计调研，观察生活，捕捉生活所需、所缺，才能为生活设计，为人所用，如图2-11、图2-12所示。

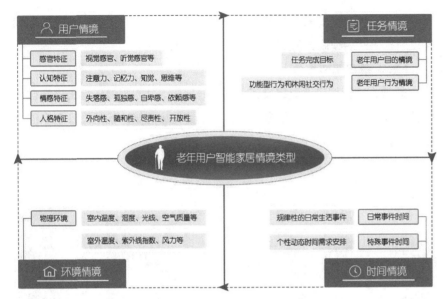

图 2-11　设计调研结果的图示化[1]

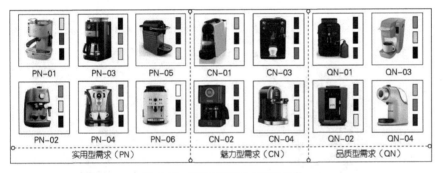

图 2-12　设计调研结果的图示化[2]

2. 报告演示

PPT。PPT 的作用：以文字、图形、色彩及动画的方式，将需要表达的内容直观、形象地展示给观众，使观众产生深刻印象。PPT 的设计调研报告需要从以下三方面来体现：其一，吸引（attract），用美观、有创意的平面和动画设计吸引观众的注意力，使他们关注你的演示；其二，引导（guide），用 PPT 来帮助我们突出演示的重点，帮助观众理解演示的内容，跟上演示的节奏；其三，体验（experience），用 PPT 协助营造适宜的演示

1　窦金花，齐若璇 . 基于情境分析的适老化智能家居产品语音用户界面设计策略研究 [J]. 包装工程 ,2021,42(16):202-210.

2　吴天宇，赵袆乾，李亚军等 . 基于用户需求分类的产品色彩情感体验设计 [J]. 包装工程 ,2022,43(16):209-217.

气氛，通过感性的视听信号增强观众对演示的良好印象。

　　展示板。在调研方法的选用方面，一些问题长期存在。例如，一些学生和设计者经常犯"我认为用户怎样想"的错误，调研过程敷衍了事甚至略过调研阶段，直接按照自己的想法开始做设计；还存在随意选用调研方法的问题，习惯性地将头脑中已有的经验总结当作科学的方法工具，未发挥出调研方法应有的价值。这些问题直接影响了调研质量和效率，使得调研获取的信息数据无法有效服务于设计项目的需求定位，同时也是对相关人力物力资源的浪费。展示板可以有助于设计者就调研的内容进行更开放的讨论，有助于提升设计调研的质量，如图 2-13 所示。

图 2-13　设计调研展板[1]

　　总之，设计调研是在正式设计之前，根据设计目标拟定问题，经过初步分析研究形成比较客观的建议或策划方案，使接下来的设计创作在有

1　世界粮食计划署等 .https://zh.wfp.org/news/shijieliangshijihuashuyuzhongguofa
buwunianzhanehezuojihua-xieshougongjianlingjieshijie.

目的、有计划的前提下稳步进行，避免产生盲目与不具实效的设计，减少浪费。

五、设计调研案例

（一）案例1：节约粮食主题的交互装置设计调研

1. 调研背景简介

随着新媒体技术的蓬勃发展，数字交互装置作为一种新兴的表现形式逐渐走入大众视野，设计者会受受众群体的体验性、交互性、材料的选取、空间性等多种因素的影响。调研首先是要确定设计目的和任务；其次是要观察了解、汲取灵感，从而做出更有意义、深度的交互装置设计作品。调研前期侧重问题的发现，而不是解决问题，同时要提前研究后期设计可能会面临的问题，通过获取一定的信息来满足设计的需求，如图2-14至图2-17所示。

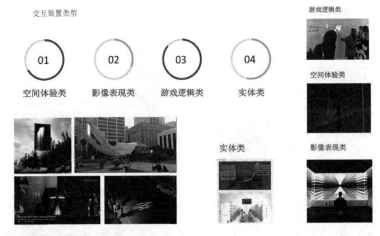

图2-14　交互装置类型调研图示

2. 调研过程与材料分析

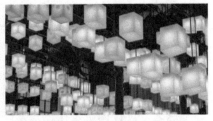

该作品位于世界金融中心（World Financial Center）的布鲁克菲尔德广场冬日花园，具有一个令人惊叹的景观。巨大的玻璃天花板上悬挂着约650盏特制节日灯笼，为游客带来了无与伦比的体验。这些立方体灯笼装备了LED灯，能够根据游客的交互改变颜色。每个灯笼都是独立控制的，可以调整颜色和亮度。游客可以在许愿台上触摸并许下自己的节日心愿。令人兴奋的是，许愿台会将这些愿望"发送"到约650盏闪烁的灯笼的树冠上，将愿望转化为迷人的灯光色彩展示。这个炫目的景象将吸引游客的目光，营造出一个充满魔力和喜庆氛围的冬日花园。

图2-15　具体案例调研分析

图 2-16 具体案例
调研分析

Genius 沉浸展演是一场全新的沉浸式展览，使观众能够以前所未有的方式探索达·芬奇的世界。展览创造了一个互动的空间，将达·芬奇的作品变成了现实，使人们能够以 360 度全景视听的方式沉浸其中。观众可以与展览中的元素进行互动并参与创作。展览采用实时生成的内容、交互式空间设计和增强现实等多种技术，与英国作曲家专为展览创作的音乐相结合，确保每位观众都能获得独特的体验。

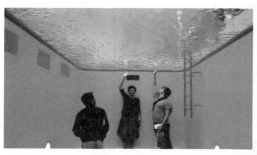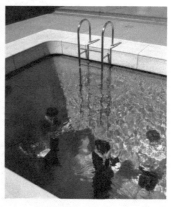

图 2-17 具体案例
调研分析

《游泳池》是由艺术家雷安德罗·埃利希（Leandro Erlich）创作的，他利用美术馆的天窗，通过一层水和改造后的室内涂装，创造了一个仿造泳池底部的场景，并添加了一个泳池扶手。这个作品的独特之处在于，不论是从仰视还是俯视的角度观看，都能给人一种以假乱真的感觉，仿佛真正的游泳池就在眼前。观众在这个作品中能够体验到一种前所未有的奇妙空间感。通过这个艺术作品，艺术家希望打破观众对于空间的认知，让他们产生亦真亦幻的体验。

 本项目还进行了大量的网络调研，例如 enlightV 澜景科技、teamLab、17toushi 等网站。通过以上的调研有以下几方面值得设计者重视：人机交互模式、实时互动性优势、趣味性表达、重视交互体验感、作品背后所蕴含的深意。

3. 调研问卷设计

基于以上调研内容，加之对于相关信息的研究，设计者做了一份调研问卷，从问卷中选择了部分代表性问题进行数据分析研究，图2-18、图2-19 表示受众对交互装置的体验，图2-20、图2-21 表示受众希望与作品互动的程度。

本次问卷调查共发放问卷 50 份，回收有效问卷 50 份。在回收的 50 份问卷调查中，80% 受访者希望与作品有互动，但有近乎 50% 的受访者反馈交互体验感差是造成其不愿互动的主要原因，可以得出的结论是改善作品体验感，使之更加有趣可作为交互设计探索的方向；对于交互装置作品形式，较为喜欢影像表现类及实体互动类装置的受访者合起来占比超过 50%，同时近 50% 受访者对于交互功能探索有较多期待，所以可考虑将实体类与影像类装置结合进行设计。

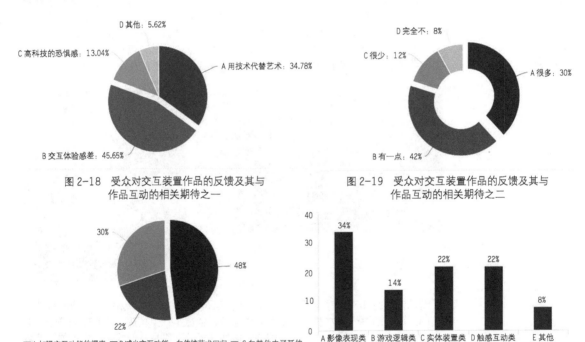

图 2-18　受众对交互装置作品的反馈及其与
作品互动的相关期待之一

图 2-19　受众对交互装置作品的反馈及其与
作品互动的相关期待之二

图 2-20 受众对交互装置作品的反馈及其与
作品互动的相关期待之三

图 2-21　受众对交互装置作品的反馈及其与
作品互动的相关期待之四

4. 调研数据分析和结论

通过"李克特量表"分析，去研究其他人所持态度意见。从图 2-22 中可以看出，56% 的受访者喜欢有趣、巧妙且带有声音的交互装置设计；超过半数的人较为重视作品的交互体验感，近半数人希望交互装置引发思考。

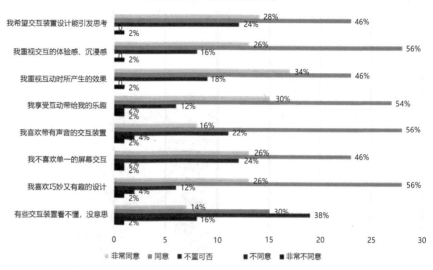

李克特量表（满意度分析）

图 2-22 其他人所持态度意见

总体评价：该调研思路清晰，数据统计合理和规范，结论具有设计价值。不足之处是样本偏少，访谈部分不够深入。

（二）案例 2：景德镇狮子窑场景交互 VR 调研

1. 项目概述

景德镇狮子窑是一座清朝古窑，2016 年开始复烧。考虑到瓷窑内部燃烧的场景难以在现实中进行观察和体验，所以本设计选择通过虚拟现实技术来实现，将瓷窑内部窑火的燃烧场景进行数字化虚拟场景搭建和表现设计。针对瓷窑火焰温度对内部烧制瓷器带来的不同阶段的变化进行交互式图文科普，通过交互设计引导观众，在一种如同身临其境的数字化场景中了解瓷窑的烧制过程、烧制知识和烧制文化，深入体会其中的设计理念与作品传递出的内涵意义。最后通过 SteamVR 插件使得项目经由 HTC VIVE 设备进行输出。力求在达到科普的同时，对狮子窑的各项资料进行数字化保存。

2. 调研思路

在本次调研中，确立了线下调研和线上调研结合的策略。线下调研是设计调研中非常重要的一环，它能帮助我们更好地了解目标受众、市场情况及潜在需求。有效的线下调研方法可以让我们深入挖掘重要信息，为产品或服务的设计提供有力支持。线上调研在设计研究中同样非常重要，它可以让我们更高效地收集和分析信息。本案例主要采取了线下现场调研和线上问卷调研，以及案例分析调研的形式。

3. 线下调研

对现场的情况进行勘查，收集第一手材料，如图 2-23、图 2-24 所示。

图 2-23 现场调研

同类窑址博物馆对比 —— 龙泉青瓷博物馆

地址信息：龙泉青瓷博物馆老博物馆坐落在龙泉市九姑山公园

整个青瓷博物馆分为A、B、C三个区。
A 区位于整个建筑的中心部分，为博物馆主体部分，首层为一号展厅及其公共部分，二层主要为二号展厅。地下一层主要由藏品库房、技术用房和设备用房组成。
B 区位于建筑的东北部分，为办公行政区，分为三层，自下而上分别是研究、办公以及贵宾领导区。
C 区位于建筑的东南部分，为对外交流区，主要分两层，一层为临时展厅，二层为报告厅。建筑形态如同在考古发掘的窑址当中将层叠的瓷片破土而出，建筑通体模仿青瓷的质感。

展厅主要展示内容

· 历史展厅——青瓷的记忆。
· 土与火的交响——龙泉窑制瓷工序及特色。
· 瓷海明珠——龙泉窑风韵。
· 从民间到宫廷——龙泉窑青瓷与社会生活的关系。
· 驰誉全球——龙泉窑青瓷的传播与影响。

图 2-24 同类案例调研

4. 线上调研

设计者结合对中国知网、万方等网络资料库的搜索，对相关论文进行了归纳整理，阅读了大量的国内外文献，对其关键词进行深入的调研，掌握必要的学术资料，在本案例中，形成了关于窑炉的归纳和分类，如图 2-25 所示。

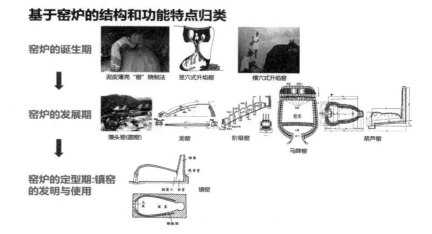

图 2-25　学术资料数据调研

5.问卷调研和数据统计

　　问卷主要为研究人们对于瓷窑交互场景设计的观点而设置。如图 2-26所示，占比约 9% 的受访者对于景德镇陶瓷缺少了解，而约 47% 的受访者对于景德镇瓷窑缺乏了解。所以比起对陶瓷的科普，对瓷窑的科普更有现实的需求。

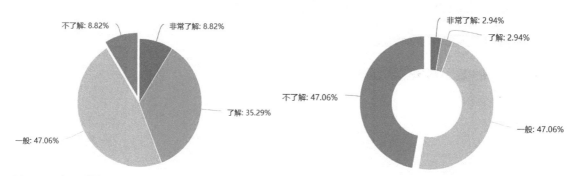

图 2-26　左：对景德镇陶瓷的了解程度，右：对景德镇瓷窑的了解程度

　　如图 2-27 所示，约 58% 的受访者更喜欢拥有沉浸式体验的交互装置，约 21% 的受访者喜欢互动性强的交互装置。可以选择将影像与实体相结合，并赋予沉浸式的体验一定的互动功能。

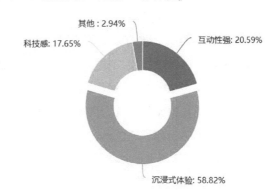

图 2-27　受访者对交互场景的形式倾向

如图 2-28 所示，在调研中，占比约 71% 的受访者更加倾向于增加未来交互场景的互动性体验，占比约 24% 的受访者希望增加对于作品内涵的表现。所以在增加交互场景互动性的同时，可以增加一点内涵表现，以增加作品深度。

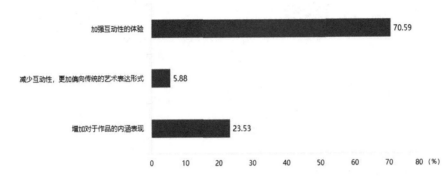

图 2-28　受访者对交互场景的期待

如图 2-29 所示，受访者对于瓷窑交互场景的功能更加倾向于动画视频讲解与场景体验，这两个选项的占比都超过了 60%。在后续的设计方案中可以将动画视频讲解与场景体验相结合来展现。

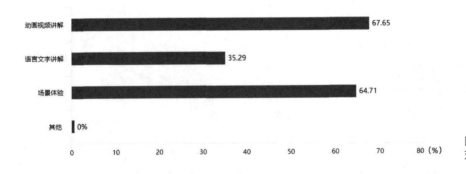

图 2-29　受访者对瓷窑交互场景的功能倾向

6. 相关技术调研

目前虚拟现实技术的交互方式主要有以下几种，定时瞄点、瞄点 + 触控板、蓝牙手柄、daydream 式手柄、空间定位和位置追踪等。VR 交互中最简单基础的就是定时瞄点技术。当体验者戴上头显设备后，眼睛前方会出现一个注视点，它会跟随体验者的头部同步移动，这个注视点相当于电脑的鼠标功能，持续 2~3 秒的注视后，就可以进行打开、选择等操作。当瞄点配合上触控板，体验者就可以通过短按、长按等方式更加便捷地操作注视点。后续出现了蓝牙手柄作为 VR 交互的操作器，对于一些体验者而言，蓝牙手柄的操作方式是他们更加熟悉的方式，即使是盲操也可以比较精确地控制按键，但蓝牙手柄也有不尽如人意的地方，不具备更加精确的抓取功能，也不能使体验者获得更加沉浸式的体验。针对以上几个设备的缺点，

Google 在 2017 年研发了 daydream 式手柄，包含触控、app 以及 home 键，并且还附有两个音量控制键以及动作传感器，从而实现更加多样的交互方式，例如旋转、摇晃、击打、投掷等动作。同时也将原本旋转头部的一些操作转移到了手部，使得交互过程变得更加便捷轻松，但是整体的交互体验依旧会微微逊色于空间定位和位置追踪的设备。在本次研究中，主要使用的是拥有配套手柄和位置追踪的 HTC VIVE 头显设备，更精确地捕捉体验者在设定好的空间内的自由运动，大大提高了体验者的沉浸感，也使操作方式更加便捷。

7. 典型案例调研分析

随着社会生产力和科学技术的不断发展，生活的各个领域对虚拟现实技术的需求越来越强烈。近年来，越来越多的艺术家也选择使用虚拟现实技术来展示他们的作品，例如将虚拟现实技术与传统文化相结合的秦淮灯会沉浸式交互体验，虚拟天文实验室交互式系统，以及艺术家蔡国强的"梦游紫禁城"VR 虚拟现实体验展等。

基于虚拟现实的秦淮灯会沉浸式交互体验是一个利用 Unity3D 引擎和 SteamVR 进行 VR 应用开发。它结合了手柄射线与 UGUI 的交互方式，实现了制作属于自己的彩灯的功能，并且可以通过沉浸式的游船功能对秦淮灯会进行游览观赏。它通过虚拟现实技术与传统文化的结合，突破了时间、空间等限制条件，使作为优秀传统文化代表的秦淮灯会进行传播的同时，也让消失的历史以数字化的形式获得新生。

基于 Unity3D 的虚拟天文实验室交互式系统同样通过 Unity3D 引擎，针对天文学学科中的太阳系知识的直观性问题，构建出一个由鼠标和键盘来操控的虚拟天文实验室。通过虚拟现实技术能够整合多种媒体资源的优势，联合视觉、听觉等多种感官并赋予学习者沉浸感，提高其积极性，并且在不同的场景中采用不同的交互方式，增加其在沉浸式学习体验中的乐趣，且对天文学有更加直观的了解。

艺术家蔡国强的"梦游紫禁城"VR 虚拟现实体验展在上海的浦东美术馆举办，展览通过 VR 眼镜作为输出设备，在戴上 VR 眼镜后，观众可以看到紫禁城的全貌，以"上帝视角"观赏由真实的烟花导入 Unity 3D 而制成的烟花秀。展览通过中国的古老发明——烟花，将历史记载的紫禁城的过年习俗暨包括扎鳌山灯以及放烟花展示给大众，通过艺术的形式，将传统与现实相交织，模糊了时间的概念。这也是蔡国强首次在作品中运用 VR 虚拟现实技术，如图 2-30 所示。

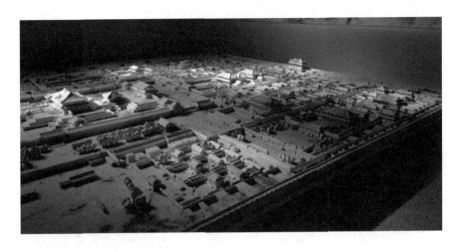

图 2-30 "梦游紫禁城"
实体模型

8. 大数据应用调研

基于大数据的产品设计调研路径。宏观层面上，其调研过程与传统调研过程的分析框架相似，都是从数据整理、分析、得出结果，最后转化为可用于设计的描述性语言。与此同时，大数据又具有一些本身的特征，这些特征会映射到设计调研当中。在微观层面，基于大数据的产品设计调研过程会与传统过程有别，如大数据的产生、抓取、存储、运用的特点以及对调研数据的分析，如图 2-31 所示。

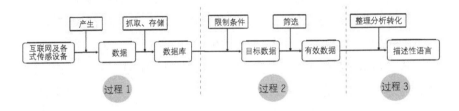

图 2-31 大数据应用调研流程图

当前最常见的数据分析方法是可视化——将加工好的数据借助计算机运算方法得出一系列图形化的结果，让信息更直观，同时有助于设计者得出数据中隐藏的设计信息，如图 2-32 所示。

通过调研得出初步选题意向：将景德镇狮子窑与 VR 场景交互相结合，通过虚拟现实技术与交互场景艺术相结合的形式来向观众展示瓷窑内部的场景，以及一些匣钵和瓷器在燃烧过程中的变化，以一种年轻化、科技化的形式，让瓷窑文化得到更加广泛的流传。同时，VR 交互的表现形式也突破了传统的艺术形式，能够通过互动让体验者更加真切、深入地感受瓷窑文化的魅力，全方位地满足体验者的需求。通过这种新媒体的方式展示瓷窑艺术，在传播瓷窑文化的同时，也展现了当代艺术多元的体验方式。

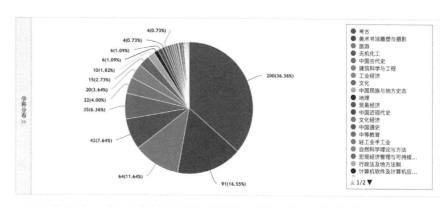

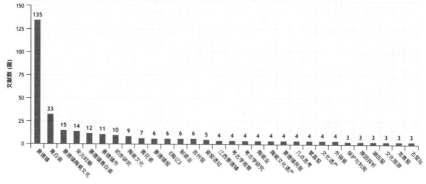

图 2-32 中国知网的
景德镇瓷窑相关数据
可视化调研图谱

　　总体评价：该调研报告材料充实，会使用专业的数据库（中国知网）
进行大数据统计。不足之处是问卷的样本数量较少，目标人群选择不清晰，
技术部分分析不够深入，没有形成有明确指向的调研报告。

本节习题

　　1. 设计调研和设计洞察的区别和共性是什么？

　　2. 交互装置设计调研的主要目的有哪些？

　　3. 交互装置设计调研主要依据的原则有哪些？

　　4. 交互装置设计调研的流程是什么？

　　5. 在进行设计调研时，为什么要设定研究目标？

　　6. 设计调研可以应用的方法有哪些？请分别说明其优缺点。

　　7. 如何设计一份有效的调研问卷，确保问题准确、完整并具有解释性？

　　8. 在设计调研中，如何区分各种类型的受访者反馈和数据？如何将反馈转化
为实际设计决策？

　　9. 你认为在设计调研方面有哪些趋势和挑战，未来我们应该如何应对？

第二节　设计选题

一、选题的方向

选题的恰当与否直接关系到设计质量的高低。因此，师生在设定选题前首先应确保符合教学大纲和教学计划要求。其次应确保深度和难度合适，贴近实际，注重培养能力，综合运用所学专业知识。交互装置设计选题应以学生艺术创新与应用能力培养为首要目标，强调视觉设计美感与产品功能性的和谐统一，主要可以分为三个方向。

方向一：项目型。应优先鼓励符合市场实际的设计选题，教师与学生共同针对社会现有问题或市场需求进行选题。以笔者所在院校为例，2021年本课程设计选题时，指导教师与学生进行充分沟通之后，确定以景德镇古窑民俗博览区的项目为选题。在设计过程中，师生共同进入企业进行详尽的产品调研，并对设计方案反复论证，最终的方案除了得到企业的认可，参加比赛获得佳绩，还得到了学术界的认可，锻炼了学生的实战技能。以实际项目的具体要求作为设计的驱动器，可使学生学习的理论知识与具体设计实践形成良好的"化学反应"。该类项目将对学生的实践能力进行真正的检验，对于学生实践能力的培养也将起到积极的推进作用。

方向二：赛事型。鼓励针对艺术设计类专业赛事的设计选题。影响较大的国内外专业设计大赛每年均定时举行，师生可选择赛事的具体竞赛内容作为设计课题，并由教师全程指导。对参赛并获奖的设计给予鼓励，但是并不以获奖作为唯一的评价标准，重点是通过竞赛快速扩展学生的眼界和认知，尤其是往届的优秀作品资料可以给学生提供参考信息，激发学生的设计潜力。

方向三：创新创业型。此类选题主要根据学生的专业特长和预创业方向进行设定，将给予教师与学生更多的发挥空间，使学生具备创业的可能性。学生与指导教师共同商议后对个人兴趣点和创业方向进行扩展作为设计课题，能体现学生对所学专业的深层认识和实践能力。需要注意的是，此类项目在具体实施时，应考虑该题目类型是否符合教学实际，是否可操作，数量不宜过多。

二、选题的原则

选题的原则主要包含以下四点。①选题应达到高校培养目标所规定的教学目的和要求。在确定设计题目时，指导教师要从培养学生专业素质、提高学生设计思维技术能力出发，紧紧围绕本专业的培养目标和要求进行认真选题。②选题应与教学科研紧密结合。通常情况下，课题来源力求与教师的或院系的科研任务相结合，包括纵向的国家、省部、市厅级科研课题，以及横向的企事业单位委托课题、校内基金课题和自拟课题。③选题难度和工作量应适当。尽量做到小切口呈现大主题，使学生既能够在规定的时间内工作量饱满，又可经过努力圆满完成。要使每个学生对课题都有全面、系统的了解并及时进行课题分解，还要及时向学生明确完成课题的时间、标准，以及设计的有关规范等。④选题应贯彻因人而异的原则。提倡学生在读期间参与教师的科研课题，允许学生在教师指导下根据个人的实际情况和未来发展自选课题，鼓励学生进行设计创新。

三、选题的策略

选题的策略可以概括为三个：一是宏观法；二是中观法；三是微观法。

①宏观法。宏观法就是从一个比较大的问题或者范围着手去创作交互装置。这种方法对学生的要求高，往往不易把握，因为它要求学生必须阅读大量的书籍，并掌握丰富的资料，否则就无法将问题阐述清楚和全面。宏观层面的选题需注重创新活动共性规律的研究，应具有典型性，这类选题不求数量众多，但要质量优良，能够经得起时间的检验。②中观法。中观层面的选题应注重理论和方法的系统性、完备性及可操作性，这类选题尤其要重视理论与实际的结合，提高创新理论的实用性。③微观法。微观法就是指从一个比较小的问题或范围去创作交互装置，即选小题目做大设计。这一方法题目小，容易把握。微观层面的选题应注重方法和工具的简洁性和实用性，这类选题的数量较多，竞争激烈，需要对选题的内容和质量做更加精准的把控。

四、选题的类型

交互装置选题类型多种多样，主要有攻坚型、推展型、智能型、科普型数种。

①攻坚型。攻坚型就是前人还没有涉足的领域，作业是第一次探索，所以设计起来难度较大。②推展型。推展型是指在别人已有交互装置设计的基础上，对某个问题再深入研究，进行推展和再解释。③智能型。随着科技的发展，装置已然向机电一体化和智能化方向飞速发展，可考虑从传感与检测系统设计、人工智能等方面进行交互装置选题。④科普型。设计科普型交互装置并不是一件容易的事情，好的科普作品需要在保证知识传播科学性的前提下，兼顾内容的可读性及趣味性。

五、选题的层次

交互装置设计选题主要有以下四个层次。①"功能性"层次。作为一种产品设计的交互装置，其最本质的属性就是产品的功能，一个没有实际使用功能的产品出现在社会里，是不能被受众认可的。②"人性化"层次。人性化交互装置设计能够很好地满足人的物质需求和精神需求，并且能够不断地发现人的内在潜能。③"社会意义"层次。目前人类社会已经面临着人口、环境、资源等问题，对今后的发展造成巨大的困扰，设计伦理及其社会意义是一个永恒的话题。④"文化内涵"层次。文化作为交互装置的本质之一，相较于其他设计题材更为突出，体现了装置本身的内涵和理念，是交互装置设计的灵魂。

六、选题的着重点

一个高质量的交互装置设计选题决定了后续设计发展的方向。在设计选题时应着重考虑以下四点。

①选题的先进性。随着我国科学技术的飞速发展和基础设施建设的突飞猛进，在交互装置实践中出现了大量的新材料、新技术、新工艺，为了保证选题的现实意义，应注重选题的先进性，即选题既要适应社会发展的步伐，又要与社会密切联系。②选题的可行性。选题的可行性主要是指在软硬件环境和技术、经济上的可行性。对每一个选题的可行性，事先都要有所判断，通过对选题要求的系统分析，提出选题的实施方案，研究技术

方法的合理性、难易程度和适用性，以及对软硬件的要求、所需经费和预期完成的时间等。③选题的独特性。为了使每个学生都在设计过程中得到应有的、较为全面的训练，必须强调每个学生选题的特色和风格，尽量避免重复选题。这就要求选题在满足上述条件的同时，还要具有广泛性、多样性和独特性。④选题的新颖性。选题的新颖性主要是指题目的选择必须具有新意，使人有耳目一新的感觉。对每一个选题，师生都要认真进行研究，通过对选题要求的分析，提出选题的方案，并力求做到：选题有新意，内容有新意，观点有新意，方法有新意，手段有新意。

交互装置设计的范畴是非常广泛的，因此在进行选题的时候需要有一些方法，否则在进行选题和最初的设计定位的时候会非常苦恼，觉得无从下手。进阶的学生需要统筹先前所学的专业课如设计基础课、机械制图、设计思维与造型基础、设计程序与产品概念设计、产品创新设计、产品设计与改良、计算机辅助工业设计、人机工程学等。选题尽量使学生将所学知识和能力进行综合应用和进一步提升，达到综合性实践教学的目的。选题时应充分考虑所选课题的综合性、适用性、完整性和系统性，通过这个课题的选择和实践，使学生得到全面的训练。简言之，交互装置设计作为进阶课程需要对之前所学的基础与专业内容进行全面的综合运用，培养学生综合分析问题的能力，又要锻炼其查阅相关资料、独立解决实际问题的能力，继而通过该课程使学生的综合设计能力得到全面的训练和提升。

本节习题

1. 交互装置设计的选题要素有哪些？

2. 仔细说明交互装置设计选题层次的区别，并尝试结合身边的设计案例进行对应分析。

3. 交互装置设计有哪些需要着重注意的事项？

4. 列举身边的 3~5 件交互装置设计案例进行类型分析。

第三章　交互装置设计主题策划与故事板绘制

交互装置设计是一种独特类型的产品设计，它主要通过创造三维空间中的物体、材料和环境来引导受众对现实世界的深入观察、思考和审视。在这种艺术形式中，主题是一个至关重要的因素，它不仅决定了作品的风格和表现形式，也影响了受众对装置的理解和感受。交互装置的主题策划是一项复杂的工作，需要从目标受众、社会热点、审美趋势、场地特点、个人风格、展示形式、受众体验和交互方式等多个方面进行综合考虑，以此来确保创作出具有深刻内涵和广泛影响力的艺术设计作品或产品。故事板绘制是交互装置设计创意过程中的重要环节之一，它需要设计者从主题概念、信息结构、视觉体验、参与度、互动体验和互动界面等多个方面进行综合考虑。

第一节　主题策划

一、主题的概念解析

无论是小说、绘画、音乐还是交互装置，都有主题。那究竟什么是主题？主题不同于中心思想，主题比中心思想抽象，隐含于中心思想内。[1] 主题也不同于论点，论点努力作出回答，而主题不急于作出回答，而是力求提出问题。主题强调内容是如何和现实生活相关联的，对于生活本身以及生活中的各种难题、挑战和经历是如何描述的；主题可以打动读者，可以更深层次地触碰到读者的心灵，可以作为点燃作者智慧的工具，可以让读

1　H. Porter Abbott. The Cambridge Introduction to Narrative[M].Cambridge: Cambridge University Press, 2002:88.

者有所思，有所感，并让读者记住和珍惜故事。[1] 更宽泛地讲，主题是指作品的意义。[2] 交互装置也需要有主题，主题不仅可以规范和统一装置的各种要素，开发出有逻辑的叙事内容，也可以提高受众对装置的认知兴趣。可以说，主题是交互装置设计的核心要素之一，没有主题的装置往往就是松散的素材堆砌，呈现为一幕幕无内在联系的碎片式要素、事件、场景。

对于交互装置而言，主题可以是任何事物，例如自然、科技、城市或者是社会问题等。这些主题通常与人们日常生活中的经验和情感相关联，具有很高的受关注度和丰富的表现空间。通过一个特定的主题，设计师可以将他们的创作意图传达给受众，并激发受众对这个主题的认知和感受。

除此之外，主题还可以为后续设计提供一个创作框架，帮助确定作品的风格、色彩和材料等的基调。例如，在自然主题中，可能会使用天然的材料，如树枝、石头和水，以创造出一种自然、原始的氛围。而在科技主题中，可能会使用现代科技产品和材料，如电子元件、LED 灯和塑料等，以创造出一种时代感和科技感。

此外，主题还可以影响受众对装置的理解和感受。不同的主题会引发受众不同的情感反应和认知体验。例如，在自然主题中，受众可能会感受到平静、宁静和纯净等情感；而在城市主题中，受众可能会感受到繁华、喧嚣和压抑等情感。

总之，主题是交互装置设计中一个至关重要的因素，是其灵魂。主题决定了作品的风格和表现形式，也影响了受众对作品的理解和感受。通过选择一个合适的主题，并且巧妙地将主题与交互设计相结合，设计者可以创造出具有深刻内涵和广泛反响的作品。

二、主题策划的内容

交互装置主题策划是一项复杂的工作，需要从多个方面考虑来确保创作的成功。首先，需要明确目标受众和展示场地的特点，以此来确定合适的主题和创作方向。其次，在确定主题时，应该关注文化传承和人类生存等社会热点与核心问题，以此来引发受众的思考和反思。例如，在当前环境保护意识日益提升的背景下，可以选择"自然与环境"这一主题，利用

1 ［美］拉里·布鲁克斯. 故事工程［M］. 刘在良，译. 北京：中国人民大学出版社,2014:115.
2 ［美］杰拉德·普林斯. 叙事学词典［M］. 乔国强，李孝弟，译. 上海：上海译文出版社,2016: 231.

天然材料等元素来表达对自然生态的关注和保护。

以下列举一些代表性案例，从中可以看到一些交互装置主题策划的方法和技巧。

（一）《雨林》(Rain Room)

主题：自然与环境

介绍：该交互装置主要展示了一个模拟雨林环境的空间。该作品通过使用高科技设备，可以让受众在"下雨"的环境中行走，同时又不会被雨淋湿。该作品旨在让受众感受到人类对自然环境的破坏，提醒人们保护环境的重要性。

（二）《音梦》(The Treachery of Sanctuary)

主题：科技与未来

介绍：通过结合人体跟踪技术和影像投影技术，该交互装置营造出一个虚拟的鸟类世界。受众可以在其中探索自己的身体动作和视觉感受，并逐渐理解科技将想象变为可见，进而畅想未来的可能性。

（三）《秘密花园》(The Secret Garden)

主题：童话与想象

介绍：该交互装置主要展示了一个光影交错的秘密花园。该作品利用LED灯和交互投影技术，创造出一种令人惊叹的视觉效果，让受众仿佛置身于童话般的奇境之中，激发他们对自然、生命和创造的想象力。

（四）《时钟》(The Clock)

主题：时间与生活

介绍：该作品主要展示了24小时各种钟的画面和声音镜头的拼贴。通过收集电影、电视剧、纪录片等不同媒体中的时间场景，并将其在24小时内"依时间先后顺序"呈现给受众。该作品旨在探索时间与生活的关系，引发人们对时间流逝、记忆存留等问题的思考。

（五）《未来公园》(Future Park)

主题：科技与艺术

介绍：该交互装置是一个数字化的公园空间，主要利用感应器和投影技术，使参与者不仅可以自由地在公园内进行身体互动来控制输出结果，还

可以看到其他参与者的影像，从而形成一个动态的多人数字互动环境。该装置打破了现实世界与数字世界的隔离，利用科技手段在艺术创作中探索人与人、人与数字之间的新型互动形式，旨在扩展我们对体验和交流的理解。

（六）《呼啸山庄》（Wuthering Heights）

主题：音乐与环境

介绍：这是一个由百余个口哨组成的装置。受众可以通过吹响不同的口哨，制造出不同的声音和节奏，让整个装置呈现出一种令人惊艳的音乐效果。该作品旨在探索音乐对人们情感和思考的影响。

（七）《城市大脑》（Urban Brain）

主题：城市与技术

介绍：该交互装置通过人工智能和感应技术来模拟城市交通和行为规律的空间。受众可以在其中观察和参与城市中不同元素的运行，并通过互动手段来深入理解城市的复杂性和多样性。该作品旨在探索城市与科技、人类行为之间的关系，以及艺术对城市发展和文化建设的积极作用。

（八）《微波艺术》（Microwave Art）

主题：科技与生活

介绍：该交互装置通过微波技术来实现音乐播放和交互。受众可以在其中自由地进行声音输入和输出，并与其他受众和设备进行互动。该作品旨在探索科技和生活、音乐之间的关系，以及艺术对人们生活方式和思考方式的改变。

（九）《晃动的城市》（Swinging City）

主题：城市与风景

介绍：这是一个由多个拉杆组成的装置。受众可以在其中自由地转动和调整拉杆的位置和角度，从而改变整个空间的形态和视觉效果。该作品旨在探索城市和自然环境之间的关系，以及艺术对人们感知和理解环境的影响。

（十）《神秘花园》（The Mysterious Garden）

主题：童话与想象

介绍：这是一个由多组灯光和投影组成的交互装置。受众可以在其中

尽情地感受不同形态的花朵和植物，并借助艺术手段来激发自己的想象力和创造力。该作品旨在探索童话、想象和现实之间的关系，以及艺术对人们心灵和精神的滋养。

（十一）《汉字美术馆》（*Chinese Character Art Museum*）

主题：文化与视觉

介绍：这是一件通过汉字和艺术元素来展示中华文化内涵和美学特点的装置作品。受众可以在其中自由地探索和感受不同汉字的形态和含义，并借助艺术手段来领略汉字文化之美。该作品旨在推广和传承中华文化，以艺术语言对文化认同和文化交流产生积极推动作用。

综上，可以看到交互装置的主题策划主要需要考虑三个内容：①通过什么形式；②如何交互；③作品的社会意义。

同时，在主题策划中还要注意考虑时代背景和审美趋势，以此来确保创作的时效性和前瞻性。例如，在数字时代的背景下，可以选择"科技与未来"这一主题，通过利用现代科技产品和新型材料来表达对未来生活的想象和探索。除此之外，在交互装置主题策划中还应该注意考虑展示形式、受众体验和交互方式等方面，以此来提高受众的参与度，丰富感性体验。例如，在展示形式上可以采用多媒体、投影和声光效果等技术手段来增强艺术作品的视听冲击力；在受众体验上，可以通过设置交互功能和提供参与选择等方式来提高受众的参与度和沉浸感。

三、主题策划的流程

交互装置的主题策划是整个创作过程中最关键的环节之一，涉及对作品所要表达的主题、概念和意义的深度思考和探索。以下是交互装置主题策划的基本流程。

1. 明确目标受众：在进行主题策划时，首先需要明确作品的目标受众是谁，这有助于我们更好地理解受众的需求和期望，从而更好地设计作品内容和风格。

2. 寻找灵感来源：交互装置的主题可以有多种灵感来源，例如社会热点、文化传承、科技进步等方面。我们可以通过阅读、走访、参观展览、观看电影等方式寻找灵感。

3. 进行发散性创意：在确定了主题来源后，我们需要进行大量的创意，即尽可能多地想出不同的创作思路和方案，这有助于打造更加丰富多

彩的作品。

4. 确定主题：在进行创意后，我们需要对各种创作思路和方案进行比较和筛选，最终确定一个主题，以便更好地指导后续的创作。

5. 确立作品风格：在确定了主题后，我们需要确立作品的风格和特点，包括音乐、色彩、材料等方面，以确保整个作品呈现出统一而完整的风格。

6. 确定互动方式：交互装置最重要的特点就是受众可以参与其中，因此在主题策划过程中，我们需要确定受众参与的方式和形式，例如触摸、声控、运动感应等，以及如何引导受众进入作品世界。

7. 确定作品意义：交互装置不仅仅是为了展示，更重要的是要传达一些深层次的意义和价值观。在主题策划过程中，我们需要明确作品所要表达的意义和价值观，以便更好地引导受众思考和理解作品的内涵。

四、主题策划中的情境分析法

情境分析法是交互装置主题策划的一种有效方法。情境分析法简称情境法，又称脚本法。20 世纪 90 年代末，在人机交互领域，约朝·M. 卡罗尔（John M. Carroll）提出了以场景为基础的设计（scenario-based design）。此法相较于企业的战略分析所用的情境法，更偏重于受众客观行为描述，但两者的核心要素都是相同的，即通过故事的形式生动形象地迅速描绘受众使用产品、体验作品时的大致情况。

（一）受众行为的梳理

设计调研分析中，观察法和访谈法往往会得到一系列受众行为的碎片现象。单看这些现象，研究者无法进一步分析或找出问题所在。这时候就可以使用情境法，把碎片串联起来、补充完整，为后面的分析打好基础。在受众行为数据多元并存的情况下，也可以使用情境法除去受众行为中个性的部分，归纳出受众共性的行为路径。

（二）故事模拟分析

调研分析末期，当研究者已经有可供设计参考的受众行为故事和问题点，这时候让相关人员一起参与分析，可采用故事形式来模拟未来产品使用场景，验证现有的产品方案是否符合受众的习惯。

（三）设定人物角色

人物角色的补充：在人物角色（persona）的建立中，也需要情境故事的支撑，使得典型人物的行为路径更加清晰可见。人物角色法中的典型人物来自实际受众的分群归纳，如果仅仅停留在性格、属性方面的总结，对于后期的设计分析是远远不够的，因此需要针对每一个虚拟典型人物写一段和产品有关的描述，来说清受众的行为路径，这和情境法的初衷不谋而合。

（四）撰写情境故事

撰写情境故事要做以下四方面的准备工作。

1. 归纳情境故事主线。在经过观察、访谈数据采集后，研究者会得到许多简要的、零碎的个体情境故事。和写剧本一样，写情境故事需要有简单清晰的主线。

2. 收集情境故事要素。情境故事的主线已经有了，但要让情境故事能更直观地反映受众行为状况，还需要更多的细节。细节可以按照以下框架从三方面来填充。①一个特定的环境或状态。特定的环境指的是目标受众和产品能发生交互关系的环境或状态，比如以团购产品来说，特定的环境包括年轻人之间的约会场所（购买物品使用的地点）、上班休息时间和晚间（团购挑选时间）、周末（团购主要使用时间）、各种节假日（能产生购物冲动的时间）。②一个或多个角色（描述他们的动机、能力、知识）。关键受众因素，即在情境故事中描述对故事推动有意义的受众动机、能力，以及受众所了解的必要知识。在相应的环境下，由于受众所掌握的知识、能力不同，产品需要给予的信息引导或者运营策略是有差异的。③和角色互动的工具或者物体。这种工具或者物体相对比较细节化，可以认为是产品"信息交互、推送的载体"。电脑屏幕，交通工具、商场里的屏幕，网站，手机 APP，二维码，这些都是互联网产品常见的信息交互平台，当然如果是实体产品，涉及的工具和物体会更广泛。

3. 整理完善情境故事。这里的完善指的是控制篇幅和内容，100~200字的故事既能说清故事，又不会太赘述。删掉不必要的细节也有利于记忆。要注意情境法是一幅速写，而非事无巨细的流水账。太长的故事反而会削弱对受众主要行为的刻画与凸显。

4. 标注情境故事中的要点。故事是一个通俗易懂、很有亲和力的表现形式，但别忘记，写这个故事是为了让大家清楚地了解受众行为习惯。因此故事写完并不代表分析的完结，对其中的核心要点要作批注或举数据例

证支撑。

在交互装置设计的主题策划中，情境法是比较容易学习且易于操作的。如果能有现成的故事构思框架，即使没有较好的文笔基础，研究者只要能做到叙事清晰，也可操作。情境法可以清晰直观地展示目标受众的行为操作流程，因为故事有亲和力，本身带有很多细节，能较好地引发后期设计讨论。特别是，情境法对于统一大家对受众的认识有很大帮助。在以往的设计沟通中，往往会遇到双方说的"受众"不是同一类人的情况，进而导致接下去的讨论都在浪费时间。有了情境法这个工具，讨论到不明确的地方就可以参考情境故事来作判断。情境法同样存在着一些缺点。比如，情境法前期的归纳故事要素和故事主线两步操作容易流于形式，一旦未经过严谨的归纳，会让后期的工作建立在失真的受众故事基础上，导致错误的研究方向。此外，情境故事虽然容易打动人心，但可能会带有一定的偏颇，建议使用此方法时结合定量数据分析工具，从而更全面地分析受众。

五、主题的脚本编撰

交互装置主题策划完成后，还需要经过一个脚本编撰的阶段，通过脚本将主题具体化成一个可以执行的设计指南。脚本，是指表演戏剧、拍摄电影等所依据的底本。脚本可以说是故事的发展大纲，用以确定故事的发展方向。一部小说短则数千、数万字，长则数十万、数百万字，有些同一时间发生的事件，却需要将其分散在小说不同的章节来讲述。因此创作故事或是改编小说时，为了厘清叙事脉络，需要先写出脚本，以时间为标准将故事的发展方向确定下来。在脚本创作结束之后，再来确定故事到底是在什么地点，有哪些角色，角色的对白、动作、情绪的变化等，并将其体现在脚本上。交互装置设计也可以使用脚本，通过脚本可以快速表达设计所要表现的主题、思想、目的、理念等信息，便于后续设计工作的开展。

（一）交互装置设计的脚本编撰主要步骤

具体而言，交互装置设计的脚本编撰是指在设计过程中，为了更好地描述受众与产品交互流程，设计者需要编写脚本来模拟受众操作并书写相应的场景和反馈。通过脚本编撰，设计者可以更加直观地呈现受众需求和行为，从而优化产品或服务的交互体验。在交互装置设计中，脚本编撰通常分为以下几个阶段：制订目标、编写脚本、更新迭代。

1. 制订目标

为了提高交互装置设计体验和可用性，在制订目标时，可以采用以下具体方法。

①确定目标：首先需要明确交互装置需要实现的功能和交互流程，以确定脚本编撰的目标。②分析受众需求：了解目标受众的需求和行为，分析受众使用交互装置的场景和情境，有助于制订相应的目标。③设定可衡量的指标：通过设定可衡量的指标，如反应时间、误操作率等来评估交互装置的效果是否符合目标。④策划多个概念草案：在制订目标时，需要同步策划多个概念草案，通过概念草案和目标的匹配检测来调整优化目标。⑤与利益相关者讨论：了解他们的需求和期望，以确保所制订的目标与他们的预期一致。

总之，在制订目标时，需要考虑交互装置的受众需求和实际情况，以设计出符合预期的脚本编撰目标。同时，制订目标时还需要考虑可衡量的指标和与利益相关者的沟通和讨论，以确保目标的实现符合预期。

2. 编写脚本

根据目标编写相应的脚本，包括场景、受众行为、系统反应等内容。在确定交互装置脚本编撰的目标后，设计师需要编写脚本来模拟受众与交互装置的交互流程。可以采用以下方法。

①定义场景：根据交互装置的目标和受众需求，定义相应的场景，即在何种情境下受众会使用该交互装置。可以考虑受众的身份、环境、任务等因素。②编写受众可能的行为：根据场景，编写受众的操作过程，即受众如何使用交互装置实现自己的目标。要尽可能详细地描述受众的每一个动作，包括输入、滑动、点击等。③设计系统反馈：针对受众行为，设计相应的系统反馈，包括界面展示、声音提示、反馈等，以便受众能够清晰地知道自己的操作是否成功。④脚本评估：通过模拟受众操作和系统反馈，评估脚本的准确性和可用性。如果发现问题，需要及时进行优化和迭代。

3. 更新迭代

交互装置脚本编撰的更新迭代方法和内容可以从以下五个方面考虑。

①受众反馈：通过脚本模拟受众反馈和建议，及时修复已知问题并改进交互装置脚本编撰功能，以提高受众满意度。②技术更新：随着技术不断发展，新的技术可能更加优化交互装置脚本编撰的性能和效率，积极将新技术应用到交互装置脚本编撰中，以提高其性能和效率。③数据更新和优化：如果交互装置脚本编撰需要依赖数据，那么需要定期更新和清理数据，以确保数据的质量和准确性。④新功能添加：根据受众需求和市场趋

势，定期添加新的功能或模块，以扩展交互装置脚本编撰的功能和适应不同的应用场景。⑤性能优化：交互装置脚本编撰可能会涉及装置的技术性能问题，需要对其进行优化，以提高其响应速度和资源利用率。

综合以上几个方面，可以制订出科学有效的交互装置脚本编撰的更新迭代方法和内容，以不断提升交互装置脚本编撰的质量。

脚本编撰在交互设计中的作用非常重要，它可以帮助设计师更好地理解受众需求和行为，提高产品或服务的交互体验和可用性。同时，脚本编撰还能够帮助设计团队更加有效的沟通和协作，减少设计风险和提高设计效率。需要注意的是，在编写脚本时，设计师需要充分考虑受众需求和行为并尽可能与目标受众进行沟通和测试，以确保脚本能够真正反映受众的体验和期望。同时，设计师还需要不断优化和迭代脚本，以优化产品或服务的交互体验和可用性。

（二）交互装置设计脚本编撰的核心要素

1. 创建人物 / 受众

如同每部电影都有角色一样，每一个设计脚本中都有特定的受众。他（他们）贯穿整个故事，推动故事的发展。其中，具体人物的外表、行为和期望，以及他（他们）在任何一个场景和时间段里所作出的决定都是设计的依据。因此，在前期设计策划时，通过故事脚本展示受众的需求和痛点问题，以及他们当下的所思所想，是必不可少的，如图 3-1、图3-2所示。

图 3-1　脚本人物设定

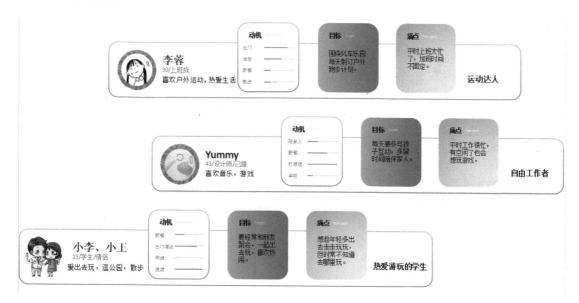

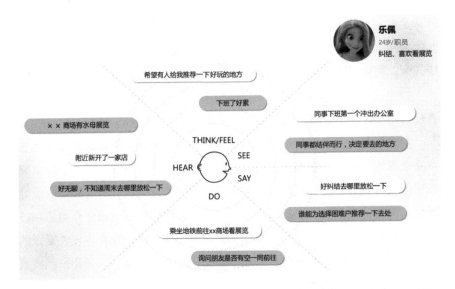

图 3-2　故事人物画像

　　在故事中，将人物画像转成设计语言，也就是说把人物所看、所听、所想、所说、所做的一些重要内容以视觉故事的形式展示出来。

　　2. 设置环境

　　众所周知，在每个故事中，人物都不是独立存在的。在绘制故事脚本时，需要给人物创造一定的环境，通过地点或者其他人物来侧面烘托主要人物。每一个交互装置都有具体的使用环境，把作品 / 产品放置到情境中可以更加全面地判断和评价设计的合理性和价值，如图 3-3 所示。

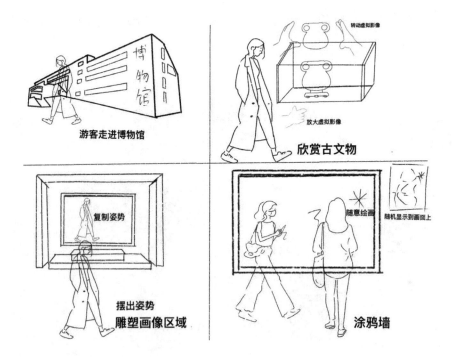

图 3-3　脚本场景设置

3. 构思情节

有了人物和环境，还需要一定的事件来推动故事的发展，即情节。在交互装置的故事脚本里，一般不需要花费大量篇幅介绍背景以及为故事作铺垫，故事情节的结构需要清晰易懂，通常只包含简单的开头、经过、结尾，且叙事的重点围绕交互行为展开，如图 3-4 所示。

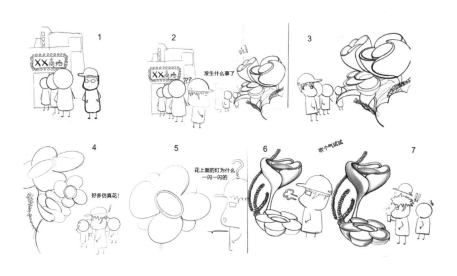

图 3-4　脚本情节草图

一般来说，情节部分以某个特定的触发点开始，然后以人物遗留下的问题或者解决的优化方案而结束。结束的形式取决于绘制故事脚本的目标是前期介绍受众痛点，还是后期阐述产品使用过程。

4. 整理问题脚本

基于对人物角色的理解，设计者应该已经可以设想出他们在使用产品中可能遇到的问题。设计者可以为每一个人物角色列一个问题单，也可以把它们整理到一个简短的故事里。

5. 撰写动作脚本

首先设计者要为列出的问题想好可能的解决方案，然后写一个简短的故事，把这些解决方案囊括进去。写成故事的好处是代入感较强，容易理解。交互装置设计的动作脚本主要包括以下两个部分。①操作介绍：对交互装置的操作进行简要的介绍，让受众了解如何控制装置并进行操作。例如，"这个交互装置有一个屏幕和一些按钮，您需要通过按下不同的按钮来控制它"。②动作流程：描述装置的各种动作流程，包括输入和输出。例如，"当您按下某个按钮时，屏幕上会出现一个问题，您需要通过回答问题来完成任务。如果您回答正确，屏幕上会显示一个提示或奖励"。

（三）脚本编撰注意事项

脚本编撰注意事项主要包含以下四个方面。

①受众需求分析：在进行交互装置设计脚本编撰前，需要充分了解受众的需求和使用场景，以确保交互装置能够满足使用需求。②设计原则：遵守交互设计的基本原则，如易用性、可访问性、一致性、可预测性等，以优化受众体验。③可维护性：交互装置设计脚本编撰应该考虑到交互装置的可维护性。应该采用模块化的设计方法，使得交互装置的不同部分可以独立更新和维护。④可扩展性：交互装置设计脚本编撰应该考虑到未来可能的变化和扩展，以便可以轻松地添加新的功能或模块。

综合以上四个方面考虑，可以罗列出科学有效的交互装置设计脚本编撰注意事项，以确保设计的交互装置符合受众需求、易于使用和维护，并具备良好的扩展性和安全性。

（四）其他注意事项

对脚本编撰而言，以下事项也值得注意。

①保持简短。脚本一般以故事梗概的形式出现，1~2页，1页的梗概可能没有足够的细节，而超过2页又太多。读者应该能够在几分钟内读完梗概，并知道是否适合他们。②用现在时态写。故事脚本应该总是用现在时态来写，即使故事发生在过去，因为现在时的代入感会更强。③使用第三人称。故事脚本始终从第三人称的角度来写，使用"他""她"和"他们"等代词。④使用简单的字体。虽然设计者可能喜欢一些复杂的字体，但未必适合多数受众。建议使用简单的字体，如中文使用黑体或宋体，英文使用Times New Roman或Arial，字体大小为12号——除非有不同的要求。⑤坚持主要情节和主要人物。在这部分没有太多空间可以浪费，因此请跳过次要情节和次要角色。如果它对故事梗概来说不是必要的，那就删掉它。

本节习题

1. 交互装置设计的主题策划和脚本编撰中，为什么需要明确目标受众？请举例说明。

2. 在交互装置设计中，如何寻找灵感来源？请列举至少三种方法。

3. 交互装置设计中，进行发散性创意的目的是什么？请简述一下具体步骤。

4. 交互装置设计中，如何利用科技手段增强观众的体验感和互动性？请提出至少两个创意。

第二节　故事板

　　故事板（storyboards）是设计中用来描述受众体验过程的一种工具，通常采用图像化的方式呈现。它将场景、受众行为和系统反应等关键元素以时间轴的形式展示，向设计师、开发者和利益相关者传达了受众在使用产品或服务时的情境和感受。故事板在交互装置设计中的作用非常明显和重要，它可以帮助设计者更好地理解目标受众，加深对受众需求的认识，并针对这些需求提出可实现的设计方案。同时，故事板还能够帮助设计团队更有效地沟通、协作和调整设计方案，避免出现不必要的误解和冲突，如图 3-5 所示。

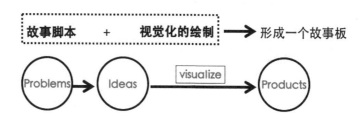

图 3-5　故事板的逻辑

一、故事板的要素

　　在绘制故事板时，时间、地点、人物和事件是四个关键要素，它们构成了故事的基本框架。在创建故事板时，务必确保这四个要素之间相互关联且具有逻辑性。通过合理地安排时间、地点、人物和事件，你将能创作出一个引人入胜的交互装置设计的情境故事。

（一）时间

　　时间是指交互装置设计发生的具体时刻。在故事板中，设计者需要确定故事发生的具体时间，比如某个季节、某个日期或者一天中的某个时刻。这有助于我们更好地沉浸在故事情境中，理解故事情节的发展。

（二）地点

　　地点是指故事发生的具体环境和空间。可以是城市、村庄、森林、海滩等，也可以是街道、房间或其他更具体的场所。在交互装置故事板中，通过描绘出地点的特征，可以帮助我们更好地感受到故事的氛围和

具体环境。

（三）人物

人物是指故事中的主体，主要是指交互装置的受众。在故事板中，需要设定人物的职业、性格特点、动机、目标等要素，使其形象鲜明，具有一定的代表性。

（四）事件

事件是指推动故事情节发展的核心元素。交互装置故事板中，以交互行为的事件作为主线，我们不仅可以配置整个故事的事件，还可以配置支撑交互行为事件的技术要素。主线事件是贯穿整个故事的核心情节，而支线事件可以丰富故事内容，为主线情节增添更多细节。在故事板中，需要设计有趣、引人入胜的事件，使交互立体化和有吸引力。

二、故事板绘制的注意事项

为了更好地展示自己的设计意图，设计者在绘制故事板时还需要注意以下四点。

（一）真实

在交互装置设计故事板绘制时，真实的要求是确保所绘制的故事板反映受众使用产品时的真实场景和情境，以便更好地理解和满足受众需求。具体是在绘制故事脚本时，要让人物、目的、人物经历尽可能自然地展现。注重细节，故事板应该包含细节，这些细节能够让读者理解受众在使用产品时所面临的具体问题。故事板应描述清楚受众与产品之间的关系。这意味着所绘制的故事板在视觉上应该突出受众的角色，以便更好地展示他们与产品之间的互动。只有真实才会更容易与受众产生共鸣，从而使受众更清晰地理解故事脚本所要传达的信息，如图 3-6 所示。

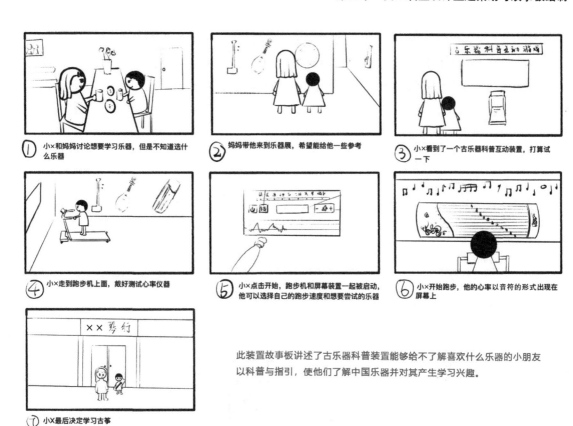

① 小×和妈妈讨论想要学习乐器，但是不知道选什么乐器

② 妈妈带他来到乐器展，希望能给他一些参考

③ 小×看到了一个古乐器科普互动装置，打算试一下

④ 小×走到跑步机上面，戴好测试心率仪器

⑤ 小×点击开始，跑步机和屏幕装置一起被启动，他可以选择自己的跑步速度和想要尝试的乐器

⑥ 小×开始跑步，他的心率以音符的形式出现在屏幕上

此装置故事板讲述了古乐器科普装置能够给不了解喜欢什么乐器的小朋友以科普与指引，使他们了解中国乐器并对其产生学习兴趣。

⑦ 小×最后决定学习古筝

图 3-6　故事板（徐萍）

（二）简洁

设计者在绘制时，为了让故事变得更饱满，会不自觉添加很多不必要的情节，比如一些句子、图片或者情节设计，这些需要避免，应力求简洁。形式上，不要烦琐线条，要利索，不要来回修改，故事板的图序如图 3-7 所示。

图 3-7 故事板的图序

（三）清晰

每个画面都建议标注上相应的标题，标题描述受众行为、情绪状态、环境、设备等。另外，每个场景内容要清晰，通常不超过两个行为。

　　有时候，很多细碎的情节添加到故事脚本中，反而画蛇添足。所以在故事板创作时，要整体看一下，如果情节没有为整个故事增加价值，就应果断删除。以下案例故事板的情节安排就比较紧凑和简洁，如图3-8至图3-14所示。

图3-8　故事板的图形平面概括处理

图3-9　故事板的图形符号化处理

图3-10　故事板的图形符号化处理

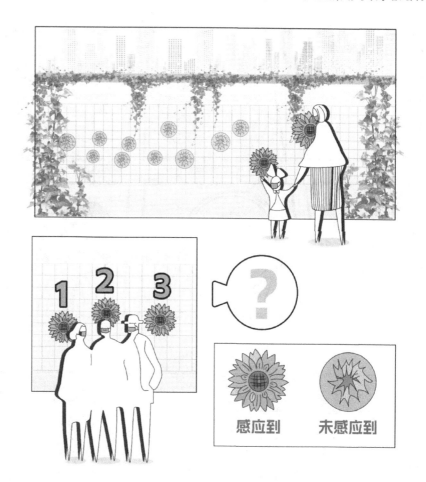

图 3-11 交互装置设计
故事板示例（施袁媛）

1.乐乐是位爱美的女孩子，每天
都会化妆

2.这天她打扮美美地走入一家
商场

3.她在试衣镜前发现自己的妆有
点花，准备去补个妆

图 3-12 "魔镜"主
题交互装置设计故事
板之一

4.她走到卫生间，感觉里面的
光有点暗，担心不能好好补妆

5.她走近镜子

6.她看到镜子周围的光圈自动
亮了起来，可以好好补妆啦

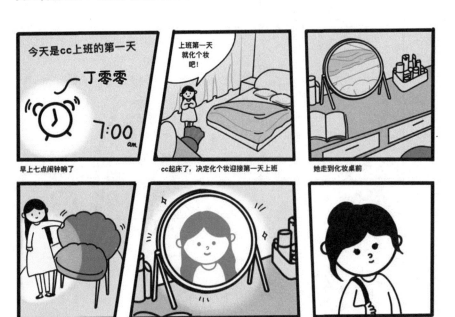

图 3-13 "魔镜"主题交互装置设计故事板之二

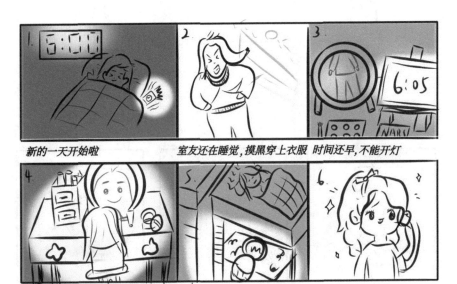

图 3-14 "魔镜"主题交互装置设计故事板之三

（四）情感

同之前所说，在故事脚本中，人物是中心。所以在绘制时，也要注意反映人物当下的所思所想，在人物的经历中展现其性格和情感状态，与受众获得情感共鸣。

三、故事板绘制步骤

在绘制交互装置的故事板脚本时，可以遵循以下四个步骤。

（一）确立故事框架

故事板绘制首先需要确立一个故事框架，清晰构思一个交互装置需要多少个场景叙述，场景能否把设计的目的和意图说清楚。主要包含以下几个方面。①背景介绍：开始绘制故事板前，需要简要介绍交互装置所涉及的背景信息，例如交互装置的类型、使用场景和目标受众等。②问题陈述：在交互设计故事板中，需要明确交互装置所面临的问题或挑战，以展现交互设计的目标。③受众需求分析：需要详细说明受众的需求，包括受众的期望、需求、目标和行为模式等。这些内容可以帮助设计者快速确定交互装置的目标和内容，并确保最终设计的交互装置能够满足受众需求和优化受众体验。具体绘制时可以从纯文本和箭头开始，同时要注意故事连接点，一般包括上下文、触发点、人物在过程中的决定、遇到的问题等，如图 3-15、图 3-16 所示。

图 3-15　故事框架构思

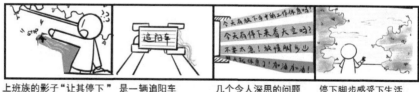

图 3-16　城市主题交互装置故事板（戴雨希）

（二）丰富故事

这一步要注意交代清楚交互装置故事的时间、地点、事件，有哪些触发条件，受众做了哪些决定，之后出现了怎样的改变。为每一步骤添加交互因素，这样不仅有助于分析交互的流程，也为后面开展视觉设计提供框架，如图 3-17 所示。

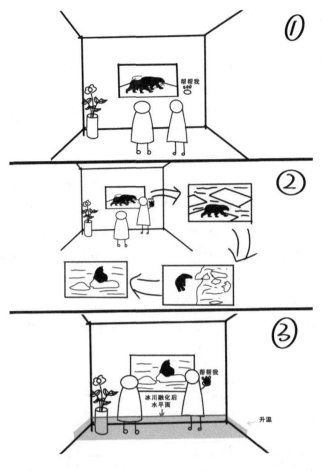

图 3-17　环保主题
交互装置设计故事板
（陈璐）

（三）视觉设计

经过前两步后，基本可以得到一个逻辑清晰的简单图文，接下来，即可对其进行视觉设计。在视觉设计的过程中，要注意强调每一个交互的过程，这样的画面表达效果才能更好地引起共鸣，如图 3-18 所示。

图 3-18　环保主题
故事板（张俊情）

（四）添加必要的说明

为了使故事更清晰，可以适当加一些说明文字。总的来说，在绘制时，设计者要保证内容简洁明晰，重点突出，将设计想法或者问题清楚地以视觉设计表达出来，最大化地发挥和强调故事板的作用，如图 3-19、图 3-20 所示。

图 3-19　探索主题
交互装置设计故事板
（秦佳丽）

图 3-20　"碳达峰"
主题交互装置设计故
事板（倪峻阳）

有些同学觉得自己手绘能力不足，不敢动手绘制故事板。事实上，故事板的重点是传达信息，对手绘能力并没有非常高的要求，只要能将构思表达出来，即便是画最简单的火柴人代表角色也可以。

四、故事板设计应注意的几个方面

（一）设计导向

从以产品造型导入设计，转化为以故事导入设计，故事板体现产品设计发现"痛点"以及解决"痛点"的思维过程。传统的手绘表达方式易导致学生为造型而造型，产品的材质结构、功能作用、人机交互等都被放到次要的地位，使学生在设计思考的过程中受到了严重的限制。以故事板为导向的手绘表达课程，强调产品设计的创新性与完整性，能够使同学注重产品的设计"痛点"、人机交互、材质结构、产品功能等问题，能够提高学生在课堂上的活跃程度，并对产品交互行为进行全面考量，从而将对产品"痛点"、功能以及人机交互的思考引向深入，在更深层面的思考与分析中，产品设计往往能够得到更好的解决方案，如图 3-21 所示。

图 3-21　海洋清洁主题交互装置设计故事板

（二）交互视角

交互的艺术性，强调的是"美不仅在于外表，而更在于交互"。在这一视角下，产品设计手绘的表达不仅仅要关注设计的静态对象属性（造型、结构、材质、色彩等），还要关注设计的动态过程属性（交互方式、交互动作等），这就需要在设计表达课程教学中综合设计理念与创新思维，如图3-22所示。

一天小明吃了一块很
美味的蛋糕

他觉得他过几天可能就会忘记了，
于是他拿出了气味收集器

把蛋糕的气味收集在收集器里

气味收集器将分析过的气体
送入云端，小明随后来到了
记忆博物馆

小明来到了安装的气味装置
前并压紧互动按钮

他通过设备闻到了蛋糕的
香味

蛋糕的香味勾起了小明的回忆

图 3-22　绿色购物主题
交互装置设计故事板

（三）结构分析

产品手绘表达的目的是呈现产品设计思路。产品设计必须考虑到产品的功能结构、制作工艺、人机交互等因素，最终产品的落地是生产制造而非绘制，因此了解产品内部结构至关重要。在手绘表达课程中，如果一直进行产品的效果图临摹，会使学生认为手绘的临摹与美术作品的临摹相同，只需重视产品的外在轮廓以及画面的效果，从而忽视了对产品进行更深入的了解。故事板是深入了解产品最直接、最有效的方法之一。通过故事板对产品内部结构进行推敲能够强化学生的观察能力与设计表达，推动深化设计。故事板有时会结合产品的效果图、结构图等来进行，有助于设计的有效呈现，如图 3-23 所示。

图 3-23　海洋清洁主题
交互装置设计故事板

（四）绘图与陈述相结合

　　教学的最终目的是让学生更好地掌握实践能力，这不仅停留在设计绘图的层面上，对方案的陈述和沟通也是至关重要的。传统的手绘表达课程往往采取作业评分来决定学生的最终成绩，导致学生一味地追求画面效果以及产品的造型美观。而学生在实际工作中对纷繁复杂的情况经常束手无策，在面对客户进行设计方案陈述时，往往语言表达缺乏逻辑性与条理性，无法做到言简意赅、直指重点，不能够有效地传递自身的设计意图以及思路，严重影响设计的意义传达和作品被认可的可能性。故事板鼓励绘图与陈述相结合，不仅注重学生的动手能力，同时也对其语言表达能力提出要求，让其利用故事板来讲好设计故事，如图 3-24 至图 3-26 所示。

图 3-24　自主视力检查主题交互装置设计故事板

图 3-25　健身、康养、体检主题交互装置设计故事板之一

图 3-26　健身、康养、体检主题交互装置设计故事板之二

　　绘制故事板是指将整个作品的主题、情节、场景等内容以图文或影像的形式进行呈现和规划，包括各种元素的安排、人物角色和互动方式等。在交互装置艺术设计的创意阶段，绘制故事板可以帮助设计者更好地表达自己的创意，让受众更好地理解作品内涵，同时也能够明确整个创作过程的流程和步骤。

　　总体来说，交互装置设计的故事板绘制需要注意对以下几个方面的考虑。①主题和情节：故事板中需要明确作品的主题和情节，包括表达的用意、情感和思想等方面。②场景和环境：作品的场景和环境不仅是作品的外在表现形式，还承载着作品的情感和意义。因此，在故事板中需要精心设计各个场景和环境，包括背景、道具、声音、气味等方面。③人物角色：故事板中的人物角色是作品的核心，需要精心塑造每一个角色的性格、外貌、行为等特点，并且要考虑人物之间的互动关系和情感传递。④互动方式：交互装置艺术作品最重要的特点就是观众可以参与其中，因此在故事板中需要明确各种互动方式和形式，例如触摸、声控、运动感应等，以及如何引导观众进入作品世界。⑤整体风格：故事板还需要确定作品的整体风格和特点，包括色彩、材料、灯光等方面，以确保整个作品呈现出统一而协调的风格。总的来说，故事板在交互装置设计中扮演着至关重要的角色，它不仅是作品创意的初步表达和规划，还是后续制作、实现和展示的指南和依据。

五、案例分析

故事阐述：如图 3-27 所示，为了让人们能够从手机中解放出来，更好地体验生活并与自然互动，该装置将在户外公共空间打造一个"风车乐园"。这个乐园将包含三个互动空间，通过感应发光、感应旋转和风吹旋转三种交互方式，将人们与自然紧密联系起来。首先，感应发光装置将通过感应人的接近而展现美丽的光芒，使人们对周围环境更加敏感。其次，感应旋转装置将根据人们的动作和姿势进行旋转，与人们互动。这样，人们可以通过自己的行动来操控装置，感受到与自然的互动乐趣，释放身心压力。最后，风吹旋转装置利用自然的风力，当微风吹拂时，装置将自动旋转起来。这样，人们可以感受到微风的触摸，与自然产生更加密切的联系。这些交互装置的设计旨在让人们"走出去"，抬头欣赏生活，享受户外自然的美好。同时，它们也提供了一个与家人共度时光的机会，缓解当下社会生活和工作中的焦虑。通过这个风车乐园，人们可以享受到与自然互动的乐趣，重拾对生活的热爱，实现身心的放松。

故事阐述：图 3-28 是一个呼吁人们低碳出行的交互装置故事板，装

图 3-27 "风车乐园"
装置故事板（梁海荣）

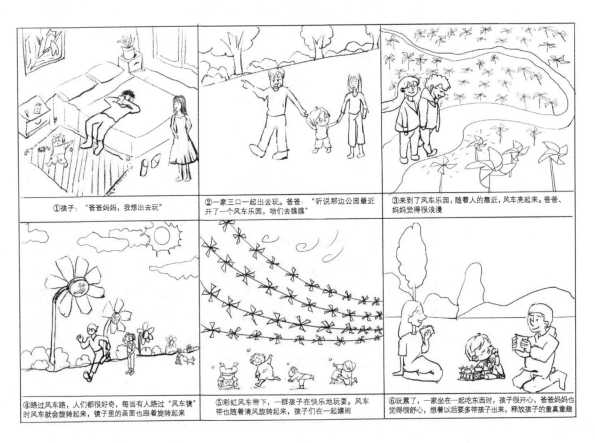

①孩子："爸爸妈妈，我想出去玩"

②一家三口一起出去玩。爸爸："听说那边公园最近开了一个风车乐园，咱们去瞧瞧"

③来到了风车乐园，随着人的靠近，风车亮起来。爸爸、妈妈觉得很浪漫

④路过风车路，人们都很好奇，每当有人路过"风车镜"时风车就会旋转起来，镜子里的画面也跟着旋转起来

⑤彩虹风车带下，一群孩子在快乐地玩耍。风车带也随着清风旋转起来，孩子们在一起嬉闹

⑥玩累了，一家坐在一起吃东西时，孩子很开心，爸爸妈妈也觉得很舒心，想着以后要多带孩子出来，释放孩子的童真童趣

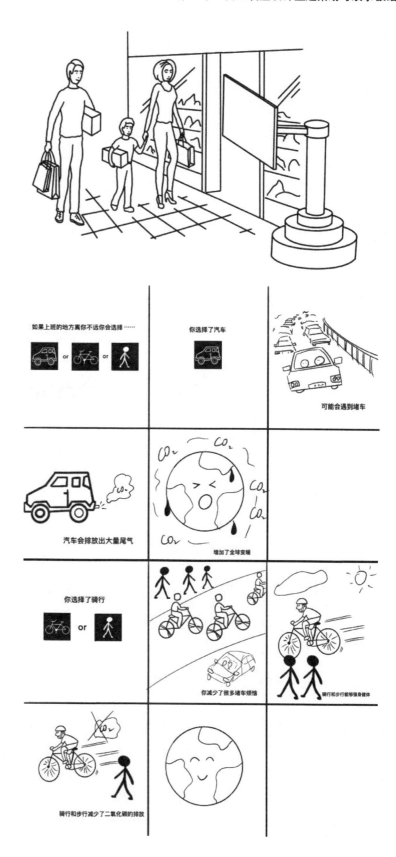

图 3-28 绿色出行交互装置故事板
(上:故事板 1——使用场景及人群;
中:故事板 2——LED屏幕显示之一
下:故事板 3——LED屏幕显示之二)

置设置在商场，商场里来往的受众都可以体验这个装置。该装置使用了一个LED屏幕，人们可以触屏点击与之互动，屏幕上会出现三种不同的出行方式供人们选择，分别是汽车出行、自行车出行以及步行。人们点击这三种出行方式之后会出现不同的画面。这个装置使人们意识到在去路程适中的目的地时，可以减少汽车的使用，呼吁大家多多骑行或是步行。

故事阐述：如图3-29所示，该装置主要让受众体验墨韵之美，在黑白的世界里感受到变化，并唤起受众对于传统文化的兴趣。这个装置摆放在商场内，来往路过的受众都可以参与。装置主要采用LED屏幕，当人进入装置，会发现四面环绕屏幕，挥动手臂或者移动位置，会带动大屏幕上墨团的流动走向变化，动作幅度的大小、速度都会影响墨团的浓淡深浅，而这些流动变化在屏幕上留下痕迹，最终形成一幅人机共同绘制的纹理画，场外会有一台打印机将这段时间内产生的纹理打印出来，可以在现场制成书签。

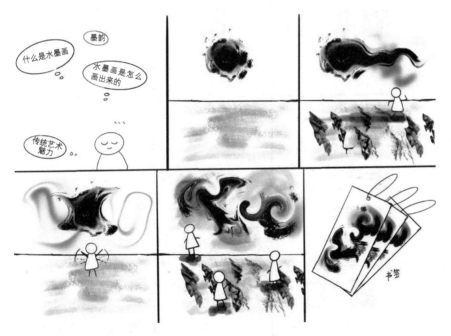

图3-29　水墨印象交互装置故事板（杨琪）

故事阐述：如图3-30所示，通过手触碰悬挂球体，星球的影像将投影在球体上，并以灯光和声音回应施动者，也会投影在墙体上显示该星球信息，使人进入一种虚实结合的星空世界，仿佛真正地触碰到了星球，体会了宇宙奥妙与美好，激起人的探索欲。通过光学动作捕捉镜头，捕捉人体触碰星球的行为，指示投影仪进行投影，并配合恰当的音乐能使人更深入地沉浸在环境中。多人进行触碰球体，会出现不同星球投影。单个球体对应单个星球。

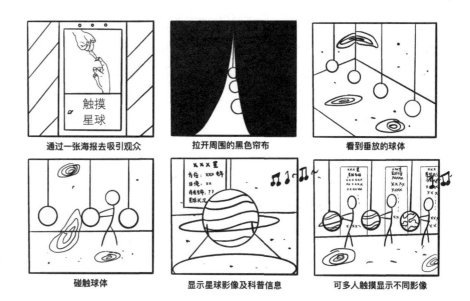

图 3-30　近距离投入式科普知识交互装置故事板

通过一张海报去吸引观众　　拉开周围的黑色帘布　　看到垂放的球体

碰触球体　　显示星球影像及科普信息　　可多人触摸显示不同影像

　　故事阐述：如图 3-31 所示，音乐让人沉醉，让人着迷，再精彩的诗篇、再唯美的画面，都抵不过一首音乐。在广场或路边伫立的大多数人都未曾体验过的音乐交互装置，吸引了人们的注意，在人们尝试之后有了新奇的体验并且有了新的交互想法，该装置的设计意图在于在交互过程中通过系统给予人新奇的视听体验。

图 3-31　音乐交互装置故事板之一

　　故事阐述：光与影的变幻在黑暗的环境内更能体现交互的韵律之美，该项目以智能硬件为技术支持，将机械结构和智能硬件结合，致力于带给受众更好的光影艺术体验。通过对该项目研究的简单变换，能够设计出更多不同的场景交互装置，可应用于不同主题的博物馆中，带给受众丰富的观赏体验，如图3-32所示。

图 3-32　音乐交互装置故事板之二

　　故事阐述：常年在外奔波上班的人，常年居家的老人，常常因时间过少或因时间过多而觉得一日三餐索然无味，智能家电给予了不同使用人群不同的意义。对于常年忙碌的工作族来说，智能家电为他们提供了方便，用它可以快速地做一餐晚饭。而对于常年居家的老年人来说，子女不经常在身边陪伴，智能家电可以减少老年人的居家安全隐患，如图3-33所示。

图 3-33　智能厨房装置
故事板（倪欣怡）

　　故事阐述：如图 3-34 所示，这个设计目的是通过一种独特而有趣的方式提醒人们珍惜时间和宝贵的生命。装置的中心是一个心脏跳动模拟器，它可以捕捉到人们的心跳频率，并作出反馈。一开始，装置上的屏幕只显示一个小嫩芽，代表生命的开始。随着人们的心跳频率传输到心脏处理器，装置会根据心跳的节奏和速度来模拟植物的生长。心跳越快，嫩芽长得也越快，并形成茂密的树冠。随着时间的推移，装置上的屏幕会显示叶子逐渐变黄、凋零，最终只剩下光秃秃的树枝。这象征着生命的衰老和终结。这个装置的设计传达了一个深刻的寓意：生命是短暂而宝贵的，并且每个人都经历着相似的生命周期。无论我们是年轻还是年老，都要珍惜我们现有的时光，因为时间不会等待任何人，只有活在当下，做有意义的事情，才能真正享受生活并不辜负每一分每一秒的时间。

　　故事阐述：人们抬头看"水母"，这些生物似乎离我们的日常生活很远，但其实我们的工业排污等行为会影响它们赖以生存的水环境。设计作品采用类似塑料袋的材质代表人类产生的一些垃圾，希望引起人们的反思，而人们动手解开束缚在"水母"身上的垃圾，表明只有人类主动意识到错误并采取行动去保护环境，我们才能与其他生物友好共存，如图 3-35 所示。

无所事事，颓废

上班摸鱼，玩游戏

通过心跳可以看到植物的生长周期，让自己珍惜时间，积极生活

开始认真生活、工作、学习

图 3-34　时间植物交互装置故事板

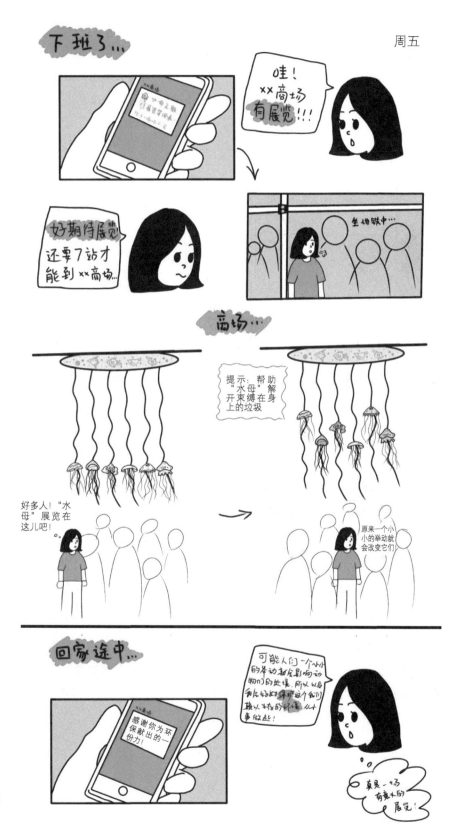

图 3-35　环保主题交互
装置故事板

　　故事阐述：人生中，总有很多人、事会让你进行效仿，但是一味地模仿始终形成不了你自己的特色。没有人和梵高一模一样，但是每个人都有成为创意者的潜力。要勇于相信自己，坚持自己的想法，或许可以达到你想要的目标，基于该理念的装置故事板如图 3-36 所示。

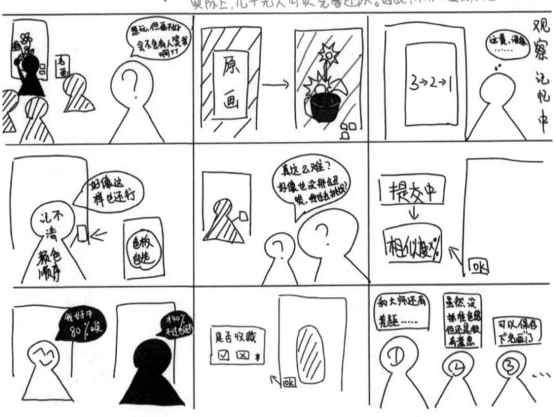

图 3-36　梵高绘画交互装置故事板

　　故事阐述：该装置以肺部形状作为基础造型，设计意在让受众在体验交互趣味性的同时，能够直观地感受到在吸烟时肺部的变化过程。装置主体根据受众互动行为会产生灯光效应和气雾的变化，借助这些效果来达成视觉冲击，人们在观赏作品时也会有更好的参与感，由此意识到吸烟对人体的危害之深，如图 3-37 所示。

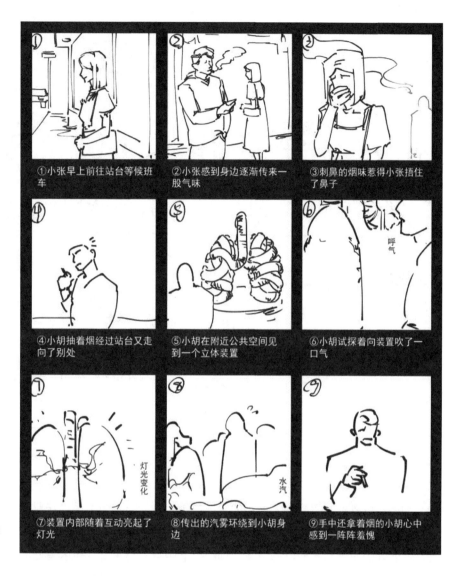

①小张早上前往站台等候班车

②小张感到身边逐渐传来一股气味

③刺鼻的烟味惹得小张捂住了鼻子

④小胡抽着烟经过站台又走向了别处

⑤小胡在附近公共空间见到一个立体装置

⑥小胡试探着向装置吹了一口气

⑦装置内部随着互动亮起了灯光

⑧传出的汽雾环绕到小胡身边

⑨手中还拿着烟的小胡心中感到一阵阵羞愧

图 3-37 吸烟有害健康主题交互装置故事板

故事阐述：蒲公英没有华丽的外表，素雅安静地守着自己一方土地。等到种子成熟后，当微风吹过它就随风流浪，直到风停后才停下自己的步伐。它不会选择自己在哪里生长，一切顺风而动、顺其自然，落在哪里就在哪里安营扎寨、奋力生长，暗含一种随遇而安的人生态度。不争不抢、无怨无忧，无论是在落在肥沃的土地或是贫瘠的地方，都让自己适应环境然后绽放美丽。该装置具有光渐变功能，人的呼吸的强弱会改变灯光明暗。将回收的废弃灯具及其他废弃材料做成一个灯具交互装置，以蒲公英为外形，当人们大口气吹向中心的大蒲公英时，大的蒲公英会利用灯光的变化来造成消失的效果，散落成其他的小蒲公英，如图 3-38 所示。

图 3-38　适应主题交互装置故事板

　　故事阐述：居家学习、办公期间，人们往往无法出门旅行，寄情山水，感受大自然的美好，时而使人感到不自由。在此情况下，一个沉浸式的互动展览可以使观者感受大自然的美，感受生命的神奇与力量，抚慰焦虑浮躁的心灵。当观者置身于场馆内时，来自自然界的声音，如雨落的滴答，风吹叶的窸窣，脚踏叶的咯吱，种种生活中存在但未曾注意的自然界美好的声音源源不断涌入耳中，使观者很容易进入状态。接着找一个懒人沙发躺着，用一个最舒服的姿势迎接大自然之美。当场馆内的球形屏幕通过传感器捕捉到人的存在时，美的画面徐徐展开，在短短的几分钟时间里，观者可以看到花开、苗长、叶落、雪融、蝶舞等。当手触摸不同的球形屏幕时，不同的美好依次展现，如图 3-39 所示。

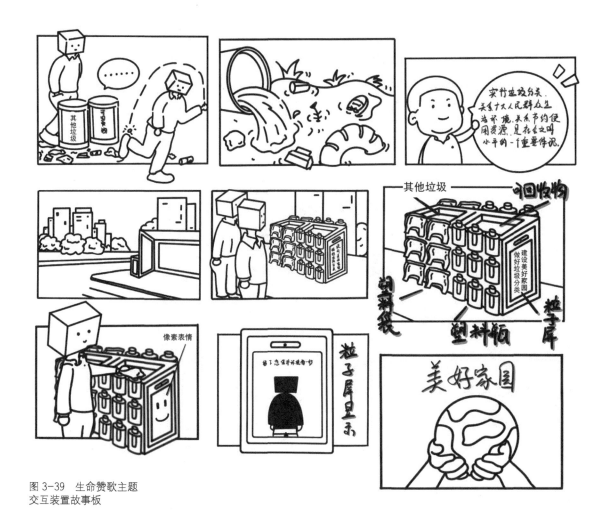

图 3-39 生命赞歌主题
交互装置故事板

故事阐述：我们几乎无时无刻不在享受着虚拟世界带来的便利，一部手机占领了我们一天中大部分的时间。而手机的出现也让我们忽略了对家人的陪伴与交流。该设计绘制了三张故事板进行表现。第一张是对于生活中每一个状态下的人群状态收集，从我们工作、休闲再到通勤、独处，我们似乎每时每刻都离不开手机，手机一定程度上反而控制住了我们。我们难以从中抽身，并伪装着生活在自己理想的世界里。人与人面对面的社交变少了，我们往往隔着屏幕去了解对方，如图 3-40 所示。第二、第三张故事板讲述着：丈夫在朋友聚会上看到了很多人拿着发亮的手机津津有味地看着，他认为自己的妻子也需要拥有它，为了让妻子开心，他买来手机送给了妻子，妻子很开心拥有了这部新的手机，还向自己的朋友同事炫耀。渐渐地，妻子熟悉了手机的使用并且迷恋上用手机社交分享自己的日常生活。再后来，妻子一天的时间都用来看手机，几乎做任何事情都要拿着手机，眼睛都难以离开手机，再也无心顾及家庭和丈夫。直到有一天，妻子

和朋友在路上遇到了一个名叫"心声"的展览，走入展厅放下手机对着真实的世界诉说自己内心的故事，人与人在互联网以外的空间内产生心与心的碰撞，我们面前的再也不是冰冷的屏幕，而是一颗闪亮发光发热的心，正等待着与另一颗心的相遇与对话。离开互联网的世界，社交不再是表面化，如图 3-41、图 3-42 所示。

图 3-40　手机主题
交互装置故事板之一

图 3-41　手机主题
交互装置故事板之二

图 3-42　手机主题
交互装置故事板之三
（唐天慧）

　　故事板是交互装置设计中非常重要的工具，它可以帮助设计者更好地
理解设计的定位和使用场景等，促进设计团队协作和沟通，降低设计风险，
提高设计效率和质量。总之，故事板有助于将交互装置设计的前期脚本编
撰文本内容转变为直观的视觉符号，是一种具有情节的图像连续剧本便于
理解、趣味十足。对于交互装置设计而言，故事板是内容与形态的叙事性
组织方式，是剧情发展过程中场景的视觉化呈现。故事板使故事结构更加
充实和丰富，同时也能探索场景的色彩、呈现风格等问题。

本节习题

　　1. 在交互装置设计的故事板中，主题和情节是什么要素？请简要说明。

　　2. 在交互装置设计的故事板中，人物角色是什么要素？为什么需要注意角色
之间的互动关系？

　　3. 在绘制交互装置设计的故事板时，需要注意哪些方面？请列举至少三点。

4. 在绘制交互装置设计的故事板时，如何刻画场景和环境？请列举至少两种表达方式。

5. 在绘制交互装置设计的故事板时，应该遵循哪些基本原则？请简述至少两点。

6. 在绘制交互装置设计的故事板时，应该注意哪些细节？请列举至少三点。

7. 在交互装置设计的故事板中，有哪些不同类型的表达方式？请简要说明。

第四章 交互装置细化设计与技术实现

交互装置细化设计与技术实现，是将交互装置的概念设计转化为具体可行的交互界面和实现功能的过程。交互装置细化设计主要包含设计草图、效果图、交互流程图、爆炸分解图和拓扑图等。技术实现的主要内容是交互方式、硬件、处理器和材质等。在这个阶段，一方面需要通过方案设计的细化来确定交互装置的整体造型、技术要素、界面、颜色、字体等；另一方面需要考虑可用技术手段能否满足交互装置的设计需求，前者例如传感器、通信技术、人工智能等，并且需要考虑硬件选型和软件开发。不仅需要选择合适的硬件平台来支持交互装置的设计，例如单片机、嵌入式系统、开发板等，还需要考虑编写软件程序来实现交互装置所需的功能，包括底层驱动程序、中间件、应用程序等。

第一节 细化设计

一、草图

草图："草"，顾名思义，说明这一阶段，既能够表达初步的意向和概念，又充满了可以继续推敲的可能性。"图"，则说明了其具有图纸的特点，应体现大致的比例和整体造型。因此，草图以能够说明基本意向和概念为佳，通常不要求很精细。在开始进行交互装置的细化设计之前，需要先进行草图设计，草图设计的目的是快速地表达设计师的想法和概念，并与其他人员沟通交流，如图4-1、图4-2所示。

图4-1 概念草图示意（1）

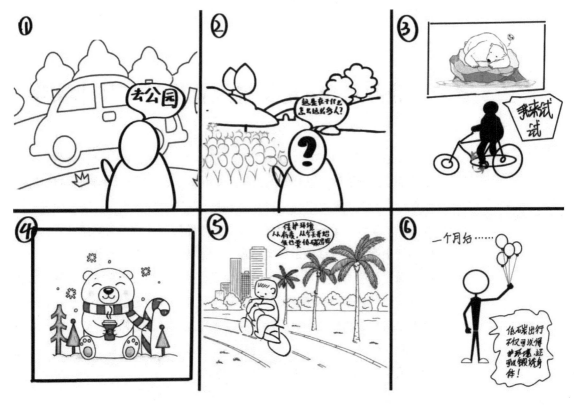

图 4-2　概念草图结合
描述性说明（赖妮汝）

一天，主人公想去公园玩，他像往常一样习惯性打车出门。

到达公园以后，他看到有很多人聚集在一处地方，他出于好奇，也凑上去围观。原来大家在看一套提倡低碳出行的互动单车装置。他忍不住上前体验一番，没想到在他踩动单车的过程中，屏幕上原来饥饿瘦弱和难过的北极熊竟然慢慢强壮和开心了起来，周围融化的冰川也缓缓结冰。

看到这一幕主人公非常激动，他开始反思。回家时，他抱着试一试的态度，一改往常打车的习惯，决定骑单车回家。

经过一个月的坚持，迟迟瘦不下来的主人公竟然瘦了许多。他不禁感叹："低碳出行不仅可以保护环境，还可以锻炼身体！"

设计草图一般是指设计初始阶段的设计雏形，以线为主，一般较潦草，多为记录设计的灵光与原始想法，不刻意追求表达效果和精准性。草图具有模糊性的特征，而且设计草图所描绘的物理环境具有信息呈现共时性的特征，如图 4-3 所示。草图本身包含有大量的信息，这些信息不仅是设计师记忆的视觉再现，也是设计师理念和想象的表征。同时，由于设计过程中大量信息的不断涌现、过滤和筛选，设计师需要通过纸面草图的方式直观地记录信息以作为创意的辅助。

草图设计的必要性。第一，有了构思要第一时间记录下来，草图就是最便捷的办法；第二，草图画多了还能够有助于创意，有时候画着画着就

图 4-3　概念草图示意
（2）

会有新的想法；第三，借助草图，设计者可以第一时间方便地和别人进行
交流。一般来说，最终的效果图都是从最初构思的草图而来的，所以草图
是基础。简言之，不管你画技如何，只要你掌握了草图这个好用的工具，
就会对你的设计带来很大的帮助，如图 4-4 所示。

图 4-4　概念草图示意
（3）

（一）概念设计草图（concept sketch）

在交互装置设计中，概念设计草图通常用于展示产品的初步构思和设计方向，如图 4-5 所示。分为以下几种。

图 4-5　概念草图示意
（4）（唐馨雨）

①外观草图：通常用于展示产品的外观设计思路，包括产品的形状、线条和颜色等。②功能流程图：通常用于展示产品的功能流程，包括用户使用产品的各个步骤和界面设计等。③用户场景草图：通常用于展示用户使用产品的特定情境，以便更好地呈现与理解用户需求。④材料选择草图：通常用于展示产品所选用的材料和纹理，以便更好地呈现产品的质感和品质。

在绘制概念设计草图时，需要注意以下几点：①灵活多样，概念设计草图应该具有灵活性，能够尝试不同的设计方向和思路，以便找到最优的设计方案；②可视化表达，草图应该能够清晰地表达设计思路和想法，让他人能够理解和参考；③快速迭代，概念设计草图应该具备快速迭代的能力，以便不断优化和改进设计方案；④创新和独特，概念设计草图应该具有创新性和独特性，以便吸引消费者和提高产品的竞争力。

（二）结构分析草图（structural analysis sketch）

结构分析草图可以画透视线，适当地辅以暗影表达，主要目的是表明产品的特征、结构、组合方式，以利于沟通及思考（多为设计师之间研究探讨用），如图 4-6、图 4-7 所示。

屏幕

插入口

气团强度调整
（右边代表暖气团，左边代表冷气团）

交互栓

图 4-6 结构分析草图

玻璃罩
作用：
①隔绝外界，
②营造氛围科技感

金属顶部
外边

连通器（电源）
连接外部电源，可视化植物
生命

心脏形状
的植物，发育中

外界连通电源

植物律动

目的：在具有硬风格
的装置中有"水墨"的
意境

不同的叶
子养在不同
一器置中

蓄师石，
利用水墨意境

将水倒进装置
中，一切进行运物

总会开花

图 4-7 结构分析草图
（马晨钰）

在交互装置设计中，结构分析草图通常用于展示产品的内部结构和组成部分。主要有：①机械结构分析图，通常用于展示机械产品的内部结构，包括各个零部件的组成和连接方式等；②电路板分析图：通常用于展示电器产品的内部结构，包括电路板上各个元件的布局和连接方式等；③管线结构分析图，通常用于展示管道或管线产品的内部结构，包括管道的走向、接口和连接方式等；④软件系统分析图，通常用于展示软件产品的结构和模块之间的关系，包括各个模块的功能和交互方式等。

在绘制交互装置设计结构分析草图时，需要注意以下几点。

①细节呈现：草图应该足够详细，以清晰地展示产品的内部结构为准。②比例正确：草图应该按比例绘制，以确保各个组件的大小和位置符合实际情况。③标注清晰：草图应该标注各个组件的名称和功能，以便他人理解。④线条简洁：草图应该使用简单的线条和符号，以便快速绘制和理解。

交互装置设计草图和故事板都是常用的工具，但它们的作用和使用方式有所不同。设计草图通常是产品设计者在思考和设计阶段使用的工具，用于快速绘制初步的产品构思和设计方案。草图可以展示产品的外观、功能、结构等方面，帮助设计者更好地理解用户需求和设计目标。草图通常不需要过于精确，重点是表达设计思路和想法。故事板主要用于展示产品的交互场景和受众体验。故事板是由一组插图或照片组成的序列，描述了受众如何与产品进行交互，并且展示了产品的主要功能和特性。故事板可以帮助设计者更好地理解受众需求，优化产品设计，同时也可以用于向团队成员和客户展示产品功能和使用方式。

简言之，产品设计草图主要用于设计和构思阶段，强调快速迭代和创新性思考；而故事板则主要用于产品开发和受众体验优化阶段，强调产品的功能和受众体验。

二、效果图

效果图是快捷、形象、有效的设计表达手段，是设计者将不可见的创意转化为可视的形象的重要环节。效果图特有的图示思维方式可以很好地传递设计者的设计意图和信息，为确立可行的设计方案提供支撑。效果图是设计者比较设计方案和设计效果时用的，也用在评审方案时，以表达清楚结构、材质、色彩，为加强主题还会顾及使用环境、使用者。在交互装置草图设计得到确认之后，可以进入效果图设计阶段。这个阶段需要使用

专业的设计软件，如 Photoshop、Sketch、3ds Max、Rhino 等，将草图转换为效果图，使设计能够更加真实和直观地展现给评判者（教师、委托方等）。在完成效果图设计之后，需要向其及时展示设计方案，并听取其反馈和意见，需要根据反馈的意见和需求进行调整和优化。效果图有很多种，如图 4-8 至图 4-14 所示。

交互装置的素模效果图是一种简化的设计原型，这种效果图通常用于展示产品布局、功能流程、使用产品的场景情境、用户与产品进行交互时的动态效果，包括各个元素的位置和大小等。

图 4-8　素模效果图

图 4-9　全彩效果图

塑料垃圾条纹装饰→

PVC防水塑料外壳

水下蜗杆驱动电机设备

感应传感头

感应传感器设备

废弃垃圾罐头

开关设备

水下蜗杆驱动电机设备

图 4-10　分析效果图
（戴雨希）

图 4-11　概念效果图

图 4-12　草图效果图

图 4-13　渲染效果图

图 4-14　结构效果图

三、交互流程图

　　交互流程图是使用交互装置的动作图示。流程是交互动作次序或顺序的布置和安排。交互流程图是启发性的，它可以不固定，可以充满问题，但不可以不体现交互的动作逻辑。所以，交互流程图的核心就在于安排使用设计产品的先后顺序，不同的顺序可能产生截然不同的结果。

　　对于交互装置而言，交互流程图主要的作用是表达每一个交互动作的跳转逻辑，这个动作是怎么样到下一个动作的。对于设计而言，合理的交互流程图可以保证产品的使用逻辑合理顺畅、传达需求，并且有助于检验是否有遗漏的分支流程。如图 4-15、图 4-16 所示。

图 4-15　交互流程图
案例示意（高美琪）

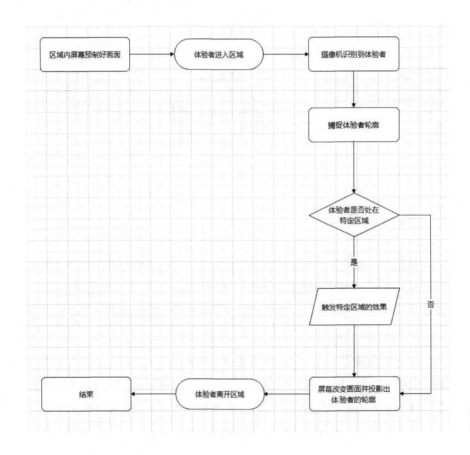

图 4-16　交互流程图
结合描述（陆晨）

四、爆炸分解图

在日常生活中，我们购买的各种各样的生活用品的使用说明书中都有

装配示意图，它是图解说明各构件功能及其相互关系的。国家标准要求工业产品的使用说明书中的产品结构优先采用立体图示。可以说，具有立体感的装配示意图就是最为简单的爆炸分解图，学名是轴测装配示意图。如图 4-17、图 4-18 所示。

图 4-17 爆炸分解
图示意（1）

图 4-18 爆炸分解
图示意（2）

五、拓扑图

拓扑一词源于数学，今常用于计算机通信领域。拓扑图，即拓扑结构图，是指由网络节点设备和通信介质构成的网络结构图。它们定义了各种终端设备、通信设备、输出设备和其他设备的连接方式。换句话说，拓扑图描述了一个交互装置的技术要素构成图谱，如图4-19所示。

图4-19 拓扑图示意[1]

依据不同的连接方式，拓扑图可归纳为几种类型，不同的连接方式构成不同的几何形状，常见的有总线型、星型、环型、树型等，如图4-20所示。

1 于江滨.Visio在传送网拓扑图绘制中的应用及拓扑图显示算法的研究[J].邮电设计技术,2017(05):58-65.

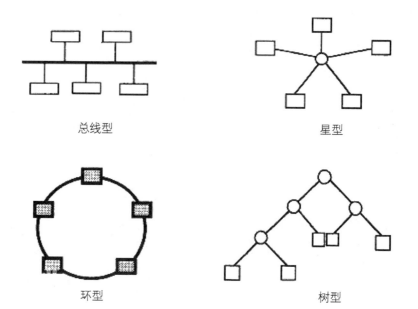

总线型　　　　　　　　　　　　　　　星型

环型　　　　　　　　　　　　　　　　树型

图 4-20　拓扑图类型

交互装置设计经常使用的主要有星型结构拓扑图、环型结构拓扑图、树型结构拓扑图和网状结构拓扑图。

1. 星型结构拓扑图。星型结构是以一个节点为中心的处理系统，各种类型的要素均与该中心节点通过物理链路直接相连。星型结构的优点是结构简单、控制相对简单。其缺点是属集中控制，主节点负载过重，可靠性低，通信线路利用率低。

2. 环型结构拓扑图。环型结构是将交互实现中需要的要素连接成一个闭合的环，从点到点，每台设备都直接连到环上，或通过一个接口设备和分支电缆连到环上。在初始安装时，环型拓扑网络比较简单。随着网上节点的增加，重新配置的难度也增加，对环的最大长度和环上设备总数有限制。在系统上出现的任何错误，都会影响所有设备。

3. 树型结构拓扑图。树型结构是分级的集中控制式结构，与星型相比，它的线路总长度短，成本较低，节点易于扩充，寻找路径比较方便，但除了叶节点及其相连的线路外，任一节点及其相连的线路故障都会使系统受到影响。

4. 网状结构拓扑图。结构中每一个节点和系统中其他节点均有连接。网状结构分为全连接网状和不完全连接网状两种形式。全连接网状中，每一个网中节点与其他节点均有链路连接。不完全连接网中，两者之间不一定有直接链路连接，它们之间的通信，依靠其他节点转接。这种系统的优点是节间多，碰撞和阻塞可大大减少，局部的问题不会影响整个系统的正

常工作，可靠性高；网络扩充和入网比较灵活、简单。但这种结构关系复杂、机制复杂，要求较高，如图 4-21 所示。

图 4-21 网状结构拓扑图

本节习题

1. 请设计一个交互装置，以音乐为主题。要求其能够根据观众的行为产生不同的音乐效果。请画出草图并描述它的交互流程。

2. 请设计一个交互装置，要求其能够实现多人同时互动，并在互动中产生视觉效果。请画出效果图并描述其实现方式。

3. 请设计一个交互装置，要求其能够呈现出多个层次的视觉效果，并在不同的层次之间进行切换。请画出爆炸分解图并描述其实现方式。

4. 请设计一个交互装置，要求其能够同时展示多个不同的视角，并在不同视角下产生不同的效果。请画出拓扑图并描述其实现方式。

5. 请问草图设计在交互装置中的作用是什么？

6. 请问交互流程图设计在交互装置中的作用是什么？

7. 请问爆炸分解图设计在交互装置中的作用是什么？

8. 请问拓扑图设计在交互装置中的作用是什么？请列举几种类型并进行特点分析。

第二节　技术实现

一、交互方式

交互装置的交互方式有很多，我们将其概括为两种：一种是触控交互；另一种是非接触交互。

触控交互是一种常见的交互方式，它能够简化受众与设备之间的交互。在交互装置中，触控交互主要通过触摸屏来实现。触摸屏也是当下最常用的触控交互介质，受众可以通过手指或者专门的触控笔在屏幕上进行各种操作，例如滑动、点击、拖动等。

该方式主要是通过触摸来控制，需要我们的手或者其他物体接触到显示前端的触摸屏（界面），从而操作控制这个系统，如图 4-22 所示。在生活中我们最常见的触控交互例子，就是现代智能手机。

图 4-22　触摸屏应用与技术图

触摸屏，是一种人机交互界面，它允许用户直接用手指或触控笔在屏幕上进行操作，而无须使用鼠标或键盘等外部输入设备。随着现代技术愈来愈发达，电子触摸屏的种类也更加繁多。目前触摸屏当中，使用最多的是电容触摸屏和红外触摸屏。简单来讲，电容触摸屏主要是利用人体的电流感应进行工作。而红外触摸屏，是利用 x、y 方向上密布的红外线矩阵来检测并定位用户的触摸。我们平常使用的 iPad，就属于电容触摸屏。相对来讲，电容触摸屏的稳定性比红外触摸屏更好一些。触摸屏的问世改变了观看的方式，最重要的是给我们提供了可选择性：不喜欢看的，可以点击关掉，继而选择感兴趣的内容观看，如图 4-23、图 4-24所示。

图 4-23　触摸屏交互逻辑图

图 4-24　触摸屏应用

　　除了触控交互，还有一些非接触交互方式可以用于交互装置的设计。非接触交互不需要体验者直接接触设备，可以更加自然和方便地进行操作，如图 4-25 所示。以下是五种常见的非接触交互方式。

　　①语音识别：通过集成语音识别技术，体验者可以通过说话来与设备进行交互，例如"调节音量""播放音乐""发送消息"等。②眼动追踪：通过识别体验者的眼睛运动轨迹，实现对设备的控制和操作，例如浏览网页、选择菜单项等。③头部姿态检测：通过识别体验者头部的姿态变化，实现对设备的控制和操作，例如旋转视角、调整屏幕亮度等。④手势识别：通过摄像头或其他传感器来识别体验者的手势，从而实现对设备的控制和操作，例如挥手、抬手、握拳等。⑤虚拟 / 增强现实：通过 VR/AR 技术创建虚拟场景，体验者可以通过手柄、头戴式显示器等设备进行交互操作，例如应用于游戏、教育等领域。

　　非接触交互是通过硬件互动设备、体感互动系统软件以及交互变化，对目标影像（如体验者）进行信号捕捉，然后由分析系统分析，从而产生相应的交互反应。

图 4-25　非接触交互中的体感交互

声音识别和手势识别是两种常用的非接触交互。声音识别是近年来发展迅速的一种交互方式，用户可以通过语音命令来控制设备进行操作。例如，在家庭智能控制系统中，用户可以通过语音命令来调节灯光、温度等。手势识别是一种更加自然的交互方式，用户可以通过手势来控制设备进行操作。又如，通过手势向左滑动可以切换到上一个界面，通过"双击"可以打开某个应用程序等。

概括来讲，非接触交互是通过计算机对信号进行处理，将多个信息集合成一个交互系统，人们可以通过操纵这个系统来实现交互的目的。这个系统主要由三个部分组成：数据采集、数据分析处理、数据输出。①数据采集是借助电子设备来采集交互内容所需要的信息，比如视频拍摄、音频拾取，还有电脑制作等；②数据分析处理是把采集的这些内容经过计算、分析和编辑，然后输出到下一步，这一步制作决定了交互形式，因此也是重要的一部分；③数据输出是将数据输出到不同的设备上，通过声光电的融合，来完成交互的动作。

选择具体的交互方式需要注意以下五个方面：①操作简单，触控交互的操作应该尽可能简单易懂，避免复杂的操作流程；②界面友好，触控交互的界面设计应该简洁、美观，符合人的习惯和认知方式；③反馈及时，触控交互的反馈应该及时明确，让用户能够清楚地知道自己的操作效果；④安全性考虑：触控交互的设计应该考虑安全性问题，防止恶意攻击和数据泄露；⑤兼容性设计：触控交互的设计应该具备兼容性，能够适应不同的设备和操作系统。

二、交互硬件[1]

在交互装置的设计中，交互硬件是非常重要的一部分。它们可以为用户提供多种不同的交互方式，能够让用户更加方便地操作装置和与设备进行交互。常用的主要交互硬件有触摸屏、鼠标和键盘、语音识别麦克风、摄像头和传感器、VR/AR 设备等。在选择交互硬件时，需要考虑以下几个方面：设备兼容性、稳定性和可靠性、灵敏度和精度、成本效益、使用体验。我们这里着重介绍几个专业的交互硬件。

1　此部分中涉及技术的内容部分来源于 https://www.arduino.cc（Arduino 官网）。https://www.arduino.cn（Arduino 中文社区）。https://arduino.nxez.com（Arduino 实验室）。

（一）Kinect

2010年，微软（Microsoft）发布了一款基于深度感应技术的交互硬件Kinect（图4-26、图4-27），它是交互硬件的一个里程碑产品。Kinect可以通过感应用户的身体姿态和运动轨迹来实现对设备的控制和操作，不需要使用任何体感手柄，就可以达到体感的效果。Kinect还使用激光及RGB摄像头来获取人体影像信息，通过算法识别出人体的动作及骨骼信息，捕捉人体3D全身影像。在交互设计中，Kinect主要可以用于以下四个方面。

①手势识别：Kinect可以捕捉用户的手势，并将其转化为数字信号。这样用户就可以通过手势来控制设备进行操作，例如向左滑动可以切换到上一个界面，双击可以打开某个应用程序等。②姿态检测：Kinect可以检测用户的身体姿态，从而实现对设备的控制和操作。例如，用户可以通过头部姿态来旋转视角，通过身体姿态来调整屏幕亮度等。③身体运动跟踪：Kinect可以跟踪用户的身体运动轨迹，从而实现对设备的控制和操作。例如，在游戏中，用户可以通过身体运动来控制游戏角色的移动和出击等。④虚拟现实/增强现实：Kinect可以与VR/AR设备结合使用，创造虚拟现实或增强现实的场景，用户可以通过手柄、头戴式显示器等设备进行交互操作。

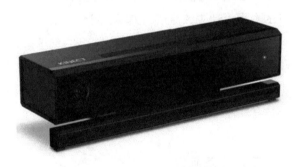

图4-26　1.0版本的Kinect

图4-27　2.0版本的Kinect

以 Kinect 为代表的交互硬件，使人机交互的理念更加彻底地展现出来，它是一种 3D 体感摄影机（开发代号"Project Natal"），同时它还有即时动态捕捉、影像辨识、麦克风输入、语音辨识、社群互动等功能。如图 4-28、图 4-29 所示。

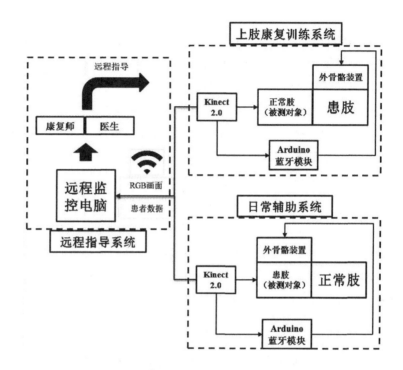

图 4-28　Kinect 的应用拓扑图案例

图 4-29　Kinect 的应用

（二）虚拟现实交互（又称 VR 交互）

VR 交互是指利用 VR 技术来进行人机交互。与传统的屏幕交互不同，VR 交互通过头戴显示器和控制器等硬件设备，使用户完全沉浸到虚拟世界中，以身临其境的方式进行交互。VR 交互有以下特点：①沉浸感强，可以为用户创造一个完全不同于现实的虚拟环境，用户可以在这个虚拟环境中进行各种操作和体验，获得逼真的感受；②手部交互，通常采用手柄或其他控制器作为交互硬件，用户可以通过手部姿态和动作来与虚拟环境进行交互，例如拿取物品、开关门窗等；③空间交互，可以利用房间空间布置

等方式来模拟真实环境中的物理空间，使用户能够在虚拟环境中自由移动，增强交互的真实感；④视觉交互，通过头戴显示器来实现对用户视觉的覆盖，用户可以在虚拟环境中看到各种图形和场景，与之进行视觉交互。

（三）语音识别麦克风

在交互装置设计中，语音识别麦克风是一种重要的交互硬件。它可以将用户说出的话转化为数字信号，并通过算法进行分析和识别，从而实现对设备的控制和操作。如语音识别麦克风可以用于智能家居场景中，使用户通过说话来控制家庭电器，例如开关灯、调整温度等。语音识别麦克风也可以用于汽车导航场景中，使用户通过说话来控制汽车导航系统，例如设置目的地、切换音乐等。选择语音识别麦克风交互要注意环境噪声可能会干扰其工作，因此需要在设计时考虑降噪和去除干扰的技术手段。

除了专业级、成本高的捕捉系统，还有一些相对简单、成本低的更适合交互装置设计课程的交互硬件，就是各种传感器。其实我们的生活中有很多这种应用，成本不高，技术要求较低，适合作为各种创意创新开发的智能交互硬件，其原理如图 4-30 所示。

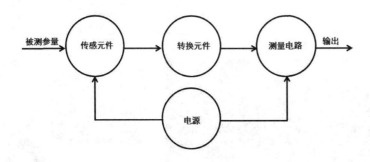

图 4-30　传感器原理图

三、Arduino

Arduino 在交互装置中应用广泛。Arduino 一词源于意大利人名阿尔杜伊诺，中文发音与"阿杜若"近似。要了解 Arduino 就先要了解单片机，Arduino 平台的基础就是 AVR 指令集的单片机。

（一）单片机

一台能够工作的计算机由这样几部分构成：中央处理单元 CPU（进行运算、控制）、随机存储器 RAM（数据存储）、存储器 ROM（程序存储）、输入 / 输出设备 I/O（串行口、并行输出口等）。在个人计算机（PC）上这些

部分被分成若干块芯片，安装在一个被称为主板的印刷线路板上。而在单片机中，这些部分全部被做到一块集成电路芯片中了，所以就称为单片（单芯片）机。有一些单片机中除了上述部分外，还集成了其他部分如模拟量／数字量转换（A/D）和数字量／模拟量转换（D/A）等。

实际工作中并不是任何需要计算机的场合都要求计算机有很高的性能，一个控制电冰箱温度的计算机难道要用酷睿处理器吗？应用的关键是看是否够用，是否有很好的性价比。如果一台冰箱都需要用酷睿处理器来进行温度控制，那价格就很高了。

单片机通常用于工业生产的控制，以及生活中与程序和控制有关的电子产品等，如电子琴、智能冰箱、智能空调等。

（二）Arduino

Arduino 是可用于设计和构建能够感应和控制现实物理世界的平台。它由一个基于单片机并且开放源码的硬件平台，和一套为 Arduino 板编写程序的开发环境组成。Arduino 可以用来开发交互装置产品，比如它可以读取大量的开关和传感器信号，并且可以控制各式各样的电灯、电机和其他电子设备。Arduino 项目可以是单独的，也可以在运行时和电脑中的程序（例如：Flash，Processing，MaxMSP）进行通讯。你可以自己去手动组装或是购买已经组装好的 Arduino 开发板；Arduino 开源的 IDE 可以免费下载。Arduino 编程语言的特点是简单易懂，即使对编程没有深入了解的人也能够上手。它的语法和结构与电子元件和电路连接类似，通过编程来模拟和控制这些连接，这种方式使构建项目更加直观和有趣。

（三）Arduino 发展历程

Arduino 的主要创始人马西莫·本兹（Massimo Banzi）曾是意大利艾维里（Ivrea）一家高科技设计学校的老师。他的学生们经常抱怨找不到便宜好用的微控制器。2005 年冬天，本兹跟大卫·夸蒂埃勒斯（David Cuartielles）讨论了这个问题。后者是一名西班牙籍晶片工程师，当时在这所学校做访问学者。两人决定设计自己的电路板，并让本兹的学生大卫·梅利斯为电路板设计的编程语言。两天以后，梅利斯就写出了程式码。又过了三天，电路板就完工了。本兹喜欢去一家名叫 di Re Arduino 的酒吧，该酒吧是以一位古代意大利国王阿杜因（Arduin）的名字命名的。为了纪念这个地方，他将这块电路板命名为 Arduino。随后本兹、夸蒂埃勒斯和梅利斯把设计图放到了网上。版权法可以监管开源软件，却很难用在

硬件上，为了保持设计的开放源码理念，他们决定采用知识共享 Creative（Commons）的授权方式公开硬件设计图。在这样的授权下，任何人都可以生产电路板的复制品，甚至还能重新设计和销售原设计的复制品。人们不需要支付任何费用，甚至不用取得 Arduino 团队的许可。然而，如果重新发布了引用设计，就必须声明原始 Arduino 团队的贡献。如果修改了电路板，则最新设计必须使用相同或类似的知识共享的授权方式，以保证新版本的 Arduino 电路板也一样是开源的。唯一被保留的只有 Arduino 这个名字，它被注册成了商标，在没有官方授权的情况下不能使用它。Arduino 发展至今，已经有多种型号及众多衍生控制器面世。

（四）Arduino 的优势

有很多的单片机和单片机平台都适用于交互式系统的设计。例如：Parallax Basic Stamp、Netmedias BX-24、Phidgets、MIT's Handyboard 和其他提供类似功能的硬件。所有这些工具，你都不需要去关心单片机编程烦琐的细节，它们提供给你的是一套容易使用的工具包。Arduino 同样也简化了单片机工作的流程，同其他系统相比，Arduino 还有如下几点优势，特别适合老师、学生和一些业余爱好者们使用。

经济。Arduino 板价格便宜。最便宜的 Arduino 版本可以自己动手制作，即使是组装好的成品，其价格也不会超过 200 元。

跨平台。Arduino 软件可以运行于 Windows，Mac OS X 和 Linux 操作系统，而大部分其他的单片机系统都只能运行在 Windows 上。

简易的编程环境。初学者很容易就能学会适应 Arduino 编程环境，同时它又能为用户提供足够多的高级应用。专业教师们一般都能使用 Processing 编程环境，而如果学生学习过使用 Processing 编程环境的话，那么他们在使用 Arduino 编程环境的时候就会觉得很相似、很熟悉。

软件开源并可扩展。Arduino 软件是开源的，有经验的程序员可以对其进行扩展。Arduino 编程语言可以通过 C++ 库进行扩展，如果有人想去了解技术上的细节，可以跳过 Arduino 语言而直接使用 AVR-C 编程语言（因为 Arduino 语言实际上是基于 AVR-C 的）。如果你需要的话，你也可以直接往你的 Arduino 程序中添加 AVR-C 代码。

硬件开源并可扩展。Arduino 板是基于 Atmel 的 ATmega8 和 ATmega168/328 单片机。Arduino 基于知识共享许可协议，所以有经验的电路设计师能够根据需求设计自己的模块，并对其扩展或改进。甚至是对于一些初学者，也可以通过制作试验板来理解 Arduino 是怎么工作的，省钱

又省事。

Arduino 基于 AVR 平台，对 AVR 库进行了二次编译封装，把端口都打包好了，无须操心寄存器、地址、指针等。一方面，这样大大降低了软件开发难度，适宜业余爱好者使用；另一方面，因为是二次编译封装，代码不如直接使用 AVR 代码编写精练，代码执行效率与代码体积都弱于 AVR 直接编译。

版权与付费。你不需要付版税，甚至不用取得 Arduino 团队的许可。

主要性能参数。Digital I/O 数字输入 / 输出端口 0～13。Analog I/O 模拟输入 / 输出端口 0～5。支持 ICSP 下载，支持 TX/RX。输入电压：USB 接口供电或者 5～12V 外部电源供电。输出电压：支持 3.3V 级 5V DC 输出。处理器：使用 ATmel ATmega168/328 处理器，因其支持者众多，已有公司开发出来 32 位的 MCU 平台支持 Arduino。目前 Arduino 最新的控制板为 Arduino Uno，它是一个基于 ATmega328（数据手册）的单片机的控制板，更多详细信息请查看 Arduino 官网。EAGLE 文件：arduino-uno-Rev3-reference-design.zip (NOTE: works with Eagle 6.0 and newer)。原理图：arduino-uno-Rev3-schematic.pdf。

由于其简单易用，Arduino 已被用于数千个不同的项目和应用程序中。Arduino 软件对于初学者来说易于使用，而对于专业人员来说又足够灵活。教师和学生用它来建造低成本的科学仪器，用以验证化学和物理原理，或者学习编程和机器人技术。设计师和建筑师用其构建交互式原型，音乐家和艺术家将其用于安装和试验新乐器。Arduino 是学习新事物的得力工具，儿童、业余爱好者、艺术家、程序员等都可以按照套件的分步说明轻松上手，或与 Arduino 社区的其他成员在线分享想法，如图 4-31 至图 4-36 所示。

图 4-31　Arduino Pro

图 4-32　Arduino 硬件之一

图 4-33　Arduino 硬件之二

图 4-34　Arduino 硬件之三

图 4-35　Arduino 硬件
之四
图 4-36　Arduino 硬件
之五

除了 Arduino，还有许多其他的微控制器和微控制器平台可用于物理
计算。例如，Parallax Basic Stamp、Netmedia 的 BX-24、Phidgets、MIT 的
Handyboard 等，它们都提供类似的功能和使用便利性。这些工具将微控制器
编程中的复杂细节进行了封装，以便用户更轻松地使用。

Arduino 的开源设计提供了一个理想的基础，开发者可以根据项目需
求进行定制和优化，这使他们能够充分发挥创造力和专业知识，以满足特
定的应用需求。引脚图提供了关于 Arduino 开发板上每个引脚的功能和特
性的信息，理解引脚图可以帮助我们正确地连接电子元件和传感器，以及
编写正确的程序来与这些元件进行交互。Arduino 主要参数见表 4-1，引
脚图如图 4-37 至图 4-41 所示。

表 4-1　Arduino 主要参数表

微控制器	ATmega32u4
工作电压	5V
输入电压（推荐）	7~12V
输入电压（限制）	6~20V
数字 I/O 引脚	20
PWM 通道	7
模拟输入通道	12
每个 I/O 直流输出能力	40mA
3.3V 端口输出能力	50mA
Flash	32 KB（ATmega32u4）其中 4 KB 由引导程序使用
SRAM	2.5 KB（ATmega32u4）
EEPROM	1 KB（ATmega32u4）
时钟速度	16MHz

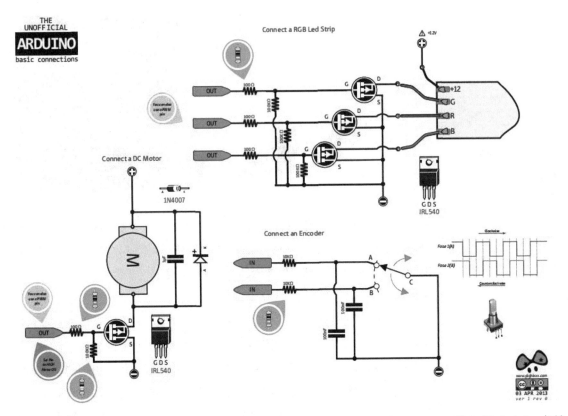

图 4-37 Arduino 各版本引脚图之一

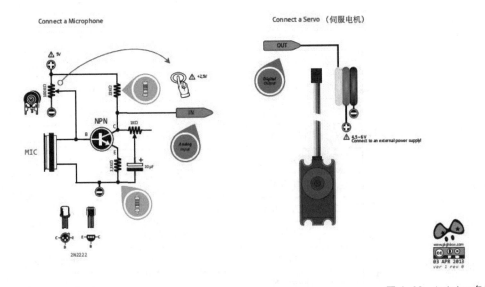

图 4-38 Arduino 各版本引脚图之二

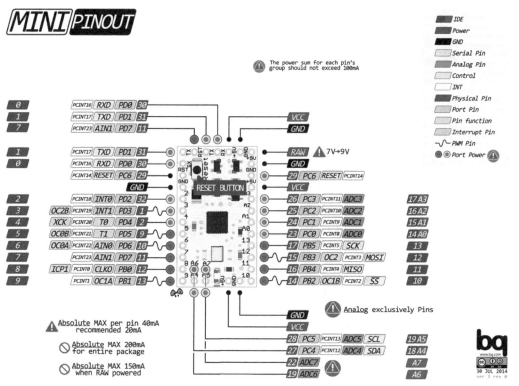

图 4-39　Arduino 各版
本引脚图之三

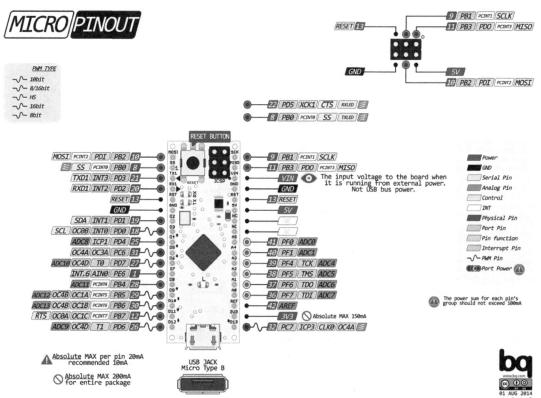

图 4-40　Arduino 各版
本引脚图之四

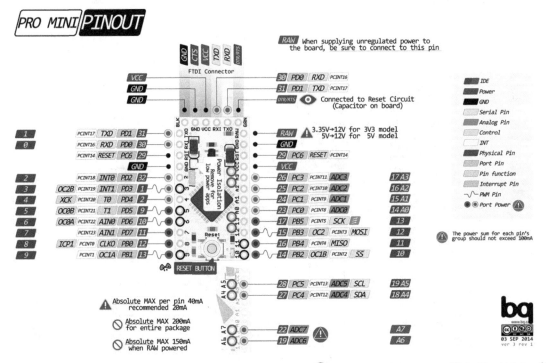

图 4-41　Arduino 各版本引脚图之五

Arduino 周边配置概述。Arduino Leonardo 是一个基于 ATmega32u4 的微控制器板。它有 20 个数字输入 / 输出引脚（其中 7 个可用于 PWM 输出、12 个可用于模拟输入），一个 16MHz 的晶体振荡器，一个 Micro USB 接口，一个 DC 接口，一个 ICSP 接口，一个复位按钮。它包含了支持微控制器所需的一切，你可以简单地通过把它连接到计算机的 USB 接口，或者使用 AC-DC 适配器，再或者用电池来驱动它。Leonardo 不同于之前所有的 Arduino 控制器，它直接使用了 ATmega32u4 的 USB 通信功能，取消了 USB 转 UART 芯片。这使得 Leonardo 不仅可以作为一个虚拟的（CDC）串行 / COM 端口，还可以作为鼠标或者键盘连接到计算机。

电源。Arduino Leonardo 可以通过 Micro USB 接口或外接电源供电。电源可以自动被选择。外部（非 USB）电源可以用 AC-DC 适配器（wall-wart）或电池。适配器可以插在一个 2.1mm 规格、中心是正极的电源插座上，以此连接到控制器电源。从电池引出的线，可以插在电源连接器的 GND 和 VIN 引脚头。可以输入 6~20V 的外部电源。但是，如果低于 7V 的电源，控制板可能会不稳定。如果使用大于 12V 的电源稳压器可能过热，从而损坏电路板。推荐的范围是 7~12V。

电源引脚。VIN 使用外接电源（而不是从 USB 连接或其他稳压电源输入的 5V）。你可以通过此引脚提供的电压，或者，通过该引脚使用电源插座输入的电压。5V 稳压电源是供给电路板上的微控制器和其他组件使用的电源。可以从 VIN 输入，通过板上稳压器，或通过 USB 或其他 5V 稳压电源提供。3V3 板上稳压器产生一个 3.3V 的电源。最大电流为 50mA。GND 接地引脚。IOREF 电压板的 I/O 引脚工作（连接到板子上的 VCC，在 Leonardo 上为 5V）。

存储空间。ATmega32u4 具有 32KB 的 Flash（其中 4KB 被引导程序使用）。它还有 2.5KB 的 SRAM 和 1KB 的 EEPROM（EEPROM 的读写可以参见 EEPROM 库）。

输入和输出。通过使用 pinMode()、digitalWrite() 和 digitalRead() 函数，Leonardo 上的 20 个 I/O 引脚中的每一个都可以作为输入输出端口。每个引脚都有一个 20~50（kΩ）的内部上拉电阻（默认断开），可以输出或者输入最大 40mA 的电流。此外部分引脚还有专用功能：UART：0（RX）和 1（TX）使用 ATmega32u4 硬件串口，用于接收（RX）和发送（TX）的 TTL 串行数据。需要注意的是，Leonardo 的 Serial 类是指 USB（CDC）的通信，而引脚 0 和 1 的 TTL 串口使用 Serial1 类。TWI：2（SDA）和 3（SCL）通过使用 Wire 库来支持 TWI 通信。外部中断：2 和 3，这些引脚可以被配置 PWM：3、5、6、9、10、11、13 能使用 analogWrite() 函数支持 8 位的 PWM 输出。SPI：ICSP 引脚。能通过使用 SPI 库支持 SPI 通信。需要注意的是，SPI 引脚没有像 UNO 连接到任何的数字 I/O 引脚上，它们只能在 ICSP 端口上工作。这意味着，如果你的扩展板没有连接 6 脚的 ICSP 引脚，那它将无法工作。LED：13。有一个内置的 LED 在数字引脚 13 上，当引脚是高电平时，LED 亮，引脚为低电平时，LED 不亮。模拟输入：A0~A5，A6~A11（数字引脚 4，6，8，9，10，12），Leonardo 有 12 个模拟输入，A0 到 A11，都可以作为数字 I/O 口。引脚 A0~A5 的位置上与 UNO 相同；A6~A11 分别是数字 I/O 引脚 4，6，8，9，10 和 12。每个模拟输入都有 10 位分辨率（即 1024 个不同的值）。默认情况下，模拟输入量为 0~5V，也可以通过 AREF 引脚改变这个上限。

其他引脚。AREF：模拟输入信号参考电压通过 analogReference() 函数使用。重置 /Reset：通过置低该线路来复位 Arduino，通常用在带复位按键的扩展板上。

通信。要让 Leonardo 与电脑、其他 Arduino 或者其他的微控制器通信，有多种设备。在 0、1 上 ATmega32u4 提供了 UART TTL（5V）的通信方

式，还允许通过 USB 在电脑上虚拟 COM 端口来进行虚拟串行（CDC）通信。这个芯片使用标准的 USB 串行驱动（在 Windows 上需要一个 inf 文件），可以作为一个全速 USB 2.0 设备。Arduino 软件包含一个串口监视器，可以与 Arduino 板相互发送或者接收简单的数据。当使用 USB 传输数据时，板上 RX、TX LED 会闪烁（这个特性不适用于 0、1 端口）。SoftwareSerial 库能让任意的数字 I/O 口进行串行通信。ATmega32u4 还支持 TWI（I2C）和 SPI 通信，Arduino 软件有一个用于简化 TWI（I2C）通信的 Wire 库。SPI 通信可以使用 SPI 库。Leonardo 可以作为鼠标、键盘出现，也可以通过编程来控制这类键盘鼠标输入设备。

编程。Leonardo 可以通过 Arduino 软件来编程，选择 Tool>board>Arduino Leonardo(根据你的控制器型号选择)。Leonardo 的 ATmega32u4 芯片烧写了一个引导程序，使你可以不通过外部的硬件编程器也可以上传新的程序到 Leonardo。Bootloader 使用 AVR109 协议通信。你还可以绕过引导程序，使用外部编程器通过 ICSP（在线串行编程）引脚烧写程序。在 Arduino Leonardo 中，自动复位和引导程序的启动是通过在上传代码时建立软件连接来实现的。这个过程免去了手动按下复位按钮的操作。当上传代码到 Leonardo 时，软件会建立一个与控制器的连接，并发送复位命令。这会使 Leonardo 的处理器进行复位操作，从而重新启动引导程序。此外，当 Leonardo 以虚拟（CDC）串行 /COM 端口运行，并且串口波特率（Baud）达到为 1200 时，复位功能也会被触发。在这种情况下，处理器会复位，USB 连接会断开，也就是虚拟（CDC）串行 /COM 端口会断开。处理器复位后，引导程序紧接着启动，大概要等待 8s 来完成这个过程。引导程序也可以通过按板上复位按钮来启动。注意当板第一次通电时，如果有用户程序，它将直接跳转到用户程序区，而不启动 Bootloader。

USB 过流保护。Leonardo 有一个自恢复保险丝，防止短路或过流，从而保护你的计算机的 USB 端口。虽然大多数计算机都带有内部保护，但保险丝也可以提供额外的保护。如果电流超过 500mA，保险丝会自动断开连接，防止短路或过载。

物理特征。Leonardo PCB 的最大长度和宽度分别为 2.7 英寸和 2.1 英寸，超越前维延长的 USB 接口和电源插孔。有四个固定孔可以将板固定在其他表面或者外壳上。注意，7、8 数字引脚之间的距离是 160mil，而不是和其他引脚一样的 100mil 间距。

四、Processing

(一)Processing 简介

Processing 是一款基于 Java 语言开发的开源编程语言和集成开发环境(IDE),专门用于可视化艺术、设计和交互界面的创作和开发。它由本·弗莱(Ben Fry)和凯西·瑞斯(Casey Reas)等人在 2001 年共同创建,以简单易学、灵活易用、可扩展性强等特点受到广泛欢迎。以下是 Processing 的简要发展历史:

2001 年,Processing 项目被创建,旨在为非程序员提供一个易于学习和使用的编程环境。

2003 年,Processing 迎来了第一个稳定版本,引入了基本的绘图功能和交互能力,并开始得到广泛的认可和应用。

2005 年,Processing 正式开源发布,并成立了 Processing 基金会,旨在推广和发展 Processing 技术和社区。

2007 年,Processing 1.0 发布,引入了更加丰富的类库和功能,如视频处理、3D 渲染等,使 Processing 的应用场景更加广泛。

2010 年,Processing 2.0 发布,采用了全新的 Java 框架,支持更高级别的编程特性和更好的性能。

2012 年,Processing.js 发布,将 Processing 运行在浏览器中,使 Processing 可以在 Web 应用中得到更广泛的应用。

2014 年,Processing 3.0 发布,采用了全新的 JavaScript 引擎和 P2D/P3D 渲染模式,大幅度提高了性能和兼容性。

2015 年,Processing 推出了 p5.js 项目,将 Processing 的创作方式和理念引入到 JavaScript 生态系统中,为 Web 开发带来了全新的可能性。

总之,Processing 在不断地发展和完善中,不断拓展其应用范围和影响力,为交互装置设计提供了丰富的资源和支持。

(二)Processing 的主要架构

画布(Canvas)。Processing 提供了一个画布,使用户可以在其中绘制图形和动画。可以通过设置背景色、坐标系等属性来控制画布的外观。

绘图元素(Shapes)。Processing 支持多种绘图元素,例如线段、矩形、圆形等,用户可以通过调用相应的函数来绘制不同的图形。

动画(Animation)。Processing 可以实现各种形式的动画效果,用户可以通过循环运算等方式来实现动态效果。

事件处理（Event Handling）。Processing 提供了一系列内置函数和方法，用于捕捉和处理各种事件。用户可以根据设定的事件来触发相应的操作，从而运行交互式的图形应用程序和游戏等。

类库（Library）。Processing 提供了大量的类库，包括图像处理、音频处理、网络通信等方面的功能，用户可以通过调用这些类库来实现更加复杂的功能。

数据处理（Data Processing）。Processing 支持数据处理和可视化，用户可以通过调用相应的函数来读取、处理和显示各种数据。

程序结构（Program Structure）。Processing 采用类似于 Java 语言的程序结构，包括 setup() 和 draw() 等函数，用户可以在其中定义程序的初始化和主要逻辑。

（三）Processing 和 C++ 的区别

Processing 和 C++ 都是编程语言，它们在应用领域、易用性和语法结构等方面存在一定的差异。

1. 应用领域

Processing：主要用于计算机视觉、图形学、交互设计和数据可视化等领域。它通常被艺术家、设计师和研究人员用来创建有趣的视觉效果和实现数字艺术作品。

C++：作为一种通用编程语言，广泛应用于系统软件、游戏引擎、桌面应用程序、嵌入式系统等领域。C++ 因其高性能和灵活性而受到许多开发者的青睐。

2. 易用性

Processing：对初学者友好，提供了丰富的库和简单的应用程序编程接口（API），使用户能快速实现各种功能。Processing 特别适合那些没有编程背景的人，帮助他们快速入门。

C++：相对来说较为复杂，学习曲线陡峭。C++ 涉及更多底层细节，如内存管理，需要开发者具备一定的编程基础。

3. 语法结构

Processing：基于 Java 语言，语法非常接近 Java。这意味着如果你已经熟悉 Java，那么学习 Processing 会相对容易。

C++：语法与 C 语言非常相似，并在此基础上增加了面向对象编程（OOP）的特性。C++ 开发者通常需要处理指针、内存管理等底层细节。

4. 性能

Processing：对于大型项目和复杂数学计算的性能可能不如 C++。然而，在许多创建视觉艺术作品的场景中，这种性能差异并不明显。

C++：性能较高，可以直接操作硬件和内存，因此在需要高性能的应用程序和系统软件开发中更受欢迎。

总结来说，Processing 和 C++ 各自适用于不同的应用领域，它们之间的主要区别在于应用场景、易用性、语法结构和性能。选择哪种编程语言取决于你的需求、背景和具体项目。

（四）Arduino 和 Processing 的结合

Arduino 和 Processing 在交互装置设计中经常一起使用，它们各自扮演不同的角色。简单来说，在交互装置设计中，Arduino 负责从传感器收集数据、控制动作或驱动外部设备，如 LED 灯、电机等。与此同时，Processing 则是一个基于 Java 语言的编程框架，主要用于实现视觉效果和图形界面。它为艺术家、设计师和研究人员提供了一个简单易用的工具，可以用来创建交互式视觉表达。在交互装置设计中，Processing 负责根据 Arduino 收集到的数据生成视觉效果，或实现与用户的交互界面。

当 Arduino 与 Processing 结合使用时，它们可以实现功能强大且富有创意的交互装置。例如，在一个典型的项目中，Arduino 可能负责读取温度传感器的数据，然后将这些数据发送到 Processing。接着，Processing 根据这些数据生成相应的视觉效果，如温度随时间变化的图表。这样，用户就可以通过视觉效果直观地了解温度变化情况。

为了实现 Arduino 与 Processing 之间的通信，可以使用串行通信（Serial Communication）协议。在 Arduino 中，需要使用 Serial 库来发送和接收数据；在 Processing 中，可以使用 Serial 库进行同样的操作。通过这种方式，Arduino 和 Processing 就可以在交互装置设计中共同工作，可以实现丰富多样的功能和精彩纷呈的艺术效果。

五、动能与物质

交互装置不仅需要主板，还需要依据一定的物理材质和支持动作的动能装置。我们日常用的主要有轮式传动、带传动、齿轮传动和链传动。

轮式传动最早的例子可能是木制的车轱辘。随着轮式传动技术的发展，交通工具越来越快了，带来的主要效用就是省力和省时间，如

图 4-42 所示。

图 4-42　木轮传动

　　最早的英国工厂利用水的动力来织布，但是水力不稳定，后来发明了蒸汽机，人类正式进入了工业时代。

　　皮带传动亦称"带传动"，是机械传动的一种。由一根或几根皮带紧套在两个轮子（称为"皮带轮"）上组成。两轮分别装在主动轴和从动轴上。利用皮带与两轮间的摩擦，以传递运动和动力。该传动方式的优势特点是结构简单、制造成本低、安装维护方便，如图 4-43 所示。

图 4-43　带传动

　　齿轮传动是指由齿轮传递运动和动力的装置，它是现代各种设备中应用最广泛的一种机械传动方式。它的优势是比较准确、效率高、结构紧凑、可靠和寿命长，如图 4-44、图 4-55 所示。

图 4-44　齿轮传动

图 4-45　齿轮传动

　　最常见的结合带传动和齿轮传动的链传动就是自行车（图 4-46），而突出的代表是坦克。作为动力传动的链条，出现在东汉时期。东汉时，毕岚率先发明翻车，用以引水，根据其工作原理和运动关系，属于链传动。翻车的上、下链轮，一主动，一从动，绕在轮上的翻板就是传动链，这个传动链兼做提水的工作件，因此，翻车是链传动的一种特例。到了宋代，苏颂制造的水运仪象台上，出现了一种"天梯"，实际上是一种铁链条，下横轴通过"天梯"带动上横轴，从而形成了真正的链传动。

图 4-46　链传动

　　除了常用的一些传统方式，在交互装置中还经常用到微型电机来驱动。微型电机，是一种体积、容量较小，输出功率一般在数百瓦以下，用途、性能及环境条件要求特殊的电动机。微型电机综合了电机、微电子、

电力电子、计算机、自动控制、精密机械、新材料等多领域，尤其是微电子技术和新材料技术的应用促进了微特电机技术进步，微型电机品种众多（达6000余种）、规格繁杂，市场应用领域十分

图 4-47　微型电机

广泛，涉及国民经济、国防装备、百姓生活的各个方面，凡是需要电驱动的场合都可以见到微型电机，如图 4-47 所示。

除了传动，交互装置有时还需要控制动力的方向，常用到的是舵机（图 4-48）。我们常说的舵机，它的学名叫作伺服电机，它是一种带有输出轴的小装置。该轴可以通过发送伺服编码信号定位到特定的位置，也就是可以定义角度。只要编码信号存在，伺服电机就会一直保持轴的角度位置。随着编码信号的改变，轴的角度位置也随之改变。实际上，伺服系统在无线电控制的飞机上被用来控制尾舵和船舱。它们也用于无线电控的汽车、航模等，以及机器人。

图 4-48　舵机

作为课程训练的交互装置材料不需要太复杂，最好能选择一些常用材料，主要获取方式：一是网上采购；二是文具店；三是工具店；四是五金店；五是建材城。常用材料如图 4-49 至图 4-53 所示。

图 4-49　线材

图 4-50　纸

图 4-51　PVC、亚克力

图 4-52　木材之一

图 4-53　木材之二

常用材料如下：

面材：纸、亚克力、PVC、细木工板、布、（一次性）地毯等。

线材：各种线、木条、金属条等。

机器：小电机、舵机、传感器、电脑、手机、iPad 等。

辅助物：各种 LED 灯、开关、即时贴、胶水、螺丝等。

显示物：触摸屏、投影机、3D 打印等。

交互装置最终都需要借助一定的材料来实现。材料是真实的、客观存在的物质，它构成了设计的基础。材料除了具有功能特性外，还具有感觉特性，这些感觉特性隐含着与人们内心相对应的情感信息。随着时代和社会的发展，物质生活越来越丰富，人们已逐渐厌倦只能满足物质需求的设计，开始追求能够促进精神生活更加多姿多彩的产品和作品。所以，材料的感觉特性及其在产品设计中的应用，已经成为一个重要设计因素，应给予充分研究。大千世界，材料异常丰富，不同的材料，其形状、纹理、色泽等都蕴含着表达情感和思想的设计潜力。我们要开放心态，积极创新，应用不同的材料实现设计目的。

提示：从作业的角度来看，一个实体的交互装置设计的实现并不是一件容易的事情，在过程中需要变通和优化，继而实现完整性。①巧妙代替复杂，将复杂、有机形简化为几何形状。②可行性替代与变通，换方式，换材质，换动作。③可行性调整与优化，做不到的部分需要及时修改和调整。

综上所述，交互装置细化设计和技术实现是一个较为复杂的过程，需要设计者通过界面设计、功能设计、技术选型、编码实现、测试与优化、部署上线和迭代更新等步骤，最终实现交互装置的目标和要求。

本节习题

1. 请问交互装置设计的技术实现主要包括哪些方面？

2. 请问 Arduino 开发板在交互装置设计的应用中有哪些特点？

3. 请问如何使用 Arduino 开发板控制 LED 灯？

4. 请写出一份 Arduino 代码，实现通过按钮控制 LED 灯亮灭的功能。

5. 请问在交互装置设计中，交互硬件的选择和布局有哪些需要注意？

6. 请问 Processing 软件在交互装置设计中的作用是什么？

7. 请写出一份 Processing 代码，实现通过鼠标移动产生不同颜色和大小的图形效果。

8. 请写出一份 Arduino 代码，实现通过超声波传感器控制舵机转动的功能。

9. 请描述一下如何使用 Arduino 开发板和红外传感器实现人体感应的功能。

10. 请问在交互装置设计过程中，需要考虑哪些因素来保证实现效果和用户体验的最佳平衡？

第三部分

第五章 交互装置设计代表性案例分析

设计案例分析是一种常见的、有效的方法。系统性分析交互装置设计代表性案例对于设计学习有直接的意义和价值。首先，可以丰富设计思路，不同的实践案例具有不同的特点和难点。其次，有助于理解设计过程，深入了解交互装置设计的各个环节，包括需求定义、用户分析、界面设计、交互设计等，了解设计师如何思考和解决问题。最重要的是可以快速提高设计能力，通过对实践案例进行分析，可以学习到优秀的设计方法和实践经验，提高自己的设计能力和水平。交互装置设计代表性案例分析的最大意义在于帮助我们更好地理解艺术与科技的相互关系。交互装置不仅融合了计算机技术、电子技术、材料科学等多个领域的知识，也涉及艺术、哲学、社会心理学等多个层面的思考。通过深入分析代表性案例，我们可以看到艺术创作与科技进步的相互影响和促进，也可以从中探究科学技术和人文精神融合的可能性。

第一节 超大型交互装置分析 [1]
——北京冬奥会开幕式

2022 年北京冬奥会开幕式，通过 LED 地屏、60m 高的冰瀑、冰立方、冰五环等装置，利用人工智能、AR、5G、裸眼 3D 和云等多项技术，以科技演绎了"人少而不空，空灵而浪漫"的现代中国美，为世界呈现了一场视觉盛宴。[2] 占地 11626m² 的"超级地屏"、1200m² 冰瀑布、600m² 冰立方、1000m² 看台屏组成了当时世界最大的 LED 三维立体舞台。[3]

1 本节的数据全部参考论文：谢光明，王定芳，王加志，王杏，罗蜜. 北京冬奥会开闭幕式 LED 显示系统设计与应用 [J]. 演艺科技，2022(S1):114-123.
2 https://www.chinanews.com.cn/ty/2022/02-05/9668946.shtml.
3 https://www.thepaper.cn/newsDetail_forward_16584226.

一、项目设计原则

为保证北京冬奥会开闭幕式的顺利进行，项目的设计原则是先进性、整体性、可靠性、安全性。

二、设计思路

总导演最初创意是想用 LED 作"冰雪"地面，面积越大越好。2020 年 5 月初，将创意方案提交给技术保障处进行技术论证。创意主要为以下内容。

主席台正对面设计一个可升降的 LED 冰立方（宽 26m×厚 7m×高 18m），内藏奥运五环，五面都是 LED 显示。从地下 10m 基坑升起，激光雕刻，冰立方变奥运五环。

可发光的冰雪奥运五环藏在地坑，表演时通过结构将五环支撑在空中或者通过威亚钢丝吊在空中，五环下方是运动员通道。

场地地面高清地屏，包括车台盖板、升降台面。采用高清彩砖，具体尺寸待定。

围绕整个"鸟巢"体育馆顶部做十几个圆形 LED 亮化产品（显示冰花图案）。

整个"鸟巢"场地地面都采用 LED 的情况下，评估造价，若与投影造价差不多，亮度优于投影，也可首选 LED 地砖。

冰瀑需要挂在"鸟巢"钢架上，高 60m、宽 26m，采用 LED 或投影，待定。

三、方案测试

接到导演组的创意后，技术团队夜以继日地进行方案论证。通过数十次测试来确定地屏规格和规模，其中总导演亲自参加的测试活动主要有四次，具体如下。

2020 年 11 月 30 日，在"鸟巢"进行地屏分辨率测试。对 P10 和 P15 地屏显示效果进行对比测试，确定 LED 地屏间距、地屏防滑、雾化面罩、面罩颜色。同时，演员配合机器人、重物车等各类道具进行综合性测试。

2021 年 4 月 19 日，在"鸟巢"附场进行 LED 和投影对比测试。16m× 16m LED 地屏与激光投影对比测试，最终确认舞台地面选择 LED 方案，并

对冰立方采用 LED 格栅屏的效果进行了确认。

2021 年 6 月 4 日，在航天某基地进行五环和地屏的效果测试。确认冰雪五环的研制方向。

2021 年 8 月 23 日，在航天某基地进行冰立方 1∶1 效果测试。此次试验确定将冰立方的总高度从 14.25m 降低到 10m。

四、方案确定

通过测试，创意方案得以落地并细化，确定了开闭幕式的超级 LED 地屏、冰立方、冰瀑布三大显示区域的方案，具体如下。

LED 地屏：总面积达到 11626m²，具体规格及参数如图 5-1、表 5-1 所示。

图 5-1　地屏示意图

表 5-1　地屏尺寸表

序号	地屏铺装区域	长/m	宽/m	面积/m²
1	场地固定地面（不含BLF台）	155.6	75.8	9904
2	半圆形开合车台面	Φ16		236
3	半圆形升降台面	Φ16		236
4	倾斜台面（2个）	22	4	176
5	本任务书范围的LED地屏面积			10552
6	场地固定地面〔东内道与冰瀑布（BP）接壤区〕	20	60	920(BP)
7	冰立方（BLF）顶部	22	7	154(BLF)
8	地屏总面积			11626
9	升降台直径16 m、高3 m格栅屏	50	3	150

冰立方：示意图及实现方案如图5-2、表5-2所示。

图 5-2　冰立方示意图

表 5-2　冰立方区域划分及实现方案

区域	位置	实现方案
1区	顶部地屏	(1) 采用P10防水地屏 (2) 开盖活门4块250 mm×500 mm特殊单元 (3) 面积：22 m×7 m=154 m²
2区	顶部1m高圈屏	(1) 周围包边，采用P7.8格栅屏 (2) 四个面1 m高格栅屏，与地屏拼接处特殊处理成无缝拼接 (3) 面积：(22m×2m+7m×2m)×1=58m²
3区	中部3m高圈屏	(1) 采用P7.8格栅屏 (2) 四个面3 m高格栅屏，预留6个外翻活门和6个内翻活门 (3) 面积：(22m×3m+7m×3m)×2=174m²
4区	底部6m高圈屏	(1) 采用P7.8格栅屏 (2) 四个面6 m高格栅屏，预留两个外翻逃生活门 (3) 面积：(22m×6m+7m×6m)×2=348m²
总计	格栅屏580m²、地屏154m²	

冰瀑布：示意图及方案如图5-3、表5-3所示。

图 5-3　冰瀑布示意图

表 5-3　冰瀑布区域划分及实现方案

区域	位置	实现方案
1区	顶部倾斜面	(1) 采用P7.8铝格栅屏 (2) 面积：20 m×15 m=300 m²
2区	垂直面	(1) 采用P7.8格栅屏，含左右两边3 m×10 m边屏以及通道提升屏 (2) 面积：20 m×44 m−14 m×7 m+3 m×10 m×2+15 m×7 m =947 m²
3区	斜坡衔接面屏	(1) 采用P10地屏 (2) BP前斜坡通道：20 m（W）×16 m（L） (3) 面积：20 m×16 m=320 m²
4区	斜坡面屏、通道内侧屏	(1) 采用P10地屏 (2) 通道地屏：14 m（W）×32 m（L） (3) 通道侧面屏：7m（H）×8m（W）×2 (4) 面积：14 m×32 m+7 m×8 m×2=560 m²
总计		格栅屏1247m²、地屏880m²

五、LED 性能指标及关键技术

（一）LED 地屏单元性能指标和关键技术

性能指标：

1. 物理像素间距：10.4mm，4 颗三基色 LED 灯，显示屏冗余技术。

2. 单元箱体尺寸：500mm×500mm/48×48 点。

3. 针对中央升降台，定制圆弧异形箱体，适配中央升降圆台地屏与周边固定地屏的圆形衔接。

4. 箱体材质：底壳为压铸铝合金，面罩材质采用半透明雾化 PC 材料。

5. 箱体重量：≤ 40kg/m²，表面承重 ≥ 0.5t/m²。

6. 最大亮度：≥ 2000cd/m²；峰值功耗 ≤ 200W/m²。

7. 对比度：≥ 2000∶1。

8. 色温范围：3000～10000K 可调。

9. 校正方式：具备箱体级单点亮度和色度校正。

关键技术：

1. 双电源热备份系统：每个单元箱体配备 2 台电源，实现双电力供应。

2. 双信号备份系统：每个单元箱体包含 2 张信号控制接收卡，分为主卡和副卡，信号间互为备份关系。

3. 像素四备份系统：模组上一个像素由 4 颗 LED 构成，4 颗 LED 互为备份；同时 4 颗 LED 的驱动信息来自不同线路的两组驱动 IC。

4.压铸铝模组底壳：模组底壳采用全压铸铝一体成型设计，模组 LED 采用灌封胶密封防水。

5.产品安全（阻燃）：结构部件上主要选用金属材质，部分零件选用具备阻燃等级的含塑材质。

6.低亮灰阶无损：选用最新控制技术的驱动 IC，其内部电流亮度调节与灰度显示模块分离控制。

7.显示效果（抗压、防眩光防雾化面罩）：LED 地屏显示面板加装抗眩光、抗摩尔纹、防滑雾化面罩，显示画面柔和，为摄像转播提供全焦段无杂波、无干扰的纯净视频显示画面。

（二）碳纤维格栅屏单元性能指标和关键技术

冰立方和冰瀑布提升门的显示屏面积大，升降高度达 10m，升降时间短，对于 LED 单元的重量要求越轻越好。根据这些特点，特别研制了一款 P7.8/15.6 碳纤维结构的通透格栅屏，单元重量在 4kg/m²，如图 5-4 所示。

性能指标：

1.物理像素间距：H7.8mm/V15.6mm，采用全彩 SMD 灯。

2.单元尺寸：500mm×1000mm/64×64 点。

3.单元材质：底壳为碳纤维框架，面罩材料为白色透明 PC 材料。

4.单元重量：≤ 8kg/m²。

5.整框单边抗拉强度：≥ 0.7t。

6.最大亮度：≥ 2000cd/m²；峰值功耗 ≤ 200W/m²。

7.对比度：≥ 2000：1。

8.色温范围：3000～10000K，可调。

9.校正方式：具备箱体级单点亮度和色度校正。

关键技术：

1.超强碳纤维结构：碳纤维作为一种性能优异的战略性新材料，其密度不到钢的 1/4，强度却是钢的 5～7 倍。

2.碳纤超高抗拉强度：框架采用全碳纤维结合 304 粉末冶金镶件，边框仅仅 13.8mm 的厚度，而且碳纤框架的本身重量小于 0.8kg。

3.双电源 / 双信号系统设计：双电源，双控制卡，实时热备份，可同时加环路备份，具备四向信号备份特点，确保安全稳定。

4.超高通透性：屏体采用超窄条高通透设计，面罩采用独有的卡扣紧固，维持高通透同时保证灯条的可视角度及平整度，整个产品的通透率达 68%，有效降低户外安装风阻，简化和减轻钢结构设计，提高安全性。

5. 超薄边框 45° 斜边设计：45° 转角设计，实现 90° 无缝拼接，快速构建方柱结构。模具一体成型斜边设计，比铝合金箱体更容易加工处理。

6. 特殊面罩设计工艺：面罩设计采用圆形结构方式，保证发光点均匀美观无突变；保证发光角度，LED 光投射到全覆盖面罩的表面的角度足够大，接近 150°；所选材料对光源进行了充分的打散及扩散，使表面形成一致的发光面，柔化点形成面光，提升显示效果。

图 5-4　P7.8/15.6 碳纤维格栅屏示意图

（三）铝合金格栅屏单元性能指标和关键技术

由于冰瀑布的总高度达 58m，高空安装的显示屏要求有更好的稳定性和可维修性。于是针对冰瀑布又特别研发了一款 P7.8/15.6 铝合金格栅单元，如图 5-5 所示。其最大的好处是高空维护时方便对有故障的单根灯条进行维护，避免维护人员直接处在高空环境中，大大降低维护风险。

性能指标：

1. 物理像素间距：H7.8mm/V15.6mm，采用全彩 SMD2727 灯。

2. 单元尺寸：1000mm×1000mm/128×64 点。

3. 单元材质：底壳为铝合金框架，面罩材料为 PC 材料。

4. 单元重量：≤ 17kg/m²。

5. 整框单边抗拉强度：≥ 0.7t。

6. 最大亮度：≥ 1500 cd/m²；峰值功耗 ≤ 400W/m²。

7. 对比度：≥ 3000∶1。

8. 色温范围：3000～10000K，可调。

9. 校正方式：具备箱体级单点亮度和色度校正。

铝合金格栅屏除了重量是碳纤维格栅屏的 2 倍，其他关键技术与碳纤维格栅屏一样。但铝合金格栅屏在空中安装可以从屏体后面进行单灯条维护，这一点恰好满足 58m 高空冰瀑布的高通透性、高可靠性，方便维护的特殊要求。

图 5-5　P7.8/15.6 铝合金格栅屏示意图

六、安装结构设计

（一）地屏安装结构设计

地屏安装方式采用钢板激光切割折弯焊接的方式制作几字架，几字架正面预留安装地屏的定位孔，LED 地屏单元直接根据定位孔铺设在几字架表面即可。几字架固定在钢结构预留的安装表面，与钢结构采用燕尾钉直接固定或者螺栓加抱卡固定。几字架与屏幕的固定是在屏幕四角加装定位柱，定位柱卡入几字架预留孔位。地屏的固定区域无须其他固定，但异形屏部分和机械运动部分需要用螺栓与几字架锁死，使几字架与机械钢结构之间固定。

整个地屏分四个区域设计不同高度的几字架，中心区带有钢格栅的地屏几字架高度只有 20mm，其余区域的几字架高度 60mm。在中心圆、冰立方和倾斜板三个区域需要为升降单元提前预留安全缝隙，周边区域的 LED 单元间隙也要作相应的调整，只需要对安装 LED 的几字架上的预留孔位孔间距作调整即可。

中央升降台区是整个表演场地的核心，包含 2 块可升降且左右移动的半圆形活动盖板和在正中央升降的圆形升降台。

盖板和升降台上的地屏与周围的固定地屏之间需要采取特殊定制的方式制作圆弧形异形单元，确保升降台与固定地屏间的缝隙均匀，以使图像连续不错位。

盖板和升降台的异形部分采用钣金结构，制作 10 种基本承重单元。

固定舞台边缘用同样工艺制作 10 种基本承重单元。

该地屏是目前建成的世界最大的 LED 显示屏，包含超过 4 万块的 LED 模块，画质达到 16K，不仅能完美地呈现各种特效，还可结合虚拟现实技术来使用，可变换成多面凸屏，延伸画面。[1] 在整场开幕式中，"冰面" 不仅随着节目调整而变化，还增加了与表演者的互动，这一神奇浪漫的体验是通过 "AI 实时视频特效" 实现的，[2] 如图 5-6、图 5-7 所示。

图 5-6 地屏 "AI 实时视频特效" 系统之一

图 5-7 地屏 "AI 实时视频特效" 系统之二

"AI 实时视频特效" 是多种技术的综合运用，如人工智能模型训练、游戏引擎与图像合成技术，以及图像采集、网络通信，等等。"AI 实时视频特效" 的原理是通过图像识别，面向需要扫描的区域架一台摄像机，将它拍摄到的图像通过 AI 系统进行实时分析，判定人的坐标。想要实现 "如影随形" 的效果，需要依靠 2 个系统来实现：运动分析实时捕捉系统和实时渲染的交互引擎系统。这套系统能够捕捉演员实时位置及姿态，并渲染

1　https://new.qq.com/omn/20220205/20220205A070GJ00.html.

2　https://www.chinanews.com.cn/ty/2022/02-05/9668946.shtml.

出相应的美术效果。在场地内，先通过视频摄像机拍摄到所有演员所在的位置，识别后，再将演员所在位置、移动速度、形状等相关信息传递给交互引擎，由交互引擎计算生成例如雪花绽放、飞舞的各种效果，并且是实时、无延迟生成。最终呈现出完美的交互效果，很好地提高了现场和电视机前和线上观众的观看体验。[1]

英特尔 3DAT 三维运动员追踪技术，可以让地面的屏幕瞬间对演员位移作出实时反馈并呈现艺术效果。英特尔部署了包含 5 台搭载第三代英特尔至强可扩展处理器的边缘计算系统、大容量光纤、摄像录制系统、渲染系统，配备了多达 40 余人的工程师团队全程跟进。[2]

（二）冰立方安装结构设计

冰立方顶部地屏的安装结构与周边地屏安装结构类似，采用 60mm 高度的几字架直接固定在冰立方顶部的预留钢结构上。由于冰立方顶部有预留出五环的活门，因此该区域的地屏单元全部用紧固螺丝固定在翻转支架上，确保万无一失。

冰立方周边格栅屏的安装，设计了一种几字架固定在冰立方预留方管上，如图 5-8 所示，格栅屏直接用螺丝拧在几字架上即可。

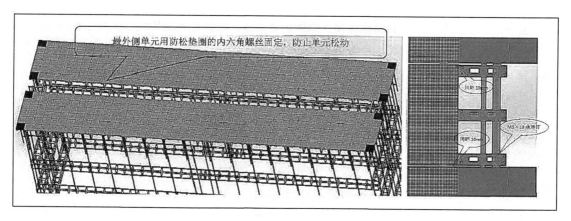

图 5-8 冰立方顶部地屏安装示意图

将格栅屏顶部一圈的格栅屏单元去掉一部分碳框，只保留 LED 灯板与地屏边缘贴合完整。这样就保证了地屏与格栅屏显示面的无缝拼接。

冰立方总重量 400t，升降重量达 180t，大约是一辆小汽车重量的 120 倍。在这个 84m×42m×10m 的基坑内，要实现的升降载荷超过了一般剧院

1 https://www.bilibili.com/read/cv15143789.

2 https://www.thepaper.cn/newsDetail_forward_16584226.

大型升降台的 8 倍，该设备是整个开闭幕式最大功率的驱动设备。负责冬奥开幕式舞台总承制的长征天民研制团队，通过精确控制电机驱动 16 条链条、16 条钢丝绳组成的 4 套同步传动单元，让冰立方的升降定位精度控制在 ±1mm。

在舞台效果呈现中，激光刻刀在冰立方上逐一"雕刻"24 届冬奥会的标志，不同的运动主题动态任务逐一出现，而这一环节的背后也融汇了中国传统的水墨艺术。北京印刷学院数字水墨动画创新设计团队以"水墨艺术 + 数字科技"方式呈现开幕式"冰立方"运动主题动画的任务。按照张艺谋导演"以水墨形式赋予人物传统质感和生命精神"的要求，团队对动画内容中表现的历届冬奥会运动项目进行人形定帧，并尝试通过宣纸水墨手绘和数字水墨笔刷两种形式进行视觉描绘，并用中国传统"观象取意"方法提炼出运动人形内在的"神情""妙意"[1]。最终，通过在近 2000 张宣纸上用毛笔进行人形绘制、在超过 1 万张纸上进行毛笔书法练习，并在测试近千张的纸质效果、绘制近 30000 帧数字动画后，最终在冰立方这一环节得到呈现。

五环本身也是一个 LED 屏，当它亮相的时候，位于看台 4 层的激光照射在冰立方上，对冰立方进行"雕刻"，随着冰立方上部的顶盖的下翻，配合着激光的"雕刻"，底部的五环缓缓上升，冰立方四面的 LED 屏一边缓缓下降，一边播放冰碴四溅的三维视觉效果，三方面完美配合，就形成了五环被一点点"雕刻"出来的视觉效果。灯板设计里，一个是现在采取的 LED 全色灯板，柔性灯板；第二个就是灯板外罩，是一个很好的滤波器，使这两个颜色匹配起来，最后再通过滤色才能形成这种冰的感觉。[2]

这个冰雪五环内部装有电池，全部为内部供电，总重约 3t。五环的结构特点是异形、大跨距、低刚度，其设计与火箭研制异曲同工。参照航天结构设计的一些方法，冰雪五环内里是铝合金桁架结构，外部是 LED 显示屏，还包裹着扩散板，在很大程度上降低了五环的重量，如图 5-9 至图 5-12 所示。[3]

图 5-9　冰立方机械系统设备组成图

1　https://www.chinanews.com.cn/ty/2022/02-05/9668946.shtml.

2　https://www.thepaper.cn/newsDetail_forward_16580271.

3　https://www.thepaper.cn/newsDetail_forward_16584226.

图 5-10　冰立方效果图

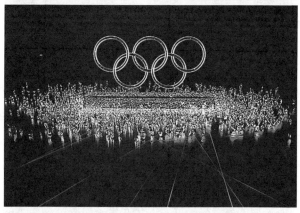

图 5-11　冰立方与冰
五环效果图之一

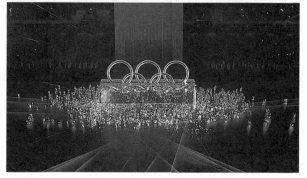

图 5-12　冰立方与冰
五环效果图之二

（三）冰瀑布安装结构设计

冰瀑布的显示屏单元安装设计分三部分：通道地屏部分采用几字架固定在斜坡通道预留工字梁上，然后再铺装地屏；提升门部分采用几字架固定在提升门框架上，然后再用螺栓固定格栅屏，如图 5-13 所示；其余固定安装的铝合金格栅屏采用钢结构抱卡的方式固定在钢结构预留竖梁上，然后在背面用螺栓固定格栅屏。

图 5-13　铝合金格栅屏安装方式效果图

由于冰瀑布下方的斜坡通道大约是 10° 倾角，需要用大号的燕尾钉将几字架与工字梁固定牢固，这个部分的地屏不但承受向下的压力，还要承受运动员通过时沿坡道滑动的力。

提升门的碳纤维格栅屏安装结构也需要在每根竖梁上加固 2 倍的燕尾钉，确保屏幕单元在上下运动时不会脱落造成事故。

高空中铝合金格栅屏的固定抱卡也需要加固 2 倍的螺钉，防止高空中格栅屏随风摆动，螺丝松动，造成隐患。

冰瀑布的尺寸被确定为 20m 宽，59.6m 高，相当于 20 层楼的高度，安装用时 2 个多月，平地竖起这样一块大屏并非易事，第一个考验就是大风。刘记军的团队开始研究"鸟巢"场内的风如何刮，记录了一二百种风况，设置模拟实验。最终考虑到风的影响，屏幕的宽度从 30m 调整到 20m，采用了透风的格栅屏，[1] 如图 5-14、图 5-15 所示。

冰瀑布所采用的高清格栅屏、安全冗余备份等都是当下的前沿课题。[2]虽然冬奥会开幕式视频信号用 LED 灯珠距离为 10mm 的屏播放就可以，但团队还是选择了当下比较主流的距离为 5mm 的户外 LED 屏，而且屏幕大小也选择 50cm×50cm 的规格，方便拆装，也使后续利用更加灵活，芯片等也

1　https://new.qq.com/omn/20220205/20220205A070GJ00.html.

2　https://www.jiemian.com/article/7075760.html.

采用的是最主流的节能产品。[1]

　　"黄河水"浪涛翻腾，在舞台奔流，展现一幅壮美的"山水画"。资料显示，节目中的水流图像是经过图像处理算法，机器"学习"大量中国传统水墨画，建立水墨纹理特征模型，以此生成风格化的山水图像。[2]

图 5-14　冰瀑布效果图之一

图 5-15　冰瀑布效果图之二

1　http://beijing.qianlong.com/2022/0214/6868246.shtml.

2　https://www.chinanews.com.cn/ty/2022/02-05/9668946.shtml.

七、主火炬台

（一）主火炬姿态调整执行机构

在距离"鸟巢"地面 45m 空中、悬挂于上空威亚上的一个神秘"黑盒子"，是主火炬姿态调整执行机构，可以让直径 14.89m 的主火炬"大雪花"翻转、提升、360° 旋转，从而成就了独特而又浪漫的点火仪式，其结构如图 5-16 所示。

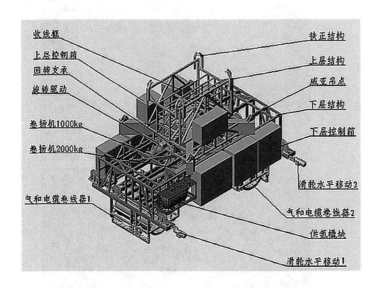

图 5-16　姿态调整执行机构结构组成

主火炬姿态调整执行机构吊挂在上空威亚小车之上，承担了为开幕式主火炬的供电、信号传输、供气、提升和旋转任务。在"点火仪式"环节，整个执行机构在威亚小车的带动下，从表演区北侧备场移动至中心表演区。随后，下放钢索、氢气管道和电缆与主火炬相连，通过先进的姿态控制技术，使主火炬完成一系列动作。

姿态调整执行机构设备由移动供电索系统、提升驱动系统、氢气和电缆组合卷线器系统、结构支承系统、控制系统、燃料供应及控制系统等部分组成。所有系统均高度集成在一起，实现了可卷伸氢气管道、可卷伸电缆、可卷伸控制线缆和主火炬的快速对接，以及氢、强电、控制信号在特殊表演场景下的连续、稳定、可靠供应与传输，可以和着主火炬的节拍一起上下伸展，确保了"结构不失稳，烧得起来，亮得起来，动得起来"。

姿态调整执行机构系统参与主火炬点火时，位于中央表演区正上方45m 处，平时备场位置在表演区北侧上空，吊挂在上空威亚系统之上。这一属性，决定了该执行机构系统的整体重量需要限制在 4200kg 以内。在表演阶段，提升钢索、氢气管道、电缆和控制线缆的最大提升和下降速度为

0.4m/s，最大旋转速度为 2r/min，在风力不大于 6 级、风速不大于 13.8m/s 的条件下均可正常运行。

（二）主火炬点火思路

　　主火炬由一朵含着奥运圣火的"雪花"和手持火炬两部分组成，"雪花"呼应冰雪运动和奥林匹克精神，"雪花"上安装显示屏配合现场声光电演出，手持火炬在"雪花"中心长明不熄，氢燃料流量约为 1.2m³/h。如图5-17、图 5-18 所示。

图 5-17　主火炬示意图
之一

图 5-18　主火炬效果图
之二

　　"雪花"是金属塑形而成，中间镶嵌了数百块异形屏，每道焊缝都要经过 8 道打磨，最后一道用羊毛毡做镜面抛光。

　　技术人员把从空中垂下的 6 根管线快速接插到"雪花"上。最先接通

的两条线是电缆和网线，"雪花"的电路供应从地下切换到天上，实时状态反馈到控制室并接收指令，主火炬有了"神经"。然后是两根氢气管插接成功，氢燃料供应正常，主火炬有了"大动脉"。两根威亚钢索将把这片"雪花"拉起，让它凌空起舞。

导演组发出指令，"雪花"中镶嵌的数百块异形屏亮起。直播镜头里，一片雪花飘到"鸟巢"体育馆中心，地面上的大"雪花"从平面翻转54°，正式登台亮相。

随后，火炬手赵嘉文和迪妮格尔·依拉木江登上台阶，把手中的"飞扬"火炬插入这片"雪花"的中心，使空中的氢气供给系统与"雪花"主火炬连通，储氢罐中的氢气顺着柔性软管游走下行，途经"雪花"内置的气体管道进入"飞扬"。手持火炬壳体内管道弯曲回绕，氢气沿管道流动，最后喷薄而出。

本节习题

1. 北京冬奥会开幕式的交互装置主要有哪些？使用了哪些交互技术？

2. 项目设计原则应当如何制订？

3. 地屏、冰立方和冰瀑布为什么需要不同的 LED 单元？

4. 三种 LED 单元性能有何差异？

5. 主火炬姿态调整执行机构承担了哪些功能？如何实现这些功能？

第二节　课程作业案例分析

一、傻瓜式应急溺水救援毯

（一）项目基本情况

从"溺水救援"这一问题着手，设计一款傻瓜式应急溺水救援毯，让人们面对溺水人员时，能根据相应知识，用救援毯来救援溺水者，使他们脱离危险。

主要材料：防水加厚布料、丙烯颜料、传感器、电路板、小灯泡。

成型工具：画具、双面胶、热熔胶、针线。

实验内容：将小灯泡与传感器之间建立交互，基于灯光显示来展开对应的工作。

（二）设计调研

经调研得知，当溺水者昏迷且他人呼叫无反应——5~10秒内胸腹部没有上下起伏运动，则心脏脉搏骤停已经发生，需要进行心肺复苏。

首先，要拨打救援电话并开始心肺复苏。

其次，给予5次人工呼吸，随后30次胸外按压。

最后，继续以30次胸外按压，两次人工呼吸的比例持续施救，直至溺水者恢复反应及意识。

（三）设计思路

1.根据溺水救援的流程，绘制故事板，分解场景，分别为溺水—救上岸边—实时救援操作—救援完成，如图5-19所示。

图5-19　故事板（江倩文）

2. 手绘设计草图（按照 1 : 1 的比例绘制，可借助绘图工具，请标注设计方案的整体外形轮廓及尺寸），如图 5-20 所示。

胸骨中下方交界处

两乳头连线中点
十字定位法

图 5-20　设计草图（江倩文）

3. 制作汇报方案草图，如图 5-21 所示。

　①十字中心对准双乳头中心

内容

　②橙灯亮起代表心率骤停，需要急救

　③跪立一侧，双膝分开，双臂伸直

　④双手交叉重叠，手（下）掌根紧贴胸部中心，手（上）五指跷起，按压深度在 5~6cm

图 5-21　汇报方案草图（江倩文等）

4. 确定模型造型和尺寸，如图 5-22 所示。

毯子尺寸：长 50cm、宽 40cm

包装展开尺寸：长 100cm、宽 50cm

收缩包装尺寸：长 30cm、宽 20cm

图 5-22　模型设计

5. 绘制产品细节图，如图 5-23 所示。

产品细节图

1. 拨打120
2. 检查呼吸道
3. 检查呼吸
4. 进行人工呼吸
5. 进行人工按压
6. 把伤员安置一旁，等待救援人员到来

图 5-23　产品细节图
（江倩文）

6. 制作模型，使用心率传感器测试产品，如图 5-24 所示。

图 5-24　编程、测试

7. 调试交互装置运行，如图 5-25 所示。

图 5-25　调试设备

（四）产品效果

将毯子盖在溺水者身上，橙灯亮起，说明溺水者心跳停止，需要马上进行心肺复苏，当灯开始闪烁时停止心肺复苏，如图 5-26、图 5-27 所示。

图 5-26　产品效果之一

图 5-27　产品效果之二

二、原来食物是这样来的！

（一）项目基本情况

该设计以"原来食物是这样来的！"为主题，研究讨论并制作出了相关的交互装置产品。当今，全社会都在极力倡导节约粮食和光盘行动。小组针对节约粮食的问题进行讨论，设计了一款适用于商圈等公共环境的交互装置。体验者可以通过转动手柄，增加动能，从而触发屏幕中的画面切换，能够观看到动植物从幼小开始成长直到成为盘中餐的过程，从而让体验者深刻体会到一盘食物的来之不易。小组将绘制草图、制作外形、绘制成长过程、制作交互等步骤分工合作。

创意灵感：纸的二次创作，可以设计一些立体的层次感，使用瓦楞纸为材料，质感更淳朴。

装置材料：瓦楞纸、牛皮纸、防滑带、热熔枪。

实验设备及仪器：胶枪、美工刀、吸铁石、USB 数据线、MEGA 2560 主板、I/O 2560 扩展板、电脑。

（二）设计调研（图 5-28）

2020 年，联合国世界粮食计划署驻华机构副代表玛哈·艾哈迈德表示，受新冠疫情影响，全球贫困问题加剧。[1] 于是，世界粮食计划署积极调动资源，"解决日益严重的饥饿问题需要世界粮食计划署作出历史上最大规模的人道主义响应，以满足逾亿人口的粮食需求"[2]。

当今世界面临着粮食问题，我们针对这一现象制作了这一装置，目的是让大朋友陪同小朋友了解食物的来之不易。我们通过能量机制（手摇装置）用视觉观察食物的形成的过程（屏幕的变化）。

图 5-28　设计调研
（吴超）

1　中国新闻网．https://m.gmw.cn/baijia/2020-09/06/1301532852.html.
2　同上。

（三）设计步骤

1. 绘制故事板草图。考虑到该作品定位于商圈等公共环境，绘制"原来食物是这样来的！"故事板，如图 5-29 所示。

图 5-29　故事板（吴超等）

2. 手绘设计草图，如图 5-30 所示。

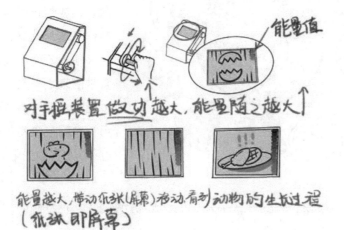

图 5-30　手绘交互过程图

3.草模制作过程，如图 5-31 所示。

图 5-31　制作过程

（四）产品效果（图 5-32、图 5-33）

图 5-32　产品效果之一

图 5-33　产品效果之二

三、心动的信号——心率模拟装置设计

（一）项目基本情况

以通过心率感受生命力作为课题方向，设计一款可以交互使用的装置。能用设计草图的方式表达设计创意；制作完成实验报告，报告应包括设计方案、制作工具与制作过程的描述、设计与制作说明、实验体会等。

装置材料：木块、玻璃罩、串灯、爱心灯、心率传感器、电路板。

成型工具：美工刀、尺、双面胶、热熔胶、电钻。

（二）设计调研

《生命线》（*Life Line*）是一段纯声音，没有词，从始至终都是心跳的声音，据说它记录了一名白血病女孩生命的最后 5 分 13 秒，其中，嘀嘀声 160 次，心跳骤停 3 次，最长 20 秒，最短 11 秒，最快心率 39 次 /min，最慢 33 次 /min。

（三）设计思路

1. 进行感官分析和认知设计，如图 5-34 所示。

Sensory analysis 感官分析

视觉	触觉	听觉
想要通过视觉效果来引起人们对艺术共性的认知	进一步通过手指触觉使人们能够更真切的感受	在有了视觉和触觉的基础上，更进一步制造声音，丰富人们的使用感受，增进多方面的了解

图 5-34　感官分析和认知设计

2. 绘制故事板草图及定位人群，如图 5-35、图 5-36 所示。

图 5-35 绘制故事板
（李红梅等）

图 5-36 定位人群

3.绘制设计草图。

根据《生命线》(*Life Line*)提取两个关键点——象征生命的爱心和体现生机的光,设计一款通过手指感受心跳声的交互作品,让人感受生命的力量,如图 5-37、图 5-38 所示。

① 设计外形,打线稿

② 确定颜色材质

③ 选取灯光颜色

④ 内部装饰和传感器

图 5-37　绘制设计草图

● 第一步,先打个线稿,以黑白草图设计外形,有一个整体的把握

● 第二步,确定底部的材质和颜色,材质以木头为主,颜色采用棕色

● 第三步,选取底部和灯光的颜色搭配,进行筛选

● 第四步,加上内部装饰,还有传感器,完成初步草图

图 5-38　梳理设计草图步骤

4.编程和接线,如图 5-39 所示。

图 5-39　编程和接线

5.制作模型并组装，如图 5-40 所示。

图 5-40　组装模型

6.调试装置运行，如图 5-41 所示。

图 5-41　调试装置

（四）产品效果（图5-42）

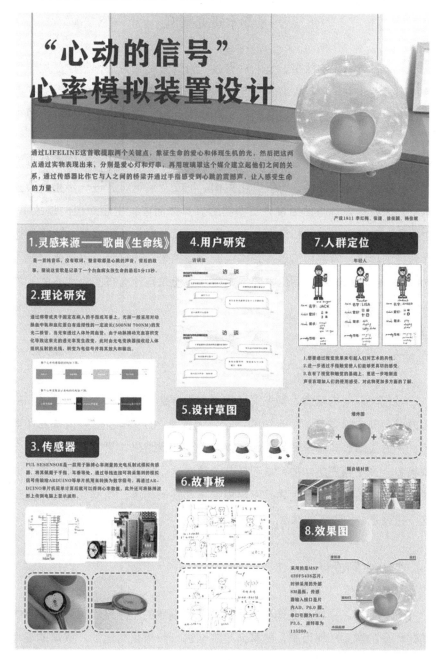

图5-42　产品效果图
（李红梅）

本节习题

1. 制作一个小型交互装置，需要哪些流程？

2. 小型交互装置如何选题与调研？

3. 小型交互装置经常使用哪些材料？

第三节　叙事性交互装置设计思维与方法
——学术研究案例

叙事，或者说讲故事，是一种有效的设计策略和方法，已广泛应用到各种题材设计中。基于叙事的交互装置设计，首先是用叙事的观点去把握对象，一个交互装置能被概念化为一种叙事题材，继而可以对其进行叙事化阐释和创作；参考里蒙－凯南（Shlomith Rimmon－Kenan）对叙事的符号系统分析法，一种叙事题材可以分为故事、文本和叙述行为三个结构层次，来对交互装置设计进行叙事化重构。把交互装置设计进一步整合为主题设计、结构设计与话语设计三个要素。具体而言，主题对应的是故事，主要是交互装置的内涵和意义，即叙事者（设计师）通过交互装置想传达什么样的理念、内容和信息；结构主要对应的是叙述行为，主要是主题导向的交互行为和过程；话语主要是指交互装置采用什么样的表达方式，如媒介、材料和技术等。

一、背景分析

我们将以节约粮食为例来解读叙事在交互装置设计中的具体逻辑和应用方式。节约粮食是一个永恒的话题，尤其是 2019 年新冠疫情暴发和蔓延，一方面导致连接全球的交通和物流受到严重阻碍，另一方面也导致全球粮食生产受到严重冲击，从而使节约粮食这个话题的意义更加凸显。以往关于节约粮食的设计主要是以平面海报和视频为主，用交互装置来呈现这一主题是一种较新的探索。

二、主题设计

概括而言，主题就是作品的意义。交互装置的主题设计重点需要分析的是作品的意义从何而来，即意义是怎么进行叙事化构建的。叙事的观点认为，意义构建既不是来源于现实世界的客观真实复制，也不是来源于主观世界的凭空臆想，而是在故事的叙述表达中获得。具体于主题层面的意义构建需要通过视角设置来进行，这里视角的作用不是停留在设置一个故事叙述的立场，而是通过此立场确立叙事表达的内容和价值追求。

视角设置对主题设计的意义构建作用，首先是选题聚焦。显而易见，节约粮食是一个比较宏大的命题，具体到方案设计上还需要聚焦到一个

切入点从而避免空洞。通过相关调研和创意，我们最终给交互装置确立了《稻谷的一生》(*RICELIFE*)这一主题。这个主题通过视角设置把宏观的节约粮食主题聚焦到具体的稻谷的视点上。稻谷是演绎整个叙事的主角，这样故事就有了载体和灵魂。通过稻谷这一主角展开叙事，可以使故事有血有肉，有助于主题意义更加具体，更有温度。同时，通过对《稻谷的一生》视角设置的结构分析可以看到，主题强调的是稻谷的"一生"，"一生"是重点，框定了从这个具体的视点来发展和阐释节约粮食这个主题，确定了后续意义传达和结构组织的立场。可以看到，视角设置确立了交互装置意义构建的立场和价值观，以及具体切入点，在此基础上展开的故事叙述，就是意义的生产和表现。

其次，通过视角设置的关联作用，将意义具体化为概念。主题设计中的视角设置还需要强调内容是如何和生活世界相关联的。视角设置的关联不是一种机械的对接，而是更像一种隐喻。《稻谷的一生》主题概念受启发于唐代诗人李绅《悯农二首》中"谁知盘中餐，粒粒皆辛苦"这一诗句。李绅的这首诗非常有名，这个主题概念的立意与大家耳熟能详的诗词关联，从而可以使其意义建构具有历史和文化内涵。而且，大部分人每天都在吃稻谷类食物，选择稻谷的一生作为节约粮食意义构建的视角，也和人们日常生活密切相关，这样的叙事既真实又自然，也容易引起受众的共鸣。

最后，在选题聚焦和赋予主题概念的基础上，视角设置还要引出问题，即发展故事情节，用故事来产生意义。《稻谷的一生》这个视角设置最自然引出的问题就是"一生"是怎样的？对这个问题的回答就会发展出后续的情节，也能自然地引导受众进入故事中。基于叙事的主题意义建构，不是简单介绍，而是要有情节的，往往呈现为故事中的主角遭遇挑战，克服各种难题，最终达到目标和完成任务。《稻谷的一生》，通过对"稻谷"进行拟人化，对其"一生"从种子到食物需要经历过的过程进行故事化叙述，表达了每一粒粮食都值得被珍惜而不是被浪费的主张和理念；让受众通过交互装置的视觉化故事体验稻谷的生长、运输与加工等过程，体会粮食的珍贵，强化节约粮食的意识，如图5-43所示。

图5-43 基于叙事分析的主题设计

对《稻谷的一生》意义构建的结果评价，首先体现在通过视角设置把主题、叙述者的主观心智活动和特定的受众体验进行综合考虑，从而使主题设计具有可行性；其次，通过视角设置的叙事化意义构建过程实质上是一种可以循证和解释的设计方法，能有效揭示往往比较抽象的"主题"，继而更具操作性地进行主题设计。

三、结构设计

交互装置确立了叙事主题，还需要进一步通过具体结构来落实主题和发展故事，人们正是通过叙事结构来组织日常经验。这里叙事"结构"不是物理的构造，而是基于情节的叙事片段序列组合，主要指按照一定的时间或因果关系进行故事片段的组织编排。在《稻谷的一生》结构设计中，内容次序的情节组织方式主要体现在三个方面：交互内容的组织、视觉化的故事板和交互流程图。

《稻谷的一生》交互内容的整体结构采取了以时间为次序的情节组织方式。把交互内容依次设计为"稻谷的生长""稻谷的收获""稻谷的储运"与"稻谷的食用"四段故事，是一种顺叙的情节组织方式，通过时间主线来作为推进叙事发展的动力，并形成阐释稻谷一生的故事。顺叙的情节组织方式是一种非常清晰的结构设计，具有明确时间节点和符合日常经验的次序变化，有助于体验者的理解更加轻松。另外，《稻谷的一生》叙事结构设计还注重情节组织的有机完整性，四段故事概括了稻谷一生几个有代表性的片段场景，有序幕也有结尾，形式上具有起承转合的节奏变化，符合叙事结构的审美标准。简言之，基于时间的情节组织方式给《稻谷的一生》内容提供了次序安排的逻辑依据，形成的叙事结构易于被感知与解读，从而有助于体验者更好理解交互装置的内容和意义，如图 5-44 所示。

图 5-44 《稻谷的一生》交互内容组织框架

　　而在图 5-45 中，故事板则是以一种场景为情节组织方式进行次序编排，意在把抽象的时间故事转译为一种视觉化的空间场景。《稻谷的一生》确立了使用顺叙的情节组织方式后，还需要更进一步通过故事板分析和组织叙事内容和要素，推敲具体的交互行为和动作。设计师选择了几个场景进行了故事板的绘制。在生长阶段绘制了播种和初长的场景，在收获阶段绘制了收获和筛选等场景，通过故事板使《稻谷的一生》结构设计更加充实和丰富。换言之，结构设计不仅可通过情节来组织内容结构的次序，还能根据情节营造空间化的故事场景，有助于设计师在场景中更加直观地探索设计的色彩、造型的表现风格等问题，继而来完善和细化设计。

图 5-45 《稻谷的一生》
交互流程图

　　情节本身具有整合力与虚构性，设计者借此画出交互流程图，呈现生动的产品使用情境；情节组织具有整合事件、信息的感染力，设计者借此可以把交互装置的流程图从作品 / 产品操作说明变成更加生动、有趣的故事叙述。《稻谷的一生》流程图不仅是交互流程的图示，还是通过叙事的想象力来虚构一个交互装置作品 / 产品的使用情境，通过情境来分析交互的合理性和逻辑性。设计师可以通过使用情境来直观地检验作品 / 产品的使用逻辑是否合理顺畅，交互流程的技术、材料和形式设计是否匹配和协同等问题。值得指出的是，基于情节组织方式的流程图不仅是一种视觉分析工具，还具有一定的认识和改造叙事结构的能动性，有助于设计师用一种可视化的方式来表征与理解交互流程。

四、话语设计

交互装置设计有了好的叙事主题和结构，并不意味着就能产生丰富的体验效果，需要通过生动表征的视觉符号，才能更有效地引导观众的特定体验反应。生动性是叙事话语的典型审美要求，它要求设计师思考基于叙事分析的交互装置话语设计。

《稻谷的一生》话语的生动性，突出体现在交互动作设计的生动性。此交互装置使用一个物理旋转把手，要求体验者握住把手持续摇动装置进行交互体验，程序上设置是转动几圈后故事情节能转到下一个场景。这种交互方式容易给体验者以非常强烈的参与感，隐喻稻谷从种子到粮食需要持续的辛苦付出，呼应了节约粮食的主题。相较于触点式的交互语言，这种摇动式的动作语言可以带来一种持续的体验，对于故事而言，持续性有助于把体验者带入剧情中，容易产生共振。非间断物理的互动更容易给体验者带来一种带入感，产生"移情"认知经验与感受，获得更高体验层级的认同感，从而思考珍惜粮食的意义，产生情感共鸣。

配合这种动作语言，《稻谷的一生》选择的主要技术是基于 Arduino 主板及编程系统，这是一个具有可扩展的开放硬件及开源软件平台，具有易懂、快速上手的特点。物理装置结构是旋转传动齿轮，在齿轮上安装旋转阻尼器和红外感应器，为保证装置的精度，使用 CAD 设计并数字化打印。交互的信号处理流程就是用户转动齿轮装置，齿轮装置上红外感应器中的信号处理系统将探测到的信号输送到 Arduino 控制设备中，Arduino 发送信息控制显示器里的数字内容与用户进行互动，如图 5-46、图 5-47 所示。

图 5-46　交互硬件
图 5-47　《稻谷的一生》系统构成

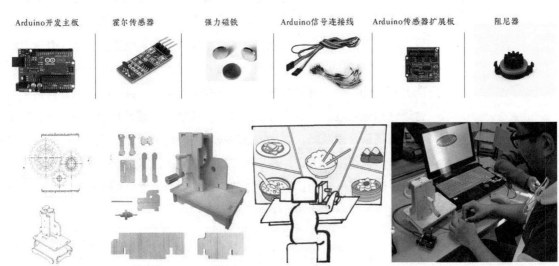

作品的生动性，也体现在数字影像带来的生动话语体验。《稻谷的一生》选择基于简洁明快的二维 MG 数字动画为视觉语言，它的生动性首先体现在通过数字幻象把不可能变成可能，具有一种虚构的可能性生动体验。同时，MG 数字动画呈现出来直观的可见性、"虚幻"的真实性、形式的新颖性使虚拟和真实交织在一起，显示出有创意的物体或场景，从而给体验者带来一种崭新的体验，营造一种生动的叙事存在感。提高存在感可以优化体验，因为存在感的强弱是影响生动性体验的重要指标。另外，通过 MG 数字动画可以把叙事图像、文字、视频、声音有机地融合起来，是一种多通道的复合体验，可以使体验更加立体、生动、有效和集中，更容易使体验者专注其中，进而产生代入感和丰富的体验乐趣，如图 5-48 所示。

图 5-48 《稻谷的一生》数字语言

　　一个交互装置有了好的故事主题和组织结构，不等于就能讲好故事，设计的最终呈现很重要。基于《稻谷的一生》话语设计叙事分析可以看到，叙事者不仅需要具备丰富的叙事想象力，还需要为最终的话语表现找到合适的视觉表征符号，这需要兼顾设计审美、技术材料和工程预算等因素，考验的是叙事者的复合能力。交互装置，最终只有借助于生动的话语表征，才能将叙事结构中深层的主题意义、结构设计转换为一件有血有肉、具有生命力的作品。

五、理论总结

　　结合《稻谷的一生》交互装置案例实践分析，我们勾勒出一个基于叙事的交互装置设计方法框架，如图 5-49 所示。基于叙事的交互装置设计，首先需要设计师在观念层上把自己定位成一个叙事者，体验者就是"听故事的人"。交互装置是设计作品，也是一种叙事，把设计对象看作叙事，意味着策略上在产品设计中加强叙事意识，继而在交互装置设计中可以融入故事的逻辑和经验，然后通过深思熟虑的叙事分析重新组织和呈现产品设计。

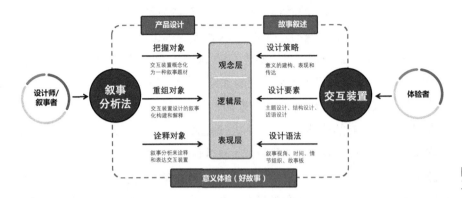

图 5-49　基于叙事的交互装置设计方法框架

基于叙事设计对象逻辑上可以进行叙事化重组，继而明确具体的叙事设计要素。文本叙事对象的终端呈现是文字符号，重点在于段落和篇章结构系统，抽象的文字本身的体验可以忽略。而交互装置终端的物质和形式恰好是体验的界面和对象。所以，重组交互装置的设计要素，不但要讲个好故事，而且要考虑故事如何进行设计表达和实现。需要平衡的是既要避免设计师陷于对技术、材料和艺术形式的迷思而忽略设计所要表达的内涵意义，还要警惕实操层面不可实现的虚空故事。

基于叙事的交互装置设计，设计审美的核心是意义体验，也可以称为"好故事"。好故事要求设计师不仅关注功能上的实用，还要体悟意义的建构、表现和传达。另外，好故事追求作品富含的意义，而这种意义更需要被体验者有效解读。叙事关注交互装置承载意义的语言符号表述和组织，可以为意义体验提供理性的分析和组织经验，从而帮助叙事者把想要表达的意义更好地传达给体验者，使体验者更好地感知和理解叙事者的目的和意图。

本节习题

1. 什么是叙事设计？

2. 如何对交互装置进行主题设计？

3. 结构设计的作用是什么？

4. 为什么要进行话语设计？

第四节 国内展示空间中的交互装置设计案例分析

在展示空间中，交互装置的应用可以为体验者提供一种全新的体验方式，并且增添展品的趣味性和互动性，从而提高体验者的参与感和兴趣度。此外，交互装置还能够将现代科技与传统文化相结合，探究文化与科技的交汇点，为体验者带来不同寻常的视觉、听觉、触觉等多重感官刺激。

一、交互式立体沙盘——鞍钢矿业眼前山分公司展厅

（一）项目基本情况

项目地：鞍钢矿业眼前山分公司展厅

项目背景：眼前山铁矿是鞍山地区首家转入井下开采的矿山企业。该展厅作为眼前山铁矿智慧矿山建设的一部分，以工业、智慧、科技为设计关键词，重在展示企业的技术发展与智慧创新。在展厅中，筹划设计数字沙盘作为核心展项。

展厅面积：1200m²。

（二）设计调研

在调研过程中，项目的需求逐渐明确：该沙盘的展示重点即井下采矿工艺流程，展示矿石开采全流程。

在参考了大量的采矿沙盘、采矿流程、矿山模型之后（图 5-50），项目组首先确定了展示原则：①动态性、立体性、交互性；②剖析采矿流程，融合智慧矿山；③力求通俗易懂，打造科学严谨的工艺流程展示。其次，项目组勾勒出了大致的展示逻辑（图 5-51）：先是总的介绍，然后细分为采准[1]、采矿、出矿、破碎、提升，最后补充一些信息，作为与后续展项的

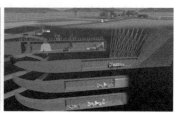

图 5-50 沙盘前期调研

1 采准，是指为了做好采矿准备并获得采准矿量，按照规定的采矿方法所进行的巷道掘进工作。

过渡。具体如下：①眼前山铁矿的采矿方法。②采准：介绍采准流程的条件、功能和作用。③采矿：介绍穿孔、爆破、落矿3个流程；着重讲解扇形炮孔布置，凿岩爆破和落矿形状；突出智慧矿山建设中的自动化采矿。④出矿：介绍铲装和搬运2个流程；视频重点突出铲运机、装载火车等设备；突出智慧矿山建设中的无人驾驶技术。⑤破碎：介绍破碎流程的原因和作用；破碎硐室[1]的深度；破碎机简要介绍和工作原理。⑥提升：介绍提升流程的作用，主井副井的任务分配，单次运输的承载量。⑦补充与过渡：介绍通风、通信、排水等辅助系统，以及矿石加工的后续流程——选矿。

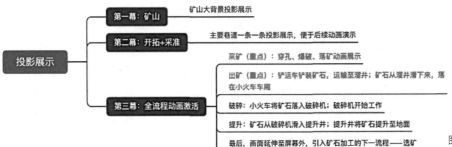

图 5-51　前期沙盘展示逻辑

（三）设计选题

项目前期选择了数字沙盘加投影的形式，在进一步沟通中，考虑到物理沙盘的立体性特征优势，项目创新性地选择了"物理沙盘＋投影＋动画叙事＋流程展示＋交互"这一实现形式，并将其命名为交互式立体沙盘。交互式立体沙盘是为本项目独创的沙盘，在此项目之前未查到先例。

交互式立体沙盘是数字沙盘的一种变形，是投影、动画、沙盘及计算机程控技术的结合，通过沙盘与投影的结合来动态可视化呈现生产流程，配上生产时的各种声音，达到引人入胜的视听效果，能够强烈吸引体验者的好奇心与注意力，让体验者通俗易懂地理解工艺流程。与数字沙盘相同，交互式立体沙盘比传统沙盘更加直观、生动、有趣，将物理沙盘与动态投影相结合，具有展示内容广泛、设计手法精湛、展示手段先进、科技含量高的特点。

1　破碎硐室，即井下破碎室，其内设置破碎机，对矿石进行二次破碎，可提高出矿效率和采场生产能力。出处：杨殿．金属矿床地下开采[M]．长沙：中南工业大学出版社，1999：72.

交互式立体沙盘前期设计。提出沙盘的主题、色彩、粉料等方案，绘制设计草图和示意图，制作过程方案（图 5-52），明确沙盘的设计风格：①动态投影，模拟采矿过程。② 3D 透视线条，形成立体错觉；电脑渲染，半剖面结构，突出悬崖峭壁，增强模型的立体性。③多层级展示，增加画面丰富度；增强主线轨道，弱化辅助轨道，主次分明，明确展示流程。④动态投影装载汽车的出矿轨迹，生动呈现出矿过程；动态投影装载火车，结合声音效果，提供多感官体验；破碎机画面抖动，对比展示破碎前后铁矿石体积变化；动态投影传输履带，将铁矿石传送至提升主井；提升主井将铁矿石升至地面。⑤设置控制系统，触碰解锁该流程的更多信息。

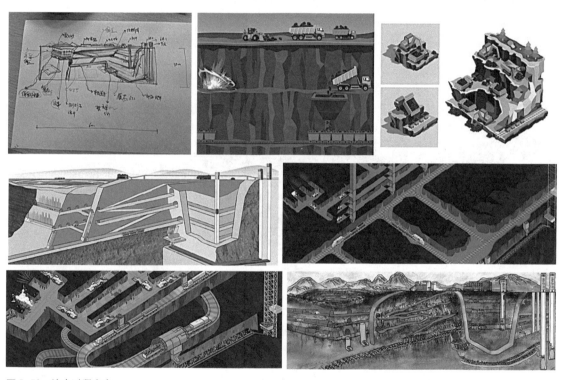

图 5-52 沙盘过程方案

（四）脚本策划与故事板

在进一步的沟通中，对信息进行精简和明确，展示流程被确定 4 个流程和 3 段过程，即采矿、出矿、破碎、提升 4 个流程和汽车运输、火车运输、传送带运输 3 段过程（图 5-53）。

明确展示元素，并将其体现在沙盘的示意图中，其中包括地面元素与井下元素，地面元素用蓝色背景来指示，地下元素用灰色背景来展示（图 5-54）。

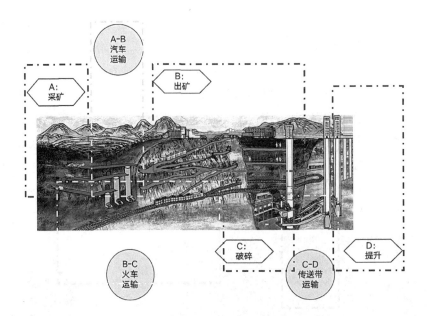

图 5-53　沙盘展示流程

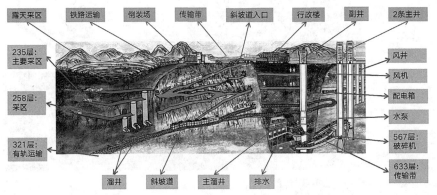

图 5-54　沙盘展示元素

　　随后，可对脚本进行明确，提出动画大纲（图 5-55），具体而言，展示内容可被细化为三幕：第一幕矿石流动画，在主要巷道上依次展示采矿流程；第二幕为全画面激活，所有流程一起播放，流程之外的辅助画面，如斜坡道、风机、风井、副井等区域也开始活动；第三幕为交互动画，点

图 5-55　动画影片大纲

主题	内容	时间规划	描述
第一幕：矿石流动画	采矿：凿岩、穿孔、爆破、落矿动画展示	20s	展示采矿流程
	出矿：铲运车铲装矿石，运输至溜井；矿石从溜井滑下来，落在小火车车厢	10s	
	破碎：小火车将矿石滑入破碎机；破碎机开始工作	10s	
	提升：矿石从破碎机滑入传输带；传输带将矿石送入提升井；提升井将矿石提升至地面	10s	
第二幕：全画面激活	采矿、出矿、破碎、提升所有流程一起播放，斜坡道与不同水平巷道上的人、车辆、机器设备都活跃起来，生动描绘矿山生产图景	30s	循环播放采矿动画
第三幕：交互动画	设置凿岩、爆破、回采、运输、破碎5个交互界面，交互时，将投影出该流程的具体动画	100s	展示采矿细节书流程

交互主题	解锁内容	时间规划	描述
凿岩	展示巷道掘进的流程；着重讲解扇形炮孔布置方法	20s	动画与文字结合回答该流程是什么要做什么需要哪些设备深度揭示采矿流程原理
爆破	展示无底柱分段崩落法的中深孔爆破过程，讲解爆炸参数的设置	20s	
出矿	展示落矿、出矿、地压管理等作业；突出智慧矿山建设中的自动化采矿技术	20s	
运输	展示无人矿车的运动轨迹；突出智慧矿山建设中的无人驾驶技术	20s	
破碎	展示破碎机内部矿石破碎的过程；解释破碎流程的原因和作用	20s	

击即可解锁更多内容，此部分极大地扩充了沙盘的展示内容，拓展了展示的广度。

在动画大纲明确之后，可以进行脚本撰写与故事板创作。脚本需要对每一个分镜头进行描述，并配合相关镜头进行示意（图5-56），以供动画制作者明确制作意图，将专业的采矿知识转变为可以理解的视觉符号。然后，可以投入动画样片制作。

序号	画面示意	字幕/解说	时间
第一章　矿石流动画50秒左右			
1.	中深孔凿岩及装药	有配音	10秒
分镜头描述	一条采矿巷道先亮了起来，巷道中部有一台凿岩机正在进行中深孔凿岩，从最左侧巷道顶部的矿体中布置扇形炮孔（白色），很快布满了整个巷道。随后用装药器装入雷管，已装填雷管的炮孔用另一种颜色（红色）来表示	车辆移动声、凿岩声、装填雷管的声音	

图5-56　分镜头设计

（五）细化设计与技术实现

交互式立体沙盘原理说明。本方案通过投影＋物理沙盘来实现。当投影关闭时，呈现出传统沙盘的展示效果。当投影打开时，在传统沙盘的基础上添加了以动态为主的各种多媒体声光手段，让沙盘"活"起来，展示生动的矿山生产图景。交互式立体沙盘的动画投影部分，根据沙盘的制作模型，结合确切的巷道尺寸制作动画。

原理说明：

1.实体沙盘模型：交互式立体沙盘的物理沙盘部分，根据需要分为地上与地下两部分，地上部分的建筑由模型搭建，地下部分还原矿坑的颜色，挖出巷道，留出投影区域。

2.投影机：将动画内容投射到沙盘模型上。投影机数量根据实际需求确定。

3.音响：影片的播放需要音响系统来支持。

4.无线接收器：能够接收设备发出的信号。

5.控制系统：管理播放内容，发出交互指令，让播放内容能够按照需求进行演示。

6.Ipad：写入中控程序，只需要手指点击，就可以实现交互。

交互式立体沙盘模型制作。此时，需要明确哪些部分由动画来投影（如机器、车辆），哪些由物理沙盘来呈现（如巷道、矿坑、地面建筑等）。对沙盘建模，明确每个巷道的尺寸（图5-57），并投入制作，效果如图5-58所示。

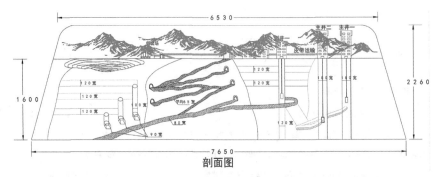

图 5-57 沙盘模型尺寸图标注

图 5-58 沙盘完工图

交互式立体沙盘编程与现场调试。投影、动画与沙盘的结合，需要在2个软件下实现。首先是融合拼接软件（图5-59），该软件主要实现两个功能：一是融合，将两个投影显示的动画融合为一体；二是校正，将长方形的投影界面校正为梯形，让投影区域符合沙盘的形状。

图 5-59 融合拼接软件图标及校正过程

其次是交互控制系统软件，将交互操作写入控制系统，当平板电脑（控制系统）发出控制指令时，投影将在沙盘指定区域播放特定影片（图5-60至图5-62）。

图 5-60 交互控制系统
软件界面及程序编写

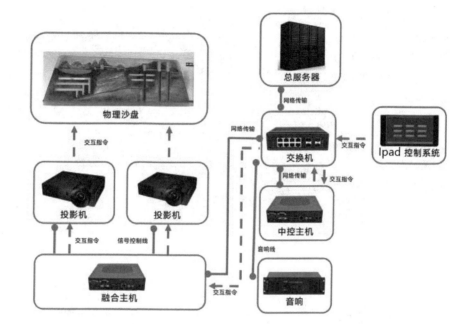

图 5-61 交互控制
系统拓扑图

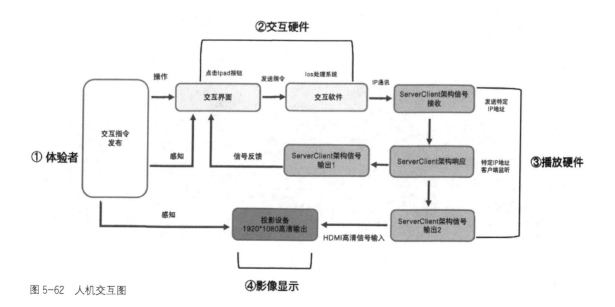

图 5-62 人机交互图

（六）效果图及现场图（图5-63至图5-65）

图5-63 动画视频

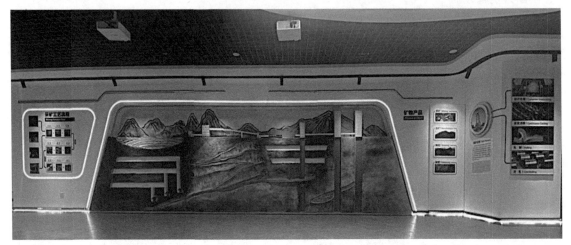

图5-64 静态效果

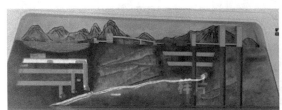

图5-65 播放动态效果

二、火箭模拟发射交互装置——文昌航天超算中心展示馆

（一）项目基本情况

项目地：海南省文昌市。

建设背景：2017 年，徐匡迪、孙家栋等院士和专家联合署名向中央提出建设海南文昌国际航天城的建议，并谋划文昌航天超算中心作为支撑文昌国际航天城建设、发展、创新的基础设施。[1] 海南深入贯彻落实习近平总书记"4•13"重要讲话和中央 12 号文件精神，加快建设具有世界影响力的中国特色自由贸易港，扎实推进文昌国际航天城建设。文昌航天超算中心就是在这个大背景下，在文昌国际航天城起步区（海南自贸港先行先试的 11 个重点园区之一）建设的首个智能化数字化城市的新基建项目。

展厅面积：1300m^2。

（二）设计调研

在调研过程中，项目组了解到展厅互动性的需求，决定设置一个互动游戏，模拟火箭发射现场，作为展厅的序曲，点燃体验者的情绪。在对周边环境深入考察的基础上，项目组分析了当地的特色元素，提取设计颜色、设计元素、设计造型，得出科技、简洁、庄重的总体设计定位，推导出色彩色调，提出灯光气氛、材料质感等方面的倾向，绘制设计草图和示意图，制作过程方案（图 5-66、图 5-67）。

图 5-66　设计元素提取
（a、b、c、d）

1　信息由文昌航天超算中心提供（作者注）。

主色彩模式：**蓝色**

C56 M76 Y95 K30
R105 G62 B34

C93 M76 Y0 K0
R12 G69 B185

C45 M65 Y95 K5
R155 G102 B45

辅助色彩：**色彩组合模式A**

色彩组合模式B

基础色调：**灰色到白色的运用**

图 5-67　色彩设计推导

（三）设计选题

项目组在形式上选择了柱形屏＋飘带屏的形式来展示火箭发射过程，在内容上决定使用 3 套影片系统（图 5-68），其中一套为交互游戏，将用数字技术模拟还原真实的火箭发射现场，通过有趣、富有逻辑的情境交互形式，安排剧情，带动情绪；将体验者带入火箭发射现场紧张的氛围中，带给观众震撼人心的视听体验，令人印象深刻。

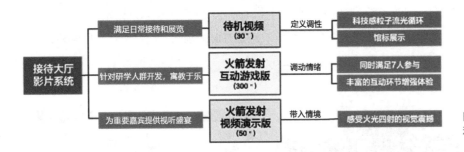

图 5-68　影片片源系统规划

为了达到紧张真实的交互体验效果，项目组在游戏脚本设计中设置角色、剧情，增强每个体验者的使命感，通过多数据源实时数据采集渲染技术＋画面动态 AI 合成技术，打造一个高参与度的交互游戏平台。

项目组将执行步骤确定为资料收集、脚本信息架构、交互程序开发、音乐设计、特效合成、测试运营等流程，将视频分辨率设置为透明屏立柱 3328×2176，环形飘带 8000×550，将播放时长设置为 30s 待机 +300s 互动体验游戏 +50s 视频演示。

（四）脚本策划与故事板

影片被确定为 3 个主题，即发射准备、点火发射、卫星入轨，每个阶

段细分为 3~4 个子流程，并列出脚本大纲（图 5-69）。

主 题	内 容	时间规划	描 述
发射准备	火箭吊装固定，固定在发射架上 1. 设置 7 名角色：分配角色卡，共同执行火箭发射任务 2. 5 分钟倒计时：东风向 0 号下达搜集准备情况的任务，1 ~ 4 号回复准备情况 3. 认证控制台按钮，确认情况时使用 4. 3 分钟倒计时：0 号再次发布准备任务，1 ~ 4 号回复准备情况	120s	前篇：模拟火箭发射现场准备情况，通过汇报准备情况和确认按钮，将体验者迅速带入紧张气氛
点火发射	塔架打开，火箭点火，拔地而起，浓烟飞腾 1. 加注燃料：东风发布燃料加注指令 2. 1 分钟准备：0 ~ 4 号再次确认准备情况 3. 倒计时，5 号按下按钮，火箭发射	60s	中篇：倒计时渲染气氛，扣人心弦，让观众更有带入感，进一步拉近观众与文昌航天超算中心的心理距离
卫星入轨	火箭星箭分离，卫星进入预定轨道 1. 送入轨道，星箭分离：完成程序转弯、助推器分离、一二级分体、整流罩分离、星箭分离、太阳能电池板打开等操作 2. 汇报发射结果：0 号呼叫北京 3. 宣布发射成功：东风汇报发射情况	120s	尾篇：火箭发射成功，卫星进入轨道，汇报发射结果，让游戏更加逼真，让体验者加深印象

图 5-69　脚本大纲

　　在与委托方进一步的沟通中，为了让体验者更快理解游戏、代入游戏、获得更好的体验感，项目组决定在游戏正式启动前，对体验者进行游戏规则和流程培训，主要包括角色分配与介绍以及操作台的使用规则（图 5-70）。因此，游戏的结构与时长安排有所调整，游戏被确定为 2 大环节，分别是启动游戏环节和正式游戏环节。启动游戏环节是指游戏之前通过系统语音的方式发布本次发射任务和游戏规则，时间为 100s。正式游戏环节又分为模拟火箭发射倒计时 150s 和火箭升空、星箭分离、卫星入轨、火箭发射任务完成的 100s 时间。

2. 操作台的使用规则：

（1）台词：操作台中的显示屏将在游戏进行过程中，根据角色发布台词，拿到台词的参与者需要在规定的时间内，将指令对话流利清晰的表达出来；过时系统可等待。

（2）操作台按钮：当操作台按钮闪烁时，代表游戏环节进程的确认，各角色的观众，需要在在规定的时间内按下按钮响应；过时系统可等待。

（3）火箭发射点火倒计时：参与者需观看根据现场大屏倒计时，听 0 号测发指挥员的口令，同时按下操作台按钮，共同完成火箭的点火环节，过时系统可等待。

（4）在游戏结束时系统根据参与者在游戏过程中的完成度，在界面上给出评判：

1. 😊很棒！你已经成为一名优秀的航天指挥员！

2. 😊加油！你离成为一名优秀的航天指挥员就差一步了！

图 5-70　操作台的使用规则试举例

　　然后，项目组开始脚本撰写与故事板制作，将每一个镜头的画面、所需配音的文字都清楚地描述出来（图 5-71），就脚本内容与委托方进行沟通与调整，确认无误后开始投入制作。

准备发射阶段，天色渐暗，云彩流动。火箭已经吊装、固定在发射架上。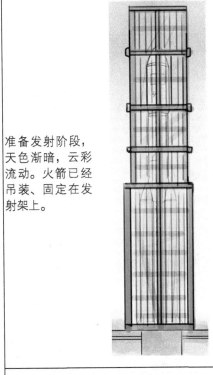	系统主持人： 大家好！欢迎各位来到文昌航天超算中心指挥部。 请各部门指挥员准备就位，游戏过程中将根据角色在操作台上发布台词，请拿到台词的指挥员将指令流利清晰地表达出来； 操作台按钮频闪，代表游戏环节的进程确认，请配合操作按键； 现在，我们的火箭发射即将进入3min倒计时。	100s
系统主持人：各部门注意，现在对控制台按钮进行认证！此时操作台按钮频闪，7名指挥员"认证通过"则熄灭。		10s
火箭塔架从上往下，三节发射塔架缓慢打开向后翻折。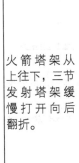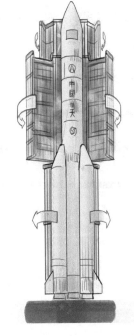	嘟嘟嘟······ 系统主持人：各号注意！搜集3min准备情况。 东风：0号，全区3min准备，接下来将由你来发布指令任务。 0号：收到！我是0号！全区各号3min准备。 1号：收到！按钮确认！系统语音：3min准备完毕。火箭助推动力系统正常。 2号：收到！按钮确认！系统语音：3min准备完毕。地面检测正常。 3号：收到！按钮确认！系统语音：3min准备完毕。遥感监测正常。	25s

图 5-71　脚本与故事板

现场滴滴滴 滴滴滴，警笛声响起！		20s
火箭两侧黄色水平杆打开，等待点火。 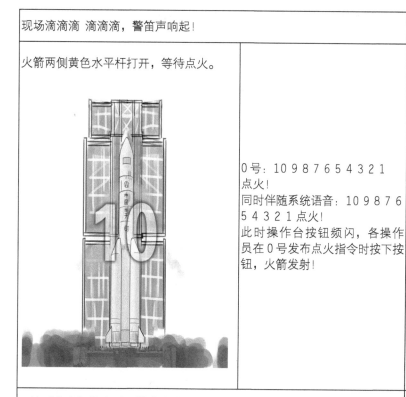	0号：10 9 8 7 6 5 4 3 2 1 点火！ 同时伴随系统语音：1 0 9 8 7 6 5 4 3 2 1点火！ 此时操作台按钮频闪，各操作 员在 0 号发布点火指令时按下按 钮，火箭发射！	10s
下达"点火"指令后，推进器喷出火焰。 火箭拔地而起、四周浓烟飞腾、火光冲天，报告厅内环形屏幕上火焰和气体 升腾；火箭冲上天际。 		20s

图 5-71　脚本与故事板
（续）

（五）细化设计与技术实现

　　在细化设计阶段，影片的交互逻辑被明确下来。交互主要发生在正式
游戏环节中的模拟火箭发射倒计时的 150s 内，在这一阶段中，火箭发射
的每一个重要流程都需要在体验者交互行为的支持下进行，如未完成交

互，系统默认等待。游戏结束后，系统将根据体验者的完成程度进行反馈（图 5-72）。

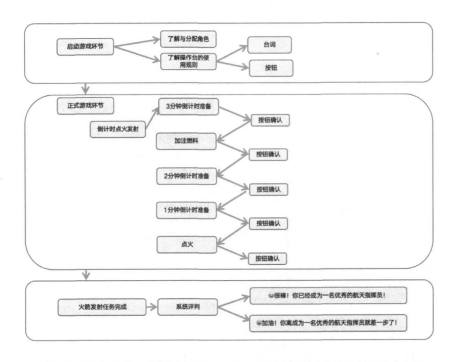

图 5-72　交互逻辑

为了还原真实的火箭发射现场，项目组还需要对音频进行精心制作。需要在高配置录音控制室中完成音频的处理工作，高低音频将分组处理，进行多声道音频融合，还需根据特殊音效进行定制创作，利用 AE 特效模拟烟雾、火光真实效果，此外还需要 Java 交互程序开发，才可以在现场打造立体震撼的听觉体验空间，还原火箭发射现场巨大的轰鸣声（图 5-73）。

图 5-73　声音处理

（六）发射效果图及展厅效果图

火箭发射效果图及展厅效果图，如图 5-74、图 5-75 所示。

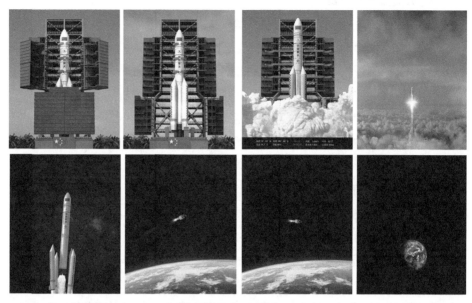

图 5-74　发射
效果图

图 5-75　展厅
效果图

三、Kinect 交互机器人——香河机器人产业园展厅

（一）项目基本情况

项目地：河北省廊坊市香河县香河机器人产业园展厅。

建设目的：香河机器人产业园展厅是产业园的重要对外形象展示工程，是展示香河机器人产业发展规划的重要窗口，同时还兼有招商引资、接待等功能。展厅共 3 层，1 层为需要布展的展厅，展厅面积约 500m²。利用 VR 漫游技术，项目组创建出模拟东工业区内明星企业的内部环境，使参观者以亲身体验、内部漫游的方式去了解生产流程、经营范围等。

（二）设计调研

项目组在调研过程中，了解到委托方有展现机器人交互的需求。进行场地分析和受众人群分析后发现，由于香河城市规划展示中心是一座城市的综合性展馆，它是参观者了解香河城市的窗口，机器人产业园展厅只作为香河产业新城中的一个篇章，且展示区域有限；它的展示对象主要为领导、客户以及当地市民。作为一个园区的主题性展厅，它有着特定的受众人群。

此外，考虑设计风格定位。香河机器人产业园展厅作为一个独立展馆，在设计风格上，除秉承简洁大气的包豪斯设计风格之外，我们将更加考虑机器人产业的自身特色，结合机器人元素，打造一座专属于机器人产业园的智慧体验展厅和交流平台。

然后，进行交互机器人调研，了解常见的交互机器人的外形设计，提出设计构想和过程方案（图 5-76 ）。

图 5-76　交互机器人外形调研

（三）设计选题

项目组选择了 Kinect 交互机器人。Kinect 交互机器人具备深度检测、骨骼跟踪、人脸识别、语音识别等功能，可以捕捉用户的语音、动作、表情、手势等多模态信息，对这些信息进行理解并作出反馈，通过语音、文

字、动作等实现与用户的互动。

（四）脚本策划与故事板

Kinect 动作交互机器人，当参观者在引导员的提示下向展厅最后的虚拟机器人挥手告别时，机器人也挥动手臂做出相同的姿势向参观者告别。

（五）细化设计与技术实现

交互机器人施工原理。人机接触交互系统是智能机器人等各种智能机器的重要组成部分（图 5-77）。人通过接触交互来感知机器系统的信息并进行操作，智能机器又通过接触交互系统来感知环境并对之进行操作，最终实现人与环境的和谐自然交互，使人的智能和技巧能通过接触交互系统融入智能机器中。传感器是实现自动检测和自动控制的首要环节，它的特点包括微型化、数字化、智能化、多功能化、系统化、网络化。传感器的存在和发展让装置作品仿佛有了触觉、味觉和嗅觉，让作品慢慢变得"活"了起来。

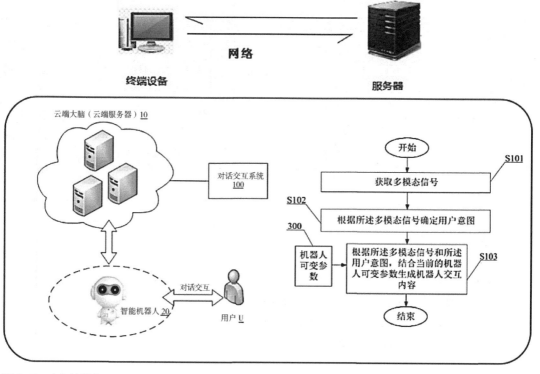

图 5-77　人机接触交互系统拓扑图

```
// Retrieve Language Attribute (Hexadecimal Value;Kinect Support)
// Kinect for Windows SDK 2.0 Language Packs http://www.microsoft.com/en-us/download/
details.aspx?id=43662
// L"Language=409;Kinect=True" ... English | United States (MSKinectLangPack_enUS.msi)
// L"Language=411;Kinect=True" ... Japanese | Japan (MSKinectLangPack_jaJP.msi)
// Other Languages Hexadecimal Value, Please see here https://msdn.microsoft.com/en-us/library/
hh378476(v=office.14).aspx
std::wstring attribute;
if( language == "de-DE" ){
    attribute = L"Language=C07;Kinect=True";
}
else if( language == "en-AU" ){
    attribute = L"Language=C09;Kinect=True";
}
else if( language == "en-CA" ){
    attribute = L"Language=1009;Kinect=True";
}
else if( language == "en-GB" ){
    attribute = L"Language=809;Kinect=True";
}
else if( language == "en-IE" ){
    attribute = L"Language=1809;Kinect=True";
}
else if( language == "en-NZ" ){
    attribute = L"Language=1409;Kinect=True";
}
else if( language == "en-US" ){
    attribute = L"Language=409;Kinect=True";
```

图 5-78 交互机器人
程序代码

（六）效果图及实际完成图（图 5-79）

图 5-79 左：效果图，
右：实际完成图

本节习题

1. 展示空间中应用交互装置可以起到怎样的效果？

2. 交互式立体沙盘的原理是什么？如何实现交互？

3. 什么是数字沙盘？它与传统沙盘相比有何特点？

第五节　国外交互装置案例分析

一、"光之蒙古包"——2017 年世博会英国馆

（一）项目背景说明

英国馆由阿西夫·汗（Asif Khan）领导的英国团队设计。

受 2017 年哈萨克斯坦阿斯塔纳世博会主题"未来能源"的启发，英国馆探索了能源的起源。从宇宙的诞生开始，带领观众踏上从太阳到地球景观、气候、人类文明的能源之旅，以及英国在能源可持续开发方面的创新举措。英国馆提供了由电影、技术、声音和计算机生成动画实现的多感官体验。[1]

委托人：Auditoire Paris。

品牌：2017 年阿斯塔纳世博会英国馆。

艺术家：Asif Khan，IIAtelier 10。[2]

服务：技术规划、原型、系统开发、软件开发、系统集成、流程管理、机械开发、操作、交互设计。

照片和视频素材：Iñigo Bujedo Aguirre and iart。

奖项：2018 年 AVER 最佳供应商服务、银奖。

（二）项目主题策划

英国馆试图通过能量把宇宙的故事串联起来。展馆提出了一个值得深思的问题：如果我们意识到自己从一开始就是与万物相互连接的能量，这种观念将如何影响我们对能量的认知呢？

外围的全景图选取自著名的地标和活动，通过三联画的动画形式来展示英国能源的过去、现在和未来，通过虚拟的白天和黑夜捕捉太阳、地球及其气候之间的关系。

中心结构灵感来自蒙古包，代表了人类文明与环境之间的联系。它的透明辐条通过观众的触摸改变光照度，进而影响三联画的景观与"天气"。音乐家布莱恩·伊诺（Brian Eno）的原创配乐与这段参观旅程同步展开。

1　相关视频：https://vimeo.com/232690383.

2　https://www.asif-khan.com/project/uk-pavilion-2017/.

不同于传统展馆入口和出口的单一路径，它将观众融入连续的、层次丰富的展馆之中，增强沉浸感。

（三）项目技术分析

该展馆面积为 2200m²。中心是一个 360° 全景屏幕，由 22 个投影组成，60m 长，40000 像素宽。蒙古包则由 200 个亚克力径向辐条制成，每个辐条底部装有电容式传感器和发光二极管。[1]

（四）安装过程及效果图（图 5-80、图 5-81）

图 5-80　安装过程

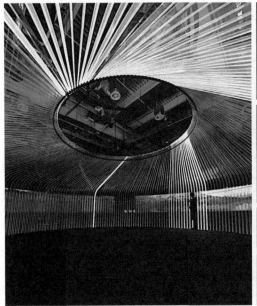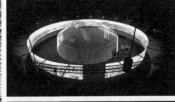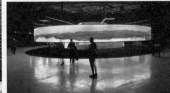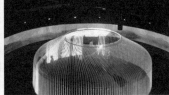

图 5-81　效果图

1　https://iart.ch/en/work/british-pavilion-expo-2017.

二、《光之花园》——法国—卡塔尔文化年的多媒体波斯地毯

（一）项目背景说明

交互装置《光之花园》（*Jardin de lumière*）作为 2020 法国—卡塔尔文化年的一部分，由卡塔尔博物馆邀请巴黎"你好交互实验室"（bonjour Interactive Lab）与卡塔尔艺术家加达·阿尔·卡特（Ghada Al Khater）合作完成，在巴黎举办的 24 小时国际艺术和文化节"白夜行"（Nuit Blanche）上展出，于巴黎市中心香榭丽舍大街沿线邀请观众参与。

委托人：Auditoire Paris。

品牌：卡塔尔博物馆 / 法国—卡塔尔文化年。

艺术家：Ghada Al Khater & Bonjour 实验室。[1]

服务：艺术监督，实时软件开发，声音设计。

3D 设计：泻湖工作室，Florian Coppier。

A/V 支持：Fosphor。

摄影：Stephane Aït Ouarab，Julya Baisson。

奖项：2021 年欧洲设计奖、银奖。[2]

（二）项目主题策划

"白夜行 2020"的主题元素是"自然在城市中的复苏""白日梦"与"旅行"，设计原则是"漫游（wandering）"。艺术家卡特提出以卡塔尔文化和纺织历史作为项目的展示内容，设计人员参考"白夜行 2020"的相关元素，决定从波斯地毯入手来展示卡塔尔的历史与美学，波斯地毯以其丰富的文化历史和高超的手工艺编织技艺，历来深受人们的喜爱。地毯上的一系列植物和动物图案，体现了它古老的历史。"你好交互实验室"通过动画技术将该想法成功实现。

（三）项目技术分析

装置采用多感官交互的方式，让动植物形象在观众的脚步下栩栩如生地呈现，让观众沉浸在自然与当地传统之间的视觉、听觉和嗅觉氛围中。设计师对地毯上的图案进行研究，从卡塔尔挑选了典型的植物和动物并逐个建模，当观众在地毯上行走时，自然界的元素（植物和动物）在地毯表

1　https://www.bonjour-lab.com/projects/jardin-de-lumiere/.

2　相关视频：https://youtu.be/YNORLTys4r8.

面浮现。设计师不仅希望观众享受体验，也希望观众享受氛围，试图营造一种此地毯将通往卡塔尔的感觉。很多人在这里静静地观赏，听着让人仿佛身临其境的声音，呼吸着取自卡塔尔的典型气味。如图5-82、图5-83所示。

图 5-82　位置图

图 5-83　动画设计

声音对于沉浸感的营造非常重要。观众可以听到卡塔尔传统歌曲 Fjiri，脉动的电子辅音使观众沉浸其中。设计者把收集到的自然的声音和传统卡塔尔的声音元素融合在一起，共同营造现场的声音环境：在第一幕中交替出现遐想和旅行的环境，在第二幕中又加入了自然沉浸的环境。[1]

地毯通过激光屏障来探测人们的动作，然后通过交叉视频投影（以尽可能消除阴影）来完成图案的舒展与收缩。在非常短的距离内使用交叉视频投影会比使用 LED 的呈现效果更加柔和。激光雷达解决方案的所有位置数据都通过 OSC 消息发送到实时软件，其中计算着色器专用于创建位置图，呈现观众入场和离开的路径，并在数据库中读取动植物实例并将其动画化。

为了让动植物栩栩如生，泻湖工作室（Lagoon Studio）负责动画制作，他们将每个动画导出到顶点动画纹理[2]（VAT）。顶点动画纹理允许设计师将所有植物生长动画和动物行走循环动画安装到各种纹理中。然后，这些纹理由自定义着色器读取，由 GPU 还原出每一帧的动画。这个过程允许团队在没有任何 CPU 过度使用的情况下模拟大量元素，以创建 4K+ 动植物图案地面。

1　https://www.stirworld.com/see-features-immersive-jardin-de-lumiere-at-nuit-blanche-creates-a-polysensorial-experience.

2　顶点动画纹理（Vertex Aniamtion Texture），或称顶点动画贴图，即一张存储着顶点动画数据的贴图。

（四）作品效果展示（图 5-84 至图 5-86）

图 5-84　平面图

图 5-85　交互效果
连续图

图 5-86　现场图

三、《耳语》——2014 年欧洲设计大奖·数字类金奖

（一）项目背景说明

基于协作和开放的方法，《耳语》（Murmur）作品创作团队从 2013 年初建设该项目，从视觉设计、对象设计、声音设计和编程四个角度展开。《耳语》揭示了声波的运动并将其具体化。该项目通过在体验者和墙壁、物理世界和虚拟世界之间建立一座发光的桥梁来揭示速度、空间和时间的概念。[1]

艺术家：CHEVALVERT、2Roqs、Polygraphik、Splank。[2]

奖项：2014 年欧洲设计大奖·数字类金奖。

（二）项目主题策划

从声音到光，与墙壁交谈。《耳语》是一种建筑假体，在墙壁上连接了一个以希腊神话中"回音壁"（Echo Chamber）为灵感的设备，使人和墙壁之间能够进行交流。该装置模拟声波的运动，学习海浪的位移方式来呈现声波，在体验者和墙面之间产生了一种非常规的对话。

（三）项目技术分析

以运动为重点，将声波转化为光波，是《耳语》装置的关键技术。该项目基于开放源码技术（硬件和软件）来构建，是一个使用 C++ 语言和 Openframeworks 来实现的应用程序。这个应用程序可以控制整个装置，包括 LED 和视频投影。

该装置在安装时有以下需求：①昏暗的室内空间；②视频投影墙（至少需要 4m×4m 的尺寸）；③房间能够放置剥落式 LED（stripLED，5m 长）和视频投影仪，有足够的宽度和高度，可以在整个墙上投影而不产生阴影；④ 220V 电力输入。

安装时，需要由客户提供：①视频投影系统；②视频投影墙；③音响系统；④基座；⑤与公共团队的协调、保险、安全；⑥通过以太网电缆连接电脑的互联网。

由《耳语》团队提供：①《耳语》硬件；②《耳语》软件；③用于《耳语》本地网络的路由器和以太网电缆，作品原理及设备示意图如图5-87、图 5-88 所示。

1　相关视频：https://vimeo.com/67242728.
2　https://www.chevalvert.fr/fr/projects/murmur.

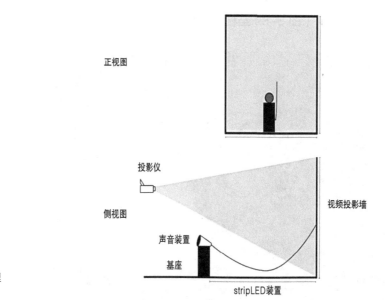

图 5-87 《耳语》原理
及设备示意图之一

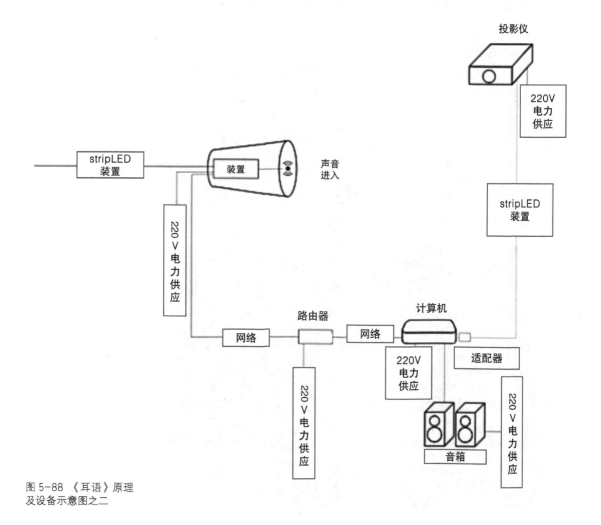

图 5-88 《耳语》原理
及设备示意图之二

（四）效果图展示（图 5-89 至图 5-91）

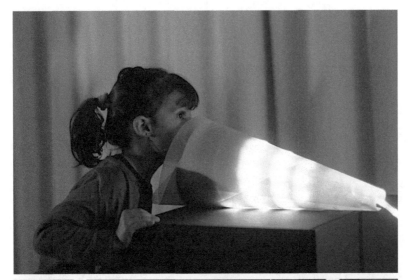

图 5-89 《耳语》交互
效果图之一

图 5-90 《耳语》交互
效果图之二

图 5-91 《耳语》交互
效果图之三

四、《GS 文件摄影》——2015 年巴塞尔国际钟表珠宝展

（一）项目背景说明

艺术家松尾高宏的朗讯设计工作室（LUCENT），擅长将"光""空间""人""交互"与各种技术和美的表达方式相融合，设计出具有情感和审美表现力的灯光装置。他的作品致力于表达他对自然世界的现象和规律的观察、对光的想象和微妙表达以及对情感与技术的结合等。

委托人：Seiko Watch Corporation。[1]

参展：2015 年巴塞尔国际钟表珠宝展。

艺术家：朗讯设计工作室。[2]

（二）项目主题策划

《GS 文件摄影》是一种参与式装置，采用纸质移动设备和投影为整个展览空间着色。当观众翻动手边的相册，空间中会出现部分手表和纪实活动的照片。随着页面的翻动，纸上的照片会发生交互变化。随着音乐的播放，单张照片像马赛克一样被分割，随机出现在不同的纸上。

（三）效果图、细节图展示（图 5-92 至图 5-95）

图 5-92　效果图之一

1　相关视频：https://youtu.be/Yflrd2xb8nc.

2　https://www.lucent-design.co.jp/artworks/grand-seiko-papers-photography/.

图 5-93　效果图之二

图 5-94　细节图之一

图 5-95　细节图之二

五、《我们都是由光组成的》——国际最佳互动艺术奖

（一）项目背景说明

马雅·佩特里奇（Maja Petric）是一位创作沉浸式装置和动态雕塑的艺术家，她试图唤起人们对于大自然的崇敬感。她认为自然是使人们与环境、与他人联系起来的纽带，对自然的表达既能吸引广泛受众来参观，也可以让人们在更加广阔并且万物相互关联的宇宙中认识到更伟大的事物，并与这些宏大的事物关联在一起。她的方法是受到创新、科学和技术驱动的，她将光、声和人工智能、计算机视觉和机器人等尖端技术相结合，探索出拓展艺术体验的多媒体装置。她探索了艺术家手中的科学和技术如何成为人们体验新情感的工具。

《我们都是由光组成的》（We are All Made of Light）是一个沉浸式的艺术装置，该装置利用交互式光、空间声音和人工智能来创建人们在展览空间中的视听轨迹，将其与过去、现在的其他参观者的足迹相结合。视听内容旨在唤起一种时空幻灭的感觉，在那里人们只能体验到广阔而互联的宇宙的光和声音。[1]

地点：Wonderspaces，美国巡演；Farol Santander，巴西圣保罗。

艺术家：Maja Petric 工作室。[2]

软件：Mihai Jalobeanu。

声音：Marcin Paczkowski，James Wenlock。

奖项：国际最佳互动艺术奖·Lumen 艺术与技术奖。

（二）项目主题策划

这件作品利用定制的人工智能、交互式灯光和空间声音来模拟一个"星座"，在这个"星座"中，每个人都成为其中的一颗"星星"。当观众在"星空"中穿行时，光线会被挤压成他们的形状，在星空中留下他们存在的光迹。一旦观众离开，他们的光迹就会留在"星座"中，并被添加到其他人留下的轨迹集合中，这标志着每个曾经参与其中的人的存在。每次新的访问都会使光迹数量增加，以此反映了该空间不断丰富的历史。每个访问该空间的人都沉浸在充满光的"星空"中。随着时间的推移，展览空间成为人们存在的档案，以及我们过去和现在如何与他人联系的证据。这种体

1　相关视频：https://vimeo.com/413739771；https://vimeo.com/313413541.

2　https://www.majapetric.com/waamol3.

验提高了观众对他们共存于同一个时空并留下痕迹的认识。

人工智能驱动的系统被编程为识别空间中的人，检测他们的身体，记录他们的轮廓，并将他们以星星的形状投射回空间。系统会根据人们的空间活动，不断改变所显示内容的形态，构建永远不会重复的体验。

（三）项目技术分析

《我们都是由光组成的》的技术系统是与计算机科学家米哈伊·贾洛贝亚努（Mihai Jalobeanu）合作开发的。它通过算法影响叙事的演变，使受众的体验不断变化。每个剪影都将在以后重新出现，并与空间中的实时出现的人相联系。投影轮廓的选择、位置和时间会根据检测到的人在空间中的行为而变化。

空间化的声音组合是由马辛·帕茨考斯基（Marcin Paczkowski）开发的，以配合交互式视觉体验。和视觉内容一样，它也是通过算法创建的，可以不断进化。艺术家将光的体验与人工智能、计算机视觉和空间声音等新技术相结合，使人们通过五感来认知和体验空间，如图5-96所示。

图5-96　交互过程

（四）效果图（图 5-97 至图 5-98）

图 5-97　效果图之一

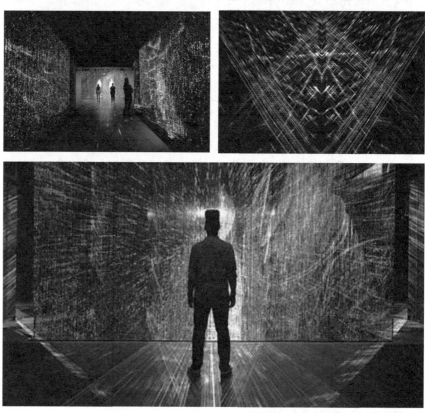

图 5-98　效果图之二

六、《充满敬畏》——NFT[1] 纺织交互艺术作品

（一）项目背景说明

马林·波贝克·塔达阿（Malin Bobeck Tadaa），瑞典纺织艺术家，她凭借自行开发的将 LED、传感器和电子设备编织到织物中的方法，创作了一系列独一无二的艺术品，屡获殊荣。光纤使她的艺术兼具可视性和可触性，体验者不仅可以欣赏她的艺术，还会成为她的装置的一部分。

"充满"（Imbued）系列是世界上最早的真正的混合式 NFT 艺术品之一，是包括 7 件光纤纺织品的一系列实物艺术品，通过无线网络实时连接到区块链中。每件艺术品与 100 个 NFT 连接，控制器将依据 NFT 的实时数据改变交互装置实体的视觉外观。[2]

艺术家：Malin Bobeck Tadaa。[3]

（二）项目主题策划

《充满敬畏》（Imbued with Awe）是"充满"系列中的第二幅。这件艺术品的灵感来自瑞典语"Åkdyna"，后者是一种放在载人去教堂的马车上的枕头。这种对纺织品的仪式化的使用方式，将纺织品与神圣联系起来。《充满敬畏》代表着神圣，它向人们发出邀请，我们接触它的时候似乎也与神圣建立了联系。

（三）项目技术分析

艺术品由定制编织的纺织品织成，这些纺织品采用传统技术，将传统材料与光纤线交织在一起，点亮并创造出织物表面的错综复杂的颜色图案。

这件艺术品是一件圆形雕塑，直径为 135cm。它由艺术家开发的定制机器制成。材料是棉、雪尼尔和光纤。灯光由微控制器控制的 250 个 LED 产生，可以回应人们对它的触摸。

1　存储在以太坊区块链上的数字代币。

2　相关视频：https://vimeo.com/708209816.

3　https://www.malinbobeck.se/portfolio/imbued-with-awe/.

（四）效果图（图 5-99 至图 5-101）

图 5-99 效果图之一

图 5-100 效果图之二

图 5-101 效果图之三

七、《可口可乐瀑布》——实时生成的数字音乐瀑布

（一）项目背景说明

《可口可乐瀑布》是一个约 15.85m 高的装置，带给观众交互式感官体验，它逼真的效果甚至会让体验者惊讶于自己身上没有沾到一滴水，并且迫切想要品尝可口可乐。该展览在厄瓜多尔基多的埃尔康达多（El Condado）购物中心展出。[1]

品牌：可口可乐。

艺术家：Nexus Studios。[2]

（二）项目主题策划

体验者站在面向屏幕的中心区域内，他们的动作会被装置捕捉，并在垂直流的负空间中反射回屏幕，水将从身体投影的两边奔流而下。

装置刚开始与人交互时，水流的颜色较为柔和，但随着交互的增多，水流的颜色将变得鲜艳。体验者通过做出不同的姿势，可以有效地控制瀑布的呈现效果。例如，一群人手牵着手围成一圈，水流会聚集，音量会增加，并将完全填满屏幕的上半部分。当人们松手时，水会像洪流一样倾泻而下。

该装置采用了当时最先进的声音技术。受到密歇根州巴克河鼓声（bark river drumming）的启发，装置通过一系列打击乐和飞溅声构建了富有层次的声音效果，并随着体验者的动作实时响应。视觉与听觉效果相结合，营造出宛如瀑布的场景，其设计过程如图 5-102 至图 5-104 所示。

（三）项目技术分析

《可口可乐瀑布》具有真正的瀑布的规模，并模拟了真实瀑布飞流直下的效果。这项由 NIA 开发的技术允许实时生成 3D 图像，来模拟水流在体验者眼前流下的样子。形状变化的水在落下时，有着梦幻的色彩，激发人们对于可口可乐的渴望。

1　相关视频：https://vimeo.com/36793066.

2　https://nexusstudios.com/work/cascada/.

图 5-102　设计过程之一

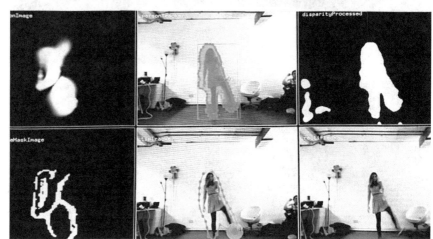

图 5-103　设计过程之二

图 5-104　设计过程之三

（四）效果图（图 5-105 至图 5-106）

图 5-105　效果图之一

图 5-106　效果图之二

八、《渗透互动舞台》——2012 年伦敦设计博物馆展

（一）项目背景说明

　　阿利克·利维（Arik Levy）的《渗透互动舞台》（*Osmosis Interactive Arena*）装置融合了互动视觉元素，在伦敦设计博物馆展出。该装置利用体验者的身体动作来改变计算机生成的水晶形状。利维的灵感来自"大师级珠宝切割师可以预测切割后的石头的形状，但无法预测它与光线的相互作用"这一有趣的现象，他试图在身体运动、眼睛、空间感以及所有对几何

和结构矿物体的影响之间建立一座新的桥梁。[1]

品牌:"数字水晶:伦敦设计博物馆施华洛世奇展览"。

艺术家:Arik Levy。[2]

时间:2012年。

(二)项目简介

利维利用随机动作创造引人注目的视觉效果,让混乱看起来很美。在《渗透互动舞台》中,体验者进入一个黑暗的房间之中,通过移动来影响房间另一端的屏幕,从而产生水晶形变的有趣视觉效果。当体验者伸展手臂或跳到一侧,水晶的造型将会发生不可预知的改变。

(三)现场图与交互效果图(图5-107至图5-109)

图5-107 现场图

图5-108 交互效果图之一(随观众位移而产生钻石形变)

1 相关视频:https://vimeo.com/49594533.

2 https://ariklevy.fr/.

图 5-109　交互效果图之二

九、《打扰我》——互动灯光装置

（一）项目背景说明

《打扰我》（Disturb Me）是一个通过声音媒介将人们与其所处环境联系起来的交互装置。它能够使我们感知到那些经常被我们忽视与遗忘的人与环境的联系。[1]

艺术家：Popcorn Makers。[2]

时间：2008 年。

（二）项目简介

体验者发出的声音，决定了该装置的投影，产生一个短暂的视觉环境。当投影与房间的表面接触时，彩色的光球就会显现出来，然后根据房间内的家具和物理表面改变光球的颜色和下降趋势。此装置试图吸引体验者的注意力，并使房间变得富有生气。

（三）效果图（图 5-110 至图 5-113）

图 5-110　体验者与声音装置互动中

1　相关视频：https://vimeo.com/4313323.

2　http://www.thepopcornmakers.com.

图 5-111 投影的光球
绕过了家具

图 5-112 效果图之一

图 5-113 效果图之二

十、《小盒子》——盒子上的小人

（一）项目背景说明

《小盒子》是一个由 Kinect 驱动的投影映射（视频映射）艺术装置。装置将许多小人投影到木盒子上，每个小人都是可以自由走动的个体。当有观众靠近时，它们就会害怕，并且集体跑动，尽可能远离观众。[1]

艺术家：Bego M. Santiago。

编程：Pavel Karafiát、Andrej Boleslavsky。

合作：CIANT（国际艺术与新技术中心）。

摄影师：Valquire Veljkovic。

时间：2012 年。

音乐：Malvina Reynolds 于 1962 年创作的《小盒子》（*Little Boxes*）。

（二）项目简介

这些迷你的小人会对"高大"的观众产生"恐惧"心理。艺术家为小人创造了几种不同的互动叙事"反应"：在没有观众靠近时他们会闲逛；当有观众靠近小盒子时他们会胆怯地抬起头来，当观众走过时小人们开始尖叫，逃跑。

（三）效果图（图 5-114 至图 5-116）

图 5-114 交互过程图

1 相关视频：https://vimeo.com/64225728.

图 5-115 效果图

图 5-116 细节图

十一、如何制作一面互动墙

（一）项目简介

裸导电（Bare Conductive）是一家设计公司，更是一家互动设备供应商。在公司网站上，详细介绍了应该如何制作一面互动墙，如图 5-117 至图 5-120 所示。[1]

设计者：裸导电公司。[2]

1　相关视频：https://youtu.be/CWAuIGy3Hpc.

2　https://www.bareconductive.com/blogs/resources/create-an-interactive-projection-mapping-installation?_pos=15&_sid=1165d761d&_ss=r.

（二）技术介绍

1. 准备材料（5-117）

台式计算机或笔记本电脑。

矢量图形编辑器，例如 Adobe Illustrator。

乙烯基和乙烯基切割器。

钻头。

螺丝刀。

投影仪。

投影映射软件，例如 MadMapper。

图 5-117　准备材料

2. 建立一个练手的小装置

在正式开始设计之前，可以先查看相关视频，了解大概的知识，做一个小装置来练手。这个小装置需要连接一个或两个传感器，并进行测试。练手操作将帮助学习者熟悉互动墙所需要的交互技术，也帮助学习者练习使用电漆，并学习对传感器进行故障排除，以确保接下来的大型装置能够有效运作。

3. 准备设计并应用模板

需要清楚地了解互动墙的完成状态如何，包括接触点在哪里以及想要投影什么。设计工作很重要，因为触摸点的大小、位置和间距将决定放置电极的位置，以及如何在墙后铺设电缆。每个传感器距离触控板（读取传感器信号的面板）的距离可达 5m，两个最远的传感器之间的最大距离为10m。最多可以有 12 个接触点，但可以有超过 12 个图形。动画可以是想要投影的任何内容。此外，要确保在视频的开头和结尾留下一个空帧。

如果使用模板，可以使用矢量图形编辑器（例如 Adobe Illustrator）设计图形。还可以使用剪影浮雕从乙烯基上切割图形的形状。模板准备好

后，将它们贴在墙的前面。将设计投影到墙上，并将乙烯基放在相应的位置。

4. 连接电极垫并涂上电漆（图 5-118）

连接好乙烯基后，要对电极需要放置的位置进行标示，以便用户与触摸传感器进行交互。这需要创建从墙的正面到背面的连接。该套件带有 12 个机器螺钉，可以通过创建埋头孔创建一个齐平的表面，而后将电极垫拧到墙壁背面的机器螺钉上。

然后要创建两个接近传感器，它们允许用户在不触摸墙面的情况下与墙壁进行交互。在想要交互的位置后方安装传感器，在距离较近的情况下，可以使用铜带来连接。

接下来，可以将电漆涂在墙上。需要使用画笔在模板上涂上电漆，电漆应覆盖并隐藏机器螺钉的头部，在图形（触摸传感器）和背面的电极垫之间建立连接。

图 5-118　涂电漆

5. 连接电极护罩和电极垫（图 5-119）

图 5-119　连接电极护罩和电极垫

现在，用三个螺钉将触控板固定在墙壁底部的某处。在为触控板选择位置时，要牢记两个关键事项：①确保所有屏蔽电缆[1]都能从触控板到达最远的电极板；②将触控板放置在便于连接投影仪的计算机的位置。将触控板连接到墙上后，要将电极护罩连接上触控板。

将每个焊盘和屏蔽电缆使用电缆标记器组标记为触控板的相应电极号，然后使用电缆标记将电极连接到电极垫的电缆中，一端插入屏蔽层，另一端插入电极垫。电缆标记组可以确保电缆不会移动。整理电缆可以避免干扰并且能够帮助排除故障。将松散的电缆卷起来，然后添加电缆管理夹，将屏蔽电缆连接到墙上，并防止它们在墙后过多交叉。

6. 设置触控板

将数字音乐接口[2]通用接口（Midi_interface_generic）连接并固定好后可以将触控板连接到投影仪的计算机。将触控板连接到墙上，将数字音乐通用接口代码上传到板上。确保为触控板选择了正确的设置，包括裸导电触控板。此代码会将 MIDI 消息发送到计算机，因此需要保持触控板与计算机的连接。

7. 在疯狂绘图者（Mad Mapper）中设置视频

打开投影映射软件，如疯狂绘图者。确保计算机没有镜像显示并且投影的显示大于传感器。进入投影映射软件的全屏模式。将第一个视频拖放到工作区中，然后缩放和转换视频以适应传感器。根据自己的喜好移动和缩放视频，检查投影的图像是否与传感器匹配。

将视频的播放设置更改为"将电影播放到循环结束并暂停"。现在，在疯狂绘图者中打开 MIDI 控制设置。选择视频，然后单击"转到开始"按钮，触摸传感器。如果"转到开始"按钮是灰色的，退出 MIDI 模式并再次触摸传感器。重复其他视频和动画。如果传感器未按预期工作，最好使用绘图仪（Grapher）工具可视化传感器。如果依然无法排除问题，检查传感器上的导电油漆[3]，导电油漆不够的话，试试重新涂上导电油漆。

1　屏蔽电缆是使用金属网状编织层把信号线包裹起来的传输线。屏蔽是为了保证在有电磁干扰环境下系统的传输性能。
2　数字音乐接口（Musical Instrument Digital Interface，MIDI），是电子乐器、合成器等演奏设备之间的一种即时通信协议，用于硬件之间的实时演奏数据传递。
3　导电油漆（Electric Paint）是一种无毒水性漆的导电材料，可以在纸质、塑料上画开关按钮、电路以及导电胶。

8. 导电油漆

如果传感器按预期工作，可以密封导电油漆以避免弄脏和开裂。可以在导电油漆上使用刷子刷涂或喷涂丙烯酸清漆。

9. 补充说明

投影映射和交互式墙套件不限于作为画布的墙壁，也可以在物件等 3D 对象上使用。如果使用非接触式传感器，就不用为交互式墙套件钻孔。如果要添加声音，只需将声音添加到视频中。交互式投影映射是一种独特的方式，可以为观众提供自主体验，设计者可以使用有趣或信息丰富的效果进行填充。

（三）交互效果图（图 5-120）

图 5-120　交互效果图

十二、《皮与骨》——增强现实通过骨骼再现动物

（一）项目背景说明

自 1881 年以来，史密森学会国家自然历史博物馆展出了许多骨骼。这些骨骼涵盖了几乎每个主要脊椎动物群体。[1]

开发者：史密森学会国家自然历史博物馆。[2]

时间：2015 年至今。

（二）项目介绍

下载增强现实应用程序"皮肤和骨骼"（适用于苹果设备），比较各式各样的动物的骨骼，看看它们的相似与不同，了解这些动物活着时的模样和移动方式，如图 5-121 至图 5-124 所示。

1　该交互装置操作视频：https://cdnapisec.kaltura.com/index.php/extwidget/preview/partner_id/347381/uiconf_id/43049831/entry_id/1_kbcgfs5g/embed/dynamic.

2　相关信息：https://naturalhistory.si.edu/exhibits/bone-hall.

图 5-121　交互效果图之一

图 5-122　交互效果图之二

图 5-123　交互效果图之三

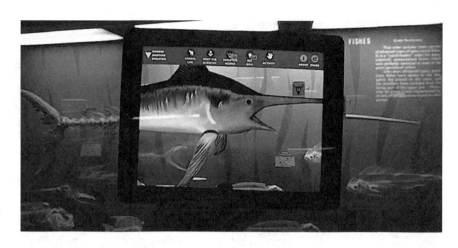

图 5-124 交互效果图
之四

十三、《卡利格兰》——文字互动装置

（一）项目背景说明

菲利普·杜博斯特（Philippe Dubost）是一位居住在加拿大蒙特利尔的法国多学科艺术家。通过光、视频、烟雾和镜子的游戏，他一直在技术研究和艺术创作之间寻求平衡。如今，他试图通过短视频和装置引发意想不到的连接，来融合物理世界和虚拟世界。

菲利普通过塑造一个开放的写作机器，想让每个人都有机会创作自己的诗歌。诗句相互碰撞，然后通过共享生成精美的不可预知的作品。菲利普在围绕物理空间中的诗歌和数字单词进行多次装置实验后，《卡利格兰》（*Caligram*）诞生了。[1]

艺术家：菲利普·杜博斯特。

（二）项目介绍

《卡利格兰》是一个简单的在线工具，也是一件观众可以自己创作发光效果和诗意的装置，是对文字力量和我们情绪表达的致敬。

1 相关视频：http://caligram.art/index-fr.html.

（三）效果图（图 5-125 至图 5-127）

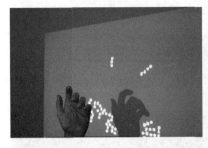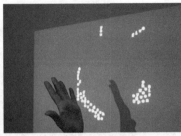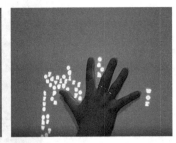

图 5-125　交互效果图之一

图 5-126　交互效果图之二

图 5-127　交互效果图之三

十四、《虚拟指挥》——个人管弦乐团

（一）项目背景说明

维也纳音乐博物馆有一件著名装置《虚拟指挥》，体验者可以通过拿起一根红外指挥棒，控制速度、音量和（在多音轨视频中）不同乐器部分

的重点来指挥屏幕中的维也纳爱乐乐团。[1]

开发者：RWTH 德国亚琛大学媒体计算集团 Jan Borchers, Sebastian Hueber, Adrian Wagner。[2]

时间：2000 年至今。

（二）项目介绍

个人管弦乐队系列项目的目标是将这个有数百年历史的指挥活动改编为数字媒体艺术，以便每位体验者都可以享受指挥世界著名管弦乐队的美妙体验，如图 5-128 至图 5-130 所示。

该项目的主要任务是：

①音乐表达的创新界面；

②手势识别（捕捉体验者的身体动作）；

③手势建模和解释；

④实时交互式音频和视频时间拉伸[3]；

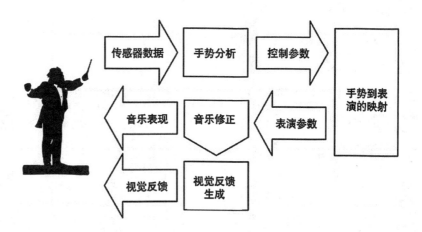

图 5-128 《虚拟指挥》的交互逻辑

工作原理：

你可以拿起电子指挥棒，选择一首乐曲并开始指挥。你指挥的节奏越准确，虚拟的管弦乐队演奏的声音就越大。如果把指挥棒指向某些管弦乐队，他们的声音就会比其他乐队更响亮。指挥得越快，管弦乐队演奏得就越快。

每位体验者都可以在数字音乐架上，从约翰·施特劳斯二世的《多瑙河华尔兹》《安南·波尔卡和奥菲斯四重奏》、莫扎特的《小夜曲》、勃拉姆斯的《匈牙利舞蹈5号》、约翰·施特劳斯一世的《拉德茨基进行曲》等乐曲中选择一曲进行指挥。

在指挥每首作品之前，著名指挥家祖宾·梅塔 (Zubin Mehta) 为体验者提供指挥技巧的指引。虚拟的管弦乐队服从指挥，如果用正确的节奏指挥，他们会回馈以掌声。如果节奏不准，也会解锁隐藏结局。

图 5-129　选择乐曲与曲谱

图 5-130　指挥技巧讲解

（三）效果图（图 5-131 至图 5-132）

图 5-131 交互效果图
之一

图 5-132 交互效果图
之二

十五、《隐形厨房》——2016 年米兰设计周展览和互动现场装置

（一）项目背景说明

　　白色虚空（WHITEvoid）是一家位于柏林的设计和艺术工作室，他们的作品旨在让观众惊叹并与观众建立联系。他们致力于在创新的驱使下将委

托方最疯狂的梦想变成真实的体验。

白色虚空在 2016 年米兰市设计周托尔托纳地区厨房贸易展览会为德国美诺（Miele）公司（高档家用电器制造商）设计并实现了《隐形厨房》（*Invisible Kitchen*）装置。展览带领用户踏上通往未来厨房的激动人心的旅程：数字化将为体验者提供不可思议的烹饪体验。[1]

委托人：德国美诺公司。

品牌：2016 年米兰设计周。

艺术家：白色虚空工作室。[2]

服务：概念与设计。

照片：Christopher Bauder。

视频：Till Beckmann。

奖项：2016 年米兰设计奖提名。

（二）项目主题策划

互动烹饪秀的重点不是单个设备或技术，而是烹饪的过程和烹饪体验本身。美诺公司对未来厨房的愿景是"完全互动"且"知识渊博"，厨房将具有触摸屏表面和不同的功能区域。

《隐形厨房》装置漂浮在体验者上方，他们"亲身体验了从准备到上菜再到清理的简单便利"。准备时，《隐形厨房》将提供有关厨房设备的信息。当食材放置在响应区域时，它会提供建议的食谱，并展示如何制作菜肴。厨房还会提示体验者何时应当补充原料，并提供建议的补充清单。烹饪时，厨房的表面会感应到平底锅或盘子的放置，并自动切换到正确的温度。水和牛奶永远不会沸腾过久，配料的称重永远不会出错。上菜时，厨房会让盘子保持在理想的用餐温度，包括冷饮。

未来的厨房甚至会与体验者用餐环境进行互动。厨房可以自动设置音乐和灯光，为体验者营造合适的用餐氛围。

（三）项目技术分析

拥有 3500 多个装饰元素的巨大光环高高耸立在体验者的上方，位于舞台和表演的中心位置。该装置在玻璃表面上使用了多个投影，与表演厨师进行互动，并与外部装饰环的灯光动画相得益彰。

1　相关视频：https://youtu.be/P12Rq_niAaw.

2　https://www.whitevoid.com/the-invisible-kitchen/.

（四）现场图及交互效果图展示（图5-133至图5-136）

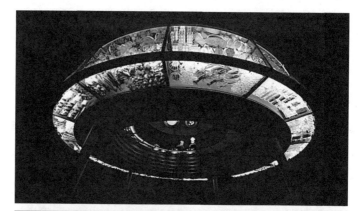

图5-133 现场图之一

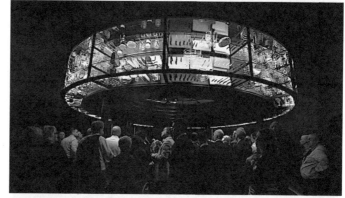

图5-134 现场图之二

图5-135 LED屏幕交互效果之一

图5-136 LED屏幕交互效果之二

本节习题

1.《光之蒙古包》如何实现交互？

2.《光之花园》如何实现交互？

3.《耳语》装置的关键技术是什么？如何实现该技术？

4.《GS 文件摄影》如何实现交互？

5. 设计一个类似于《我们都是由光组成的》的交互装置，需要哪些技术？

6.《可口可乐瀑布》需要哪些技术？

7.《渗透互动舞台》的交互效果如何实现？

8. 如何制作一面互动墙？需要哪些材料？

9.《虚拟指挥》的交互逻辑是什么？

小　结

交互装置设计具有跨专业和多元化的复杂性，对于以解决问题为导向的设计思维方法论提出了一定的挑战，设计师需要用更加开放的视野和态度来进行探讨和研究。本书从交互装置概念的解读开始，依次展开"设计调研与选题的方法""脚本策划与故事板的绘制""细化设计与技术实现分析""代表性案例解读"，系统性地对交互装置的设计思维和方法进行了论述，尤其是结合很多具体的案例把抽象的概念进行了可视化展示。交互装置设计方法的重点在于通过调研、策划和设计赋予对象内涵意义，核心在于讲故事，一是把交互装置看作讲故事的媒介，比如电视、游戏；二是把交互装置本身看作一个叙述者、一个主体。因此，本书重点讲解了故事板的策划和表达，意在通过叙事，避免对技术和材料等的迷思而把设计简化为没有灵魂的形式游戏，并通过意义构建和解释，为交互装置本身的艺术观念性和产品功用性融合设计提供有效的路径。基于讲故事来探究交互装置的设计方法，其实是一种选择，选择用一种人类内在经验、结构性的语言学思维模式去探讨设计本身，可以有效应对当下交互装置设计面临的现实需求。

参考文献

外文文献：

[1] Kaprow A. *Notes on the Creation of a Total Art*[M]. New York: Hansa Gallery, 1958.

[2] Ntuen C. A., Park E. H. *Human interaction with complex systems: conceptual principles and design practice*[M]. Boston: Kluwer Academic, 1996.

[3] Cho H. S., Lee B., Lee S., et al. The development of a collaborative virtual heritage edutainment system with tangible interfaces[C]//*Entertainment Computing-ICEC 2006: 5th International Conference*. Cambridge: Springer, 2006: 362-365.

[4] Cruz-Neira C., Sandin D. J., DeFanti T. A., et al. The CAVE: audio visual experience automatic virtual environment[J]. *Communications of the ACM*, 1992, 35(6): 64-73.

[5] Geng J. A volumetric 3D display based on a DLP projection engine[J]. *Displays*, 2013, 34(1): 39-48.

[6] Hirose M. Virtual reality technology and museum exhibit[J]. *International Journal of Virtual Reality*, 2006, 5(2): 31-36.

[7] Lin Y. B., Lin Y. W., Chih C. Y., et al. EasyConnect: A management system for IoT devices and its applications for interactive design and art[J]. *IEEE Internet of Things Journal*, 2015, 2(6): 551-561.

[8] Mendelowitz E., Seeley D., Glicksman D. Whorl: An immersive dive into a world of flowers, color, and play[C]//*Proceedings of the 2016 CHI Conference Extended Abstracts on Human Factors in Computing Systems*, 2016: 3871-3874.

[9] Novak J., Aggeler M., Schwabe G. Designing large-display workspaces for cooperative travel consultancy[C]//*CHI' 08 Extended*

Abstracts on Human Factors in Computing Systems, 2008: 2877-2882.

[10] Park C., Ahn S. C., Kwon Y. M., et al. Gyeongju VR theater: a journey into the breath of Sorabol[J]. *Presence*, 2003, 12(2): 125-139.

[11] Reiss J. H. *From margin to center: The spaces of installation art*[M]. MIT Press, 2001.

[12] Roussou M. Virtual heritage: from the research lab to the broad public[J]. *Bar International Series*, 2002: 93-100.

[13] Xiao X., Puentes P., Ackermann E., et al. Andantino: Teaching children piano with projected animated characters[C]//*Proceedings of the 15th international conference on interaction design and children*, 2016: 37-45.

[14] John A. Walker. *Glossary of Art, Architecture and Design Since 1945*[M]. Boston: G. K. Hall & Co., 1992: 357.

[15] Daniel Buren. *The Function of the Studio*[M]. trans: Thomas Repensek, October 10 (Fall 1979): 56.

中文文献:

[1] 艺力国际出版有限公司. 互动装置艺术: 科技驱动的艺术体验 [M]. 武汉: 华中科技大学出版社, 2019.

[2] 曹倩. 实验互动装置艺术 [M]. 北京: 中国建筑工业出版社, 2011.

[3] 柴文娟. 新媒体艺术设计: 创作与文化思维 [M]. 广州: 广东高等教育出版社, 2013.

[4] 陈小清. 新媒体艺术应用设计: 岭南非物质文化遗产专题 [M]. 广州: 广东高等教育出版社, 2013.

[5] 陈珏. 互动装置设计 [M]. 北京: 中国轻工业出版社, 2014.

[6] 邓博. 新媒体互动装置艺术的研究 [M]. 无锡: 江南大学出版社, 2008.

[7] [德] 飞苹果 (Alexander Brandt). 新艺术经典 [M]. 吴宝康, 译. 上海: 上海文艺出版社, 2011.

[8] 高家思, 王濛, 杜渊杰. 基于层进式结构的智能积木搭建与编程系统 [J]. 计算机辅助设计与图形学学报, 2020, 32 (07): 1171-1176.

[9] 高皇伟. 叙事研究方法论与教育研究: 特征、贡献及局限 [J]. 教育发展研究, 2020, 40 (04): 24-31.

[10] 何修传, 杨晓扬. 基于叙事分析理论的交互装置设计方法研究

[J].包装工程，2022，43（22）：160-168.

[11] 何人可，葛唱．基于叙事理论的理财产品信息传达设计研究 [J].包装工程，2017，38（10）：105-109.

[12] 胡亚敏．数字时代的叙事学重构 [J].江西社会科学，2022，42（1）：42-49.

[13] 黄秋野，周晓蕊．互动媒体设计 [M].南京：东南大学出版社，2011.

[14] 季茜．数字时代的产品设计：互动装置在产品设计中的应用 [M].北京：中国建筑工业出版社，2018.

[15] [美]杰拉德·普林斯．叙事学词典 [M].乔国强，李孝弟，译．上海：上海译文出版社，2016.

[16] 李四达．互动装置艺术的交互模式研究 [J].艺术与设计（理论），2011，2（08）：146-148.

[17] 李悦．立体绿化景观装置的"交互设计"探索 [J].装饰，2016（09）：138-139.

[18] 李江泳，仝苏红．叙事理论的公共设施体验设计研究——以株洲智慧路灯设计为例 [J].包装工程，2022，43（04）：357-363+404.

[19] [美]拉里·布鲁克斯．故事工程 [M].刘在良，译．北京：中国人民大学出版社，2014：114.

[20] 刘旭光．新媒体艺术概论 [M].石家庄：河北美术出版社，2012.

[21] 林迅．新媒体艺术 [M].上海：上海交通大学出版社，2011.

[22] [美]迈克尔·拉什．新媒体艺术 [M].俞青，译．上海：上海人民美术出版社，2015.

[23] 马晓翔．新媒体艺术研究范式的创新与转换 [M].南京：东南大学出版社，2016.

[24] 深圳市艺力文化发展有限公司．装置艺术的建筑与设计 [M].广州：华南理工大学出版社，2013.

[25] 三度出版有限公司．新媒体装置：公共艺术中的科技创新 [M].武汉：华中科技大学出版社，2018.

[26] 童芳．新媒体艺术 [M].南京：东南大学出版社，2006.

[27] 谭亮．新媒体互动艺术 Processing 的应用 [M].广州：广东高等教育出版社，2013.

[28] 吴鑫，廖良琰．旅游商品包装设计的叙事性建构 [J].包装工程，2021，42（16）：226-230.

[29] 王霄 . 试论装置艺术的当代性 [J]. 河南师范大学学报（哲学社会科学版），2019，46（4）：152-156.

[30] 谢光明，王定芳，王加志，王杏，罗蜜 . 北京冬奥会开闭幕式 LED 显示系统设计与应用 [J]. 演艺科技，2022（S1）：114-123.

[31] 杨华，任丙忠，高明武 . 新媒体艺术之互动影像装置艺术 [M]. 济南：山东美术出版社，2009.

[32] 杨华 . 互动影像装置艺术研究 [M]. 北京：新华出版社，2020.

[33] 杨祥民 . 设计中的双重叙事及其类型特征刍议 [J]. 中国文艺评论，2019（6）：47-53.

[34] 赵杰 . 新媒体跨界交互设计 [M]. 北京：清华大学出版社，2017.

[35] 张凯，高震宇 . 基于叙事设计的儿童医疗产品设计研究 [J]. 装饰，2018（1）：111-113.

[36] 钟鸣，何人可，赵丹华等 . 基于通感转化理论的交互装置体验设计 [J]. 包装工程，2021，42（04）：109-114.

教师服务

感谢您选用清华大学出版社的教材！为了更好地服务教学，我们为授课教师提供本书的教学辅助资源，请您扫码获取。

 教辅获取

 清华大学出版社

E-mail: tupfuwu@163.com
电话：010-83470317
地址：北京市海淀区双清路学研大厦 B 座 508

网址：http://www.tup.com.cn/
传真：8610-83470107
邮编：100084